戲曲藝說

魏子雲◎著

目　錄

敍說

這本書中的三輯論劇之文，全是近十年來的成品。所論雖未渝於已往之舞臺問題，但在主觀方面，更有不少新的意念萌生。由於我在觀賞了大陸的傳統戲劇之演出，如《春草闖堂》、《燕燕》（關漢卿的《詐妮子調風月》一劇改編，劉長瑜主演）還保存了一些上下場的身段。可是，老戲《四郎探母》的某些下場戲，如「坐宮」，卻失去了應有的旦腳下場。像黃梅戲的《紅樓夢》，可就全部西化。沒有了家門，也沒有了上下場，分幕似的啓幕、閉幕而已。所以，在一九九○年二月初頭，我們臺灣的二十幾位教育工作者，前往河北石家莊河北省師範大學元曲研究所召開的《關王馬白元曲四大家學術研討會》，我帶去的論文，便是「元雜劇的上下場」。舉出關漢卿的《單刀會》，王實甫的《西廂記》，馬致遠的《漢宮秋》，白樸的《牆頭馬上》等劇本。闡說元代劇家筆下的「上下場」及「家門」的藝術結構，極爲成熟。誠然是今日的傳統戲曲之劇藝樣板。

何以今之劇家廢棄之呢？

於是，我評論了大陸的新編名劇《曹操與楊修》，以及改老戲《法門寺》（雙嬌奇緣）

為《法門寺眾生相》。在我看來，《曹》劇之優越處，「招賢納士」之譏諷已耳。《法》劇之嘲諷，祇在口唇皮上，焉如《雙嬌奇緣》之涵韞深遠也。

可頌者，《春草闖堂》耳！誠然，佳構也。

第二輯之所論者，僅局於《牡丹亭》之「驚夢」一折。

清遠堂之湯若士，其四夢中的《牡丹亭》「還魂記」，不但是湯氏文學之首屈，幾是四百年來傳奇劇目之魁首。手標之健，揚譽之大，越乎元人的《西廂》、《琵琶》與《出塞》。可是，最能膾炙人口的「驚夢」一折，實為案頭之文，良非場上之戲。所以，我一下筆，便指出《牡丹亭》的「驚夢」曲意，一字字、一曲曲地指出湯氏筆下之「曲辭」，不能把杜麗娘當時所處身的閨閣境界之事物，與舞臺的時（間）空（間）揉促在一起。無論是從梅蘭芳的演出景況，到張繼青的演出等等，全都不是曲辭中的時空及其時空中的景物，一一連結起來的。

換言之，口裡念的曲辭與身上作的動作（身段等等），三者俱不相等配。此所謂「三者」，即一是口中念的曲辭之義，二是身段的手足動作，三是舞臺上可以使觀眾一目瞭然的時空與事物。惜乎演者，竟不能使觀者，從其唱詞身段作表上，統一起來。

此一問題，我在下一篇《支離破碎話「驚夢」》一文中，詳細說之矣！還有解說曲牌「皂羅袍」的曲情辭義。其下，更有詹媛小姐的「問」？我的「答」。都是為了演員之唱念作表，不能與曲之辭情三合一。這些問題，都是臺下觀眾的知戲者所能道。何以呢？過在劇本身上。

認真說起來，湯氏的《牡丹亭》之辭章的艷麗優美，誠然傳奇之林表。若以劇藝之藝論之，則該劇良非場上的俊彥。

此一問題，若要細說，非得交給博士生寫論文不可。

下輯所論，乃近數年來之兩岸新舊劇，在演出上，涉及的舞臺問題，悉有可議可贊之處。實則呢！我這本書的選輯，其目標之率意，胥在「舞臺」問題上立論的。蓋「戲劇」是「空間」藝術，戲劇展現藝術的「空間」，即今之所謂「舞臺」也。

大陸方面的「語言」劇，習謂之「話劇」，來臺演出者，已有多次。我觀賞過的有三本，一是北京「人藝」演出的《天下第一樓》，二是北京「青藝」演出的《關漢卿》（亦稱《雙飛蝶》），三是上海「青藝」演出的《OK股票》。在布景方面，設計最無瑕疵者，要數《OK股票》。在「石庫門式」的一處小小院落，居住了男女老少五份人家，連廁所、廊簷等處

都運作在戲的情節中。設在臺中央的共用水池，也不礙眼。可以說，這位舞臺設計者，是懂得他的藝術職責，必須投入劇情，非賣弄個已之「特殊藝術才情者也。」

近些年來，臺灣方面的劇人，也無不時時力求有所「突破」。雖然，「營業性」的京劇團，祇有「復興」與「國光」兩分子。（公營的「話劇團」，今已無存。）尚在演出上，各有「前瞻」的策劃。「國光」的本土化之構想，完成了《鄭成功》、《媽祖傳》、《廖添丁》以及新編之舊劇《大將軍韓信》。而「復興」又怎能落後，遂新編了《阿Q正傳》與《羅生門》以及西方《舊約》中的故事《出埃及記》，也一一完成了演出。而我卻大都觀賞過了。也一一提出了我的淺見。

至於兩家拔河出的佳作，能否存其劇目於後世？則非我所能言，然所提觀後論評，亦一時之賦興，良非論立之高見。紀其一時所見已耳。

殿後論及之《漢唐樂府》，其製作節目之典雅幽邃，誠如萬綠中的一朵紅華。無不逗引行人見之而翹首注目。她的演出形式，採取的是古老家庭之「堂會」。有人觀後，認為這是小劇場的閒情逸致，不適於大劇場展演。我則不以為然。可慮的是，這類唐梨園之歌者不舞，而舞者不歌的那種古老形式，很難於斯世普及於大眾。

雖然，《漢唐樂舞》業已出國表演，近年來尚與法國的一個歌劇團，作了聯合演出。但

在演出中，還是各自為政，未能兩者合而一之也。

然而，陳美娥、王心心主持的此一《漢唐樂府》，尚須從「歌劇」的藝術上去「歌舞一之」來展示，以「劇」之「情」演之。否則，這樣的「歌而不舞」而「舞而不歌」，其變化也少，誠難激揚現社會的觀眾。

戲劇是空間（舞臺）藝術。

凡是從事戲劇藝術工作者，無論臺上的演者，臺下的觀者，若想「知戲」？無不需要懂得舞臺上的人物動變。

臺上的「腳兒」（擔當主腳的那一位—認真說來，每一位演員，都應洞然於舞臺上的一切動變規範及運作，包括音樂（鑼鼓點子）在內）必然（應該必然地）洞悉劇本之與舞臺的所有動變關係，否則，這位主腳享不了大名。縱然局限於其個人的某些天稟，不能成大腳兒，他卻能提拔後進，使之一一步入名腳之藝術天地。民國間之通天教主王瑤卿先生，斯其人也。

邇者，戲劇一事，業已列入正規之教育程途。幾乎以戲劇為專業者的職業教育，已列入大專院校，若以今之臺灣言之，幾乎每一大學都在考量著設立戲劇系，今之以戲劇科攻

讀博士學位者，如市道之行樹，株株連連也。

可是，攻讀博士之論文，文學者也。然劇學博士論劇之文辭，涉及劇藝之舞臺動變者，真可以說，有也聊如晨間之星，東一點西一點耳。甚而還是東抄西剪而來者。兼之，未嘗見及有學人之論及劇藝之舞臺動變問題者。今之新編傳統劇曲之劇本，幾乎本本學步西洋之分幕，而閉之啓之。一幕幕地上演，劇情之時空演變，已在分幕分場中間隔開來，無須注意上下場的時空之動變問題。既已黜去「家門」，臺上的演員也無須「帶戲上場」與「帶戲下場」矣！

大陸方面，也有人注意到「上下場」的問題，湖北的《漢劇》演出的《美女涅槃》等採用了七塊可以活動的木板，漆畫兩面花紋，可分作十四片使用。霎然間之時空動變，臺上的演員，可以隨時隱身於板後，推動花板變化了舞臺上的空間。不須劇外之「檢場者」，必須在舞臺上的劇情動變中出現。惜乎，尚未普及之。大多新編戲劇的演出，還是分其幕而閉之啓之。

當真，千年來形成的「家門」及「上下場」藝術，竟將從此入乎歷史也邪？

教部的《藝術教育委員會》訂立的《藝術教育法》，業經立法院通過，行之數年矣！《國

立復興戲劇學校》，今已改成《國立臺灣戲曲專科學校》，在制度上是「一貫制」，招生由小學五年級入學，經過中學六年，步入專科三年。此一學校之師資，多以戲劇專業者擔任教職，但各大學院之戲劇系，多由戲劇科出身之碩士博士任之。

按大學院校之戲劇課程，除了戲劇史，尚須有元明清之傳奇、雜劇等劇本，應由文科系的碩士、博士擔任。這元、明、清三個時代的傳奇、雜劇等等，悉有「家門」及「上下場」者也。若未諳習古時戲曲之此一門學識，如何執教之耶？所以我誠懇地建議今之步入戲曲學業之學人。應同時步入認知劇藝之歌舞二事。知歌，則有耳辨之，知舞，則有目鑑之。若能知乎舞臺藝術之動變，則元明清三代之傳奇、雜劇，必能得其解牛之刀而運如裕如矣！

我是舊時學屋（書院）出身，習文者須知聲律。不然，則難以理解經史百家之文。劇曲，音樂也。禮、樂、射、御、書、數，斯乃古之「六藝」。學子必宵習者也。是以我之兒時，即隨老人觀劇。在我的另一本《京劇表演藝術家》一書的後記中，寫有這麼一段話：

兒時讀書，學到「會疑」，卻又疑到觀劇上去。起先，從上下場門的「出將」、「入相」二辭，問疑到臺上的一桌二椅。漸而問疑馬鞭、船槳、旗車、帘轎。

再而問疑到龍套的站門、挖門。以及他們在臺上的隊形變化。開始跟爺爺們上戲園，目的是看戲，後來，跟話匣子學會了不少唱念，再上戲園子，便用上了耳朵。於是，觀劇時便耳目並用矣！

謹以此數言作結，提供給執教戲劇的教授們，應知乎執教戲曲者，必須有耳聆之、有目觀之，且能辨其舞臺上的動變以及唱念作表之優劣─知乎李笠翁筆下之「曲情」二字之所云然！深入其中鑽研可也。荀子有言：「真積力久則入。」

二〇〇〇年六月六日於臺北。

上

輯

認識中國戲劇的舞臺

舞臺，祇是戲劇演出的場地，早期的戲劇演出者，沒有舞臺，只是一個空場子，無論室內、室外。

那麼，戲劇搬上了舞臺，那舞臺雖比觀眾的立足點高出一些，可是那舞臺上有的，也祇是一桌二椅而已。說來，還祇是一個空場子。

可是，我們作觀眾的，要看的不是舞臺，是演出於舞臺上的戲劇。這麼一來，舞臺呈現在觀眾心目中的，已不是一個空場子，應是人生中的一個宇宙。

特別是我們中國戲劇家的舞臺藝術觀，不是點點、線線、片片、面面的，而是全宇宙的。換一句話說，這個小小的空場子，在我們中國戲劇家的戲劇處理下，竟能容納人生全宇宙中所有的事事物物，用之則現，舍之則隱。這一點，纔是我們中國的戲劇觀眾，要去有所認知的戲劇藝術！

一　寫實與象徵的問題

當我們見到演員在開門關門、上樓下樓，只是用手作開門關門的樣子，用腳作進門的樣子，作

上下樓的樣子；在一般人的心目中，就認爲這是「非寫實」的藝術。看到演員手上拿著鞭子，在作騎馬打馬的樣子；拿著竹篙撐船，木槳划船的樣子；又見到演員坐的轎子，是個布帘子，坐的車是兩方旗子；遂認爲這是「象徵藝術」。這些說法，我們可得談談了。

1. 寫實的問題

「寫實」的說法，在藝術表現上，著眼的是題材上的實際事物，要求的藝術呈現，要有「現實感」。換一句話說，要使藝術的呈現，看去感覺著像真實事物一樣。

我們如從這一「寫實」的說法，來看我們的戲劇，可以說我們中國的戲劇，並不排斥「寫實」的手段。

服裝，樣樣可以穿著的實物。刀槍劍戟、壺盞、燈燭，樣樣都是實物。

（所謂「實物」，如劇中人的穿戴，無論何種名類，只能以「服裝」作爲總稱，至於劇中人應如何去穿著？並不依據歷史的要求，然而，那是中國戲劇家創意出的藝術手段，立出的藝術法則。不能以爲服裝不合歷史要求，刀槍、壺盞是木製的，可謂之「非寫實」。然而，藝術的「寫實」與「非寫實」，是從藝術呈現上看的。）

盔帽、袍服、甲冑、靴鞋，都是可以穿著到身上的服裝實物。它的藝術呈現，也是在這實物上展示其意義。譬如：官吏中的文武、尊卑，士庶中的窮富，也是在服裝上，使觀者一目瞭然於服裝上的情景。

像這些，都可以說是從「寫實」入手的。「非實」，那是劇本上的歷史問題，不是中國戲劇藝術

上的問題。

2. 象徵的問題

「象徵」的說法，在藝術的表現上，是以此物比況彼物，二者在形象上，並無直接的關係。如以花來象徵少女，以白色象徵貞潔，都是從抽象的意趣上去著眼，用作比況。簡單扼要的說，「象徵」一辭的意義，是選擇一個有形有色可見的符號，來比況另一件事或物的意味。

這比況的意味，是抽象的，要用心去體會的。

那麼，我們若能瞭解到這一意義，就不會認為演員手上的那件被美化了的鞭子，說它是「馬的象徵」，認為演員手上的竹篙與木槳，是「船的象徵」。

更會由於見到此類的表現，說中國戲劇是象徵藝術。似乎無法與「藝術論」一說符節。

那麼，像中國戲劇舞臺上的馬鞭與船槳等等，它們在中國戲劇舞臺上的藝術運用，屬於什麼呢？這一點，我們只要從它在劇情上，展示出的藝術作用是什麼？就會明白。它們在舞臺上的作用，不仍舊是鞭子，仍是船槳嗎？照此看來，可以說，中國戲劇舞臺上的馬鞭與船槳等等，在藝術上的作用，它們擔當的，仍舊是「寫實」的任務。與「象徵」一詞，不相干。

我們中國戲劇的藝術表現，有「象徵」意義的部分，只有「臉譜」一項，無論色彩、線條，組合成的圖象，都具有「象徵」藝術的意義。這一點，留在後面再說。

二　中國戲劇舞臺的特點

說起來，戲劇的舞臺，只是一塊展演戲劇藝術的場地。按理說，不應有所區別。但由於中西戲劇家處理舞臺的藝術觀不同，遂有了大不相同的異趣。

我們中國戲劇家處理舞臺的藝術觀，有兩大原則：

1.空臺

我們中國戲劇的演出，舞臺是從始到終都是大敞著的。從無開幕閉幕這件事。戲演完了，在尾聲音樂中煞戲。

當一個新的劇團到來，第一件要做的事，就是亮臺。所謂「亮臺」，就是把「行頭」「(服裝等)擺滿了臺，作爲劇團的演出宣傳。通常擺三堂桌圍椅帔，以及一面架刀槍靶子，一面架盔頭蟒靠。表明他們是一個有本錢的劇團。

在戲劇演出時，舞臺上，分爲前後兩部分，前臺、後臺。前臺是表演區，後臺是演員出入區。兩者之間，有一道間隔，左右有門，一是上場門，一是下場門。文武場安排在正中間，緊靠間壁後墻。文武場前面，打橫擺一桌兩椅。隨劇情需要，由檢場的在臺上移動。

（若是劇院的固定舞臺，後臺除了扮好的演員，在等待上場，化裝著衣，也在後臺。若是野臺，

化裝著衣之處，就在臺後，另搭棚帳。野地上的戲臺，後臺容不了化裝著衣。）

能使之呈現在舞臺上，用之則現，舍之則隱。所以，第一個處理舞臺的原則，就是使舞臺空敞出來。

從無舞臺設計這件事。

使舞臺成為「空臺」，纔能將劇情演進時，要展現出的人生全宇宙，在空曠的舞臺上，能隱現自如。

2. 明臺

凡是以色相作為表演的藝術，必須使觀眾能看清楚演員的眉目傳達神情的演變。這一點，應是當然的道理。

早期的戲劇演出，無論在室內或室外，只要晚間演出，場地的照明，總是光過白晝。那時的燈光，不是蠟燭，就是油盞，而且亮度加大。從無所謂用「燈光」調理戲劇氣氛這碼事。

正因為舞臺（場地）是一個亮堂堂的「明臺」，所以我們的戲劇家，在表演戲劇的藝術手段上，創意了表演暗夜的劇情展示。如暗夜行動時的「走邊」、「趟馬」，暗夜打鬥時的「摸黑」交戰，凡是屬於劇情中的暗夜行動，都用音樂配合了演員的「身段」（舞蹈動作）一一表演出來。

諸如這種表演上的藝術手段，如「三岔口」、「偷雞」、「盜馬」、「盜鉤」以及「盜甲」、「盜杯」等戲，若是採用了今日西方戲劇舞臺的「燈光」，來暗綵綵黃陰陰的製作暗夜氣氛，演員的眉目神情，

中國的戲劇，之所以必須使舞臺空敞起來，那是因為中國戲劇家，為了劇情演進，要展現出人生的全宇宙，凡是劇情中的人生所有，無論靜態中的山川樓閣，動態中的風雨雷電、鳥獸蟲魚，都

觀眾還能看得清楚嗎？

應知道我們中國戲劇的表演藝術，壓根兒就不需要燈光調配什麼色澤上的氣氛，因為我們中國的戲劇，一開始演出於舞臺時，那舞臺就是空曠而光明的，所以我們中國戲劇家創意了許許多多中國戲劇的舞臺藝術特點。

我們看戲，首先要瞭解到的應是這一點，應知道我們中國戲劇家處理舞臺，掌握的就是「空臺」與「明臺」兩大原則。我們中國戲劇舞臺上演出的許許多多不同於西方戲劇的地方，都是打從「空臺」與「明臺」這兩大原則，一一創意出的。

三　中國戲劇的舞臺時空

「戲劇是空間藝術」。

簡言之，戲劇必須有一個空間（場地），方能展示它的藝術。這空間（場地）只是一塊固定了的地方。戲劇是展演人生的，人生的事象，包涵了全宇宙的事事物物。我們中國戲劇家，處理舞臺的手段，則是巨細無遺的將人生中的全宇宙，萬事萬物都搬演到舞臺上。而人生，則是動靜無常的，舞臺不過數丈之地，且固定不動，如何能在這麼一個數丈之地的舞臺（場地）上，展現出人生中的全宇宙？事事物物都能在舞臺上展示出來？

於是，我們中國戲劇家運用了三種藝術表現手段，完成了此一展現人生全宇宙於舞臺的藝術創

造。

1. 實象

戲劇是一種動態的藝術呈現，尤其我們中國戲劇家的舞臺處理，企圖巨細無遺的展現人生中的全宇宙，凡劇情所有的萬事萬物，必須有時，則使之現，必須無時，則使之隱。為了達到此一藝術上的展示目標，遂首以可以隨同劇情動變而動變的事態，以實物呈現。如身上的穿戴，手上的用具，都以實物運用在舞臺上。

像這一類的事物（盔帽袍服、刀槍劍戟，以及燈燭碗盞等），都以「實象」展示在舞臺上。

所謂「實象」，只是指我們中國戲劇舞臺上的這些穿戴及用具，都是實在事物形象，我們觀眾一看就認識他們所穿戴的是古代服飾，一看就能道出那是槍刀，那是碗盞，因為我們認識它們。但如用「寫實主義」的藝術論來論釋它，那就有問題了。它們的「實物」，只是中國戲劇藝術創意出的「實象」，不能以劇情的歷史去考說。只能用中國戲劇藝術的寫意學理，去一一解說它，得依照中國戲劇藝術的學理：「寧穿破，不穿錯」這個說詞去講述。本文不談這些，只是在舉此事例，來說明中國戲劇家的處理舞臺，能展現劇情中人生的全宇宙，第一個手段，就是不排斥實物，只要是能隨著劇情動靜自如的實在事物，都會加以運用。

所以，中國戲劇舞臺上，展現了不少實在的事物，即這裡說的「實象」。（明白的說，是「實物」。）

2. 假象

我這裡說的「假象」，乃前文「實象」之對。

當劇情中的事物，無法用「實象」（實在的事物）展示到舞臺上，遂退而求其次，創造了一些似是而非的假形象，來代替真實事物的「假象」。如布帘代轎，旗子代車，紅布囊代人頭，一槍一刀紮成十字架，外加布衣繫紮，代死人屍體，以桌椅代高，風旗代風，雲牌代雲，山石片代大山小石。這些代替品，都是中國戲劇舞臺上的「假象」。它們都是可以隨同劇情的演變，有時則現，無時則隱的事物。

其他，還有各類動物的形象，行話謂之「形兒」。這種形兒，大多都是以真實的形象做製成的。稱之為「假象」，也是我個己的創說。它們在中國戲劇舞臺上，也擔當了展現劇情中人生的全宇宙之重要的藝術任務。

我們看戲，如能多用些心思去體會，去認知，就會瞭解到這一「假象」手段的運用，是極為簡潔而通俗的創意。

3. 意象

在我們中國戲劇舞臺上，最為大家習知的一種表演方式，是那些虛擬的動作，如開門關門，上樓下樓等。

（這些虛擬的動作，常被西方戲劇家採用。）

當然，這動作雖是虛擬，在沒有門窗的虛空中，用雙手做出開關的動作，觀眾一看到那雙手在作開門的動作，就能從虛擬的動作上，體會到認知到他是在開門關門或在開窗關窗。說起來，這藝術的手段，自是屬於寫實的，只是虛擬而已。

特別是馬與船的問題。

馬（擴大來說是「坐騎」，不限於馬）與船（包括漁舟與戰艦）是中國戲劇舞臺上，最常出現的兩種事物，他們在時（間）空（間）中，移動性最大，都是不能把真實形象搬到舞臺上去的。所以，馬與船，這兩種事物，在中國戲劇舞臺上，都是虛擬出的。但問題，每當馬與船在舞臺上出現時，馬鞭與船槳（或篙），也必然跟著出現。因而有些觀眾誤認馬鞭與船槳是馬與船的代表，或說是「象徵」。

按馬與船，在中國戲劇舞臺上，是虛擬出的，鞭與槳（或篙）在藝術的展示上，仍舊是鞭與槳。由於鞭是打馬的工具，槳（或篙等）是行船的工具，用它們作為虛擬馬與船的存在聯想而已。馬與船，都是鞭與槳（或篙）的舞蹈，作出的身段虛擬出的。這一點，必須我們觀眾去認知與體會。

他如水戰，一是雙方都在船艦上交戰，臺上浮有船艦，雙方的將士，都在船艦上作出船艦在水上行動的意象，要使觀眾看得出他們是在船上作戰。（如「抗金兵」這齣戲。）一是在水下交戰，雙方都作出在水下打對抗的意象，使觀眾一看就能意識到他們是在水下打鬥。舞臺上沒有江河，江河也在演員的舞蹈動作中，表現了出來。（如「花蝴蝶」、「雁蕩山」等戲。）

像這些，都是以意象的手段，從「無」中展示出「有」的藝術。

正因為中國戲劇家處理舞臺的狹小空間，能自如的把劇情中人生的全宇宙展現出來，絲毫也不受舞臺狹小時（間）空（間）的局限，處理舞臺時空的藝術手段，運用的就是這三大原則：

1.實象　2.假象　3.意象

我在此只提出了原則，祈盼觀者在觀劇時，依此三大原則去體會劇情中人生全宇宙的展現情況，當能獲得有所豁然開朗的一種藝術境界的認知。

有心求知於是的觀劇者，不妨放心於是來試試。

（關於此一「實象」、「假象」、「意象」的名詞構想，乃本人於一九四九年間的發表創意。但有一位名叫萬貴華的先生，為國立復興劇校寫了一部《國劇概論》，竟在第二章抄襲了這一大段談及舞臺的實象、假象、意象問題。竟未注明所由來。）

四　中國戲劇的上下場藝術

我們中國戲劇家設計的演員上下場，應是我們作觀眾的，應去特別注意到的舞臺藝術，所以李笠翁先生說，演員必須帶戲上場，帶戲下場，原因是演員上下場，應始終如一的掌握了劇中人的劇中情節，不可在舞臺上失去一分一毫。

此一問題，說起來可就多了。

1. 舞臺的方位

在說到上下場的舞臺藝術之前，得先認知舞臺的坐落方位。

通常，我們中國的舞臺，方向是面對著觀眾的。往往，主要觀者對象，一是神（鬼），二是人。

神，是廟宇，鬼，是宗祠；人，是宮殿、廳堂。這兩類觀者，坐位的方向，十之九都是坐北朝南。

那麼，我們的舞臺方向，自也十之九都是坐南朝北。

但是，無論舞臺的方向，是背向何方？面向何方？它在劇情上的方位，則永遠是「坐北朝南」的。因為舞臺上，要時時出現皇帝的宮殿，官府的衙門，大家戶的廳堂。這些，如宮殿、衙門，則必須是「坐北朝南」的，大家戶的廳，也十之九都是「坐北朝南」。所以，我們中國舞臺的方位，不論其實際方位如何？在劇情上，必然是「坐北朝南」的。這一點，可以說無可爭論。

不過，我們中國的舞臺，不大說東、西、南、北，上場有上場門，下場有下場門。上場門，謂之「小邊」，下場門，謂之「大邊」。不說「左邊」、「右邊」。

這說法，是站在觀眾的立場說的。下場門在觀眾的右邊，尊之稱「大」，觀眾的左邊，名之為「小」。之所以不說「左邊」、「右邊」，因為舞臺與觀眾的方向相對立。為了尊重觀者，遂以上場門為「小邊」，下場門為「大邊」。下場門是觀眾的右方。

2. 上下場的藝術設計

我們中國戲劇之所以有上下場的藝術設計，顯然是為了裝扮好的演員，要步入演出場地時設想

出來的一種藝術表現。

試想，演員在裝扮好之後，他的穿著與形象，已與觀眾不同，那時，舞臺是光明空敞的。讓他們像平常人走到舞臺上，站好地位，然後再進行戲劇的演出，演完了一段，就又平常人似的走出舞臺，豈不是給觀者看著有不倫不類的扞格感。中國的戲劇家，為了這一段舞臺以外的時空，遂為舞臺設計了上下場的藝術。

上場，演員得帶戲上場。下場，演員得帶戲下場。（李笠翁語）

這樣，演員的上下場表演，也與劇情中的人物，融合到一體。

說來，演員的上下場，也成了中國戲劇舞臺上的表演藝術之一，與中國戲劇的舞臺藝術，業已揉成一體，到了不能分割的地步。雖然今天的編劇，大多採用了西方的閉幕啓幕式，企圖廢棄了固有的上下場。可是，不但失去了這一部分的舞臺藝術，兼且出現了令觀眾莫名其妙的場面。

（如幕啓後，一個坐帳的場面出現了，文武百官站滿了一臺，那帳中的大師不是貿貿然的呛唱，就是貿貿然的傳令。在老戲看來，有如在客廳中突然看到主人赤著上體在招呼客人似的那樣尷尬。）

早年，齊如山先生爲了我們中國舞臺上的處理劇情演進，可以展現人生全宇宙的事事物物，不致受到舞臺小小空間局限，遂把古人設計的「上下場」藝術，予以整理，寫了一篇「上下場」，分門別類的記錄出來（見《龍套藝術》此處亦無篇幅細述。

但中國戲劇舞臺的「上場」、「報家門」，倒是一種極爲特出的戲劇藝術形式，值得在此一說。

A 報家門的特色

說起來，「報家門」是說書人的代言體式，演員上場，大多有「報家門」這一藝術表現程式。一是大家門，皇帝升殿、將帥點兵，出場都是大場面，報家門是三段式，一是「引子」（或曲牌），二是「坐場詩」，三是「報名、述職、說劇情」，此謂之「大家門」。二是小家門，一般演員出場，通常要自報姓名，或上場「引子」之後，外坐唸詩報名等，謂之「小家門」。

這種「報家門」的藝術體式，應說是從說書人的「話本」代言體，移植到戲劇中來的。「話本」叫「楔子」（或「得勝頭回」），戲劇也稱「楔子」或「開宗明義」等許多名稱。

在「傳奇」體式劇本中，總是第一齣就寫由演員上場，演唱「報家門」，以後，劇中人登場，也通名報姓等小家門。「雜劇」體式劇本，如關漢卿的「單刀會」，上場的「報家門」，就是今日戲劇的前身範式。

「報家門」，都是演員站在劇中人的職分上，來模擬說書人的口氣，自白出來的。可以說，演員在「報家門」時，既是劇中人，也是說書人，將這兩種身分揉成一體的一個演員。

可是，這演員一上場，無論動作上的舉手投足，唱唸上的語調聲氣，尤其是扮出來的風度氣質，都必須以他所扮演的行當（腳色），在歌舞上展示出劇中人的丰神出來。

這就是所謂的「帶戲上場」。

B　主腳的下場表演

演員在演完某一場的情節，就得離開舞臺。離開舞臺的時際，就謂之「下場」。

按說，下場就是演員在舞臺上，演完這段戲。可是中國戲劇家，處理演員走出舞臺，所謂之的「下場」。還要講究什麼「藝術」呢？可是中國戲劇家，處理演員走上舞臺，以及走下舞臺，要使登臺演戲的演員，一步入舞臺，就應是劇中人的言談舉止，使臺下的觀眾，從他的言談舉止上，去認知劇中人，去評價那演員的表演藝術。當那演員要步出舞臺，下場時的言談舉止，那演員還得把劇中人的劇情與人物的當時心緒，完完整整切切實實的帶下場去。不但要使下場的演員，完成了「帶戲下場」的藝術要求，兼且還要在藝術手段上，處理得更其藝術。

所以，凡是技藝優越的演員，大多能在下場的藝術上，完成其獨到的表現，贏來當場的炸堂采聲，更留下了法乎後世的創造。

（武戲，幾乎齣齣都有「耍下場」的武藝表現。）

（文戲，更有不少優越演員的「下場戲」，使老觀眾追思不已。）

（如尚小雲的「得意緣」二娘，麒麟童、馬連良的「打漁殺家」蕭恩，等等。）

總之，演員的「下場」，必須完成「帶戲下場」的藝術，擔當主腳的演員，更須把「帶戲下場」的藝術，完成了他的精到與獨創。演員下場，若是未能「帶戲下場」，行話謂之「懈場」，失其規矣！

在此，我只能作大要的提示而已。

C 龍套的藝術

「龍套」，也是中國戲劇演出於舞臺的特色。

凡屬於劇情中的，文官衙役，武官兵丁，都是「龍套」腳色扮演，他們在舞臺上，不是無聲的站立，就是吶喊的跑行。然而，「龍套」的上下場，比腳兒還要複雜，因為他們是群體，通常的行動，最少四人，多則十六人到二十四人。在舞臺上活動起來，行止動靜，都有設計好的規範，不可有錯。

他們在中國戲劇舞臺上，雖是最渺小的人物，他們擔當的腳色，從來沒有名字寫入劇本，可是他們在舞臺上擔當的劇情中人生全宇宙的展現，不受狹小舞臺空間的局限，則功動彪炳。當然，他們在舞臺上的這些行止動靜，都是我們戲劇家創意出的。但我們觀眾如要認知我們中國戲劇的舞臺藝術，「龍套」們在舞臺上的動態，則是應去留心的一大關鍵。

齊如山先生筆下的「上下場」一文，別出三類：(一)上場下場都需要發聲者（唱唸上下）、(二)創意出形式者（排不同隊形上下）、(三)音樂配合者。（在各種音樂伴奏中上下）。這些問題太多，都不適合在此例說。

有一點，是需要在此作簡要說明的，那就是，我們在觀演員上場，應去明瞭那演員走出來，是從內出來，還是從外進來？下場時，也是如此，要明瞭那演員是到屋內去（或後院後堂），還是到屋外（外方）去？到前面是到後面去。

要知道，舞臺上的上場門，既不代表劇情的內，也不代表劇情的外；當然，也不代表劇情的前或後，下場門也是如此。

我們中國戲劇的舞臺，只是一塊空曠的場地，上下場門只是演員上場演戲，演完就得走出舞臺，

騰出空間給別的上場演員演出。所以，劇情的前後、內外，必須從上下場的動態中去體會它的上下場，合不合乎劇情的時空要求。

這一部分，在龍套的上下場藝術上，動態最為複雜。所以，有人為「龍套」的藝術，寫出了專書。

「龍套」雖不必「帶戲上場」、「帶戲下場」，卻不能在舞臺上發生任何動態上的錯誤。他們有如機器上的螺絲釘，既不能安錯地方，也不能鬆動。否則，都會影響戲劇藝術的完整。

五　耳聞目見存乎一心

有關中國戲劇舞臺的問題，如果弄不清我們中國戲劇家處理劇中人生全宇宙的展示，不受狹小舞臺空間的局限等各種法則（如實、假、意等藝術手段），縱然博蒐了東西方的名劇，讀遍了西方劇家的舞臺理論，也不易相互匯通的來說明白。何以？隔靴搔癢也。

此一問題，著眼點在「上下場」的藝術處理上，必須諳熟我們中國戲劇舞臺的此一處理舞臺時（間）空（間）法則（程式）。尤其，在此一「上下場」舞臺藝術法則中，有一項關於「龍套」的上下場，在程式上，尤其複雜，更得熟諳。否則，也是弄不清我們中國戲劇家，處理劇情的「人生全宇宙」不受狹小舞臺局限的手段何在？

說起來，前人之所以把「上下場」及「龍套」的出出入入，都已寫了專書，正因為這兩部分最為複雜，必須編成專書。而我在本文所說的，只是一些提綱挈領而已。認真說來，應以一齣齣戲作

例說。限於篇幅，在此，只能舉起大要與理則。

不過，也有一些在學理以外的上下場問題。譬如「打漁殺家」，蕭恩父女搖船上，彎在河上休息。倪榮、李俊、郭先生、丁郎，由上場門上，與蕭恩見面後，仍由上場門下。按舞臺的劇情空間說，這幾人都可以從下場門下。何以非從上場門下不可？正因為這時的舞臺，已被蕭恩父女船下的河占據了。

若是問題，都需要我們去用心體會的。斯所謂：「耳聞目見，存乎一心。」人人各有見地，就是這樣產生的。

元雜劇的上下場

戲劇是所謂的「空間藝術」，因為它必須有一塊空場子作為它展演戲劇的場地。如今，戲劇的藝術展示，已打從一塊空場子步上了特為它築起的舞臺之上，那舞臺仍屬於一塊空場子，所不同的，形式的演變而已。

儘管，戲劇藝術的展示，只不過是一個空場子，但我國戲劇的演出，在劇情的時（間）空（間）處理上，則與他國迥異；特別是西方。其迥異之處，便是上下場。

按說，戲劇既是空間藝術，它的藝術展示，必須有一塊空場子，演員需要走上那空場子演出，演完了他的戲，必須由那空場子走出。豈不是所有的演員都需要上下場不是？可是，由於戲劇專家們的處理舞臺時空手段——更可以說是智慧與藝術觀不同，因而演員的上下場也就大不一樣。不同之處，關鍵在舞臺上戲劇演出的時空處理。

由於舞臺（空場子亦然）空間太小，無法容納戲中故事情節的人生全宇宙，逐用剪裁重點的方式，分幕分場，來運用舞臺的那個小小空間，從事時（間）空（間）的景物變換。因而西方戲劇的舞臺，只是一個屬於劇情現實時空的小地方，一個房間，一個客廳，或一個院子等等的展示而已。

我國傳統戲劇的舞臺（時空）處理，則是把舞臺當作人生的一個全宇宙來處理的。凡劇情中所應有

的宇宙萬象，無論有象或無象的事事物物，全不排拒。兼且是有之則有，無之則無。換言之，我國傳統戲劇的舞臺，是一個可以展示人生現實宇宙中的一切現實生活動態的全宇宙。可以說，我國戲劇家處理舞臺時（間）空（間）的藝術觀點，是當作一個人生全宇宙處理的。

此一處理舞臺的全宇宙之藝術觀，我在拙作〈國劇的舞臺〉一書的不少短文中，都陸陸續續的談到，本文只論上下場，不再費辭其他。

要知道，「上下場」的形成於中國傳統戲劇中的藝術特色，正關鍵了中國傳統戲劇一個整體舞臺的時空處理。這一點，我認爲必須作專題論述。

（一）報家門

說起來，每一個擔任了腳色的演員，都得上場、下場，否則，戲如何在場上演下去。可是，我們中國傳統的戲劇，卻爲演員的上場下場，設計了一套非常藝術的藝術行動。這就不是我中國傳統戲劇以外的戲劇，所曾有的了。

西方的閉幕、啓幕式，以及像人生現實生活的進入於劇情的實景，自無上下場藝術形式可言，就是源自我國傳統戲劇的日（本）、韓（朝鮮）兩國，今還存在的古老劇種如「能」劇（日本），古代傳奇（韓國），雖不是閉幕啓幕式的，卻也無有我國傳統戲劇的那種具有藝術特色的上下場。可以說，像我們傳統戲劇中的上下場之具有它的獨特藝術本色，應是我國傳統戲劇的特殊創造。追問起來，其創始的時代，可能已很久遠。這上下場的形式，在元雜劇的劇本中，已能見及了。

在我們傳統戲劇的上下場藝術形式上，最具特色的便是上場時的「報家門」（簡稱：「家門」。在今日的舞臺上，如崑曲、皮黃、梆子等等，仍存在著「家門」的上場形式，雖與元雜劇的「家門」形式，略有改進，稍有不同，然窠臼仍是元雜劇的。可以推想到此一上場形式，在金元以前即已形成。只是在金元以前的劇本，大多有目無文，有文亦支離破碎。永樂大典傳下來的一本所謂宋南戲的劇本〈張協狀元〉，上場的「家門」形式，則與元雜劇不同。就是結構，也與元雜劇大異其趣。它是明人傳奇的前身。就是另兩本（〈小孫屠〉〈宦門子弟錯立身〉），雖論者說是元人的作品，但腳色上場的「家門」形式，以及劇本的形式結構，則與〈張協狀元〉乃同一類型。於是我想，難道在宋元時代，劇本的形式，就有雜劇與傳奇之分嗎？這一點，非本文所論範疇，茲不枝蔓。今論元雜劇的上下場，先談「家門」。

1.「關大王獨赴單刀會」（關漢卿作）

按關漢卿的「關大王獨赴單刀會」，四折戲的四個開頭上場，就有三個上場是「報家門」的。

第一折，魯蕭上，先念四句七言詩。下面便是報名，說職，再道處境與其在本劇中的任務。然後再步入劇情的發展，他要先去請教喬公（玄）第二折上司馬徽，一上場也是報名，再說一己的現實處境。第三折關羽率關平周倉上，一上場也是報名籍，再說現職與現實境遇。雖然第四折沒報家門，卻也再次報名：「小官魯子敬是也。」（四折戲的上場，都不是大場面。）

例錄：

（沖末魯肅上）（云）三尺龍泉萬卷書，皇天生我意如何。山東宰相山西將，彼丈夫兮我丈夫。小官姓魯，名肅，字子敬，見在吳王麾下為中大夫之職。想當日俺王公孫仲謀占了山東，魏王曹操占了中原，蜀王劉備占了西川。有我荊州乃四衝用武之地，保守無虞，分天下為鼎足之形。想當日周瑜死於江陵，小官為保，勸主公以荊州借與劉備，共拒曹操，主公又以妹妻劉備。不料此人外親內，挾詐而取益州，遂併漢中，有霸業興隆之志。我今欲取索荊州，料關公在那裏鎮守，必不肯還我。今差守將黃文，先設下三計，啟過主公，說關公韜略過人，有兼併之心，且居國之上游，不如取索荊州。今據長江形勢，第一計趁今日孫劉結親，已為唇齒，就江下排宴設樂，修一書以賀近退曹兵，玄德稱主於漢中，讚其功美，邀請關公江下赴會為慶，此人必無所疑，若渡江走宴，就於飲酒席中間，以禮取索荊州，如還，此為萬全之計。倘若不還；第二計將江上應有戰舡，盡行拘收，不放關公渡江回去。淹留日久，自知中計，默然有悔，誠心獻還。更不與呵，第三計壁衣內暗藏甲士，酒酣之際，擊金鐘為號，伏兵盡舉，擒住關公，囚於江下。此人是劉備股肱之臣，若將荊州復還江東，則放關公還益州，如其不然，主將既失，孤兵必亂，乘勢大舉，覷荊州一鼓而下，有何難哉？雖則三計已定，先交黃文請的喬公來商議則箇。（第一折）

（正末扮司馬徽領道童上）（末云）貧道覆姓司馬，名徽，字德操，道號水鑑先生。想漢家天下鼎足三分，貧道自劉皇叔相別之後，又是數載。貧道在此江

下結一草菴，修行辦道。是好幽哉也呵。（第二折）

（正末扮關公領關平關興周倉上）（云）某姓關，名羽，字雲長，蒲州解良人也。見隨劉玄德領玄德為其上將。自天下三分，形如鼎足。曹操占了中原，孫策占了江東，我哥哥玄德公占了西蜀，久鎮無虞。我想當初楚漢爭鋒，我漢皇仁義用三傑，著某鎮荊州，霸主英雄憑一勇，一勇者乃蕭何、韓信、張良。一勇者暗鳴叱咤，舉鼎拔山，大小七十餘戰，逼霸主自刎烏江。後來高祖登基，傳到如今。國步艱難一至於此。（唱）（第三折）

2.「崔鶯鶯待月西廂記」（王實甫作）

再按王實甫的「西廂記」，雖分五本，然每本仍以四折為則，未脫元雜劇窠臼。（在折前加楔子，亦元雜劇的結構形式）。但凡開場上的腳色，都要「報家門」。

第一本的楔子老夫人上，第一折的張珙上，第二本第一折的孫飛虎上（應先上龍套孫飛虎內坐下），第五本第三折的鄭恆上，都是「家門」的形式上場。

例錄：

（外扮老夫人上開）老身姓鄭，夫主姓崔，官拜前朝相國，不幸因病告殂，只生得個小姐，小字鶯鶯，年一十九歲，針指女工，詩詞書算，無不能者。老相公在日，曾許下老身之姪——乃鄭尚書之長子鄭恆——為妻。因俺孩兒父喪未

滿，未得成合。又有個小妮子，是自幼服侍孩兒的，喚做紅娘。一個小廝兒，喚做歡郎。先夫棄世之後，老身與女孩兒扶柩至博陵安葬；因路途有阻，不能得去。來到河中府，況兼法本長老又是俺相公剃度的和尚。這寺是先夫相國修造的，是則天娘娘香火院，將這靈柩寄在普救寺內。因此俺就這西廂下一座宅子安下，一壁寫書附京師去，喚鄭恆來相扶柩回博陵去。我想先夫在日，食前方丈，從者數百；今日至親只這三四口兒，好生傷感人也呵！（楔子）

（正末扮騎馬引僕人上開）小生姓張，名珙，字君瑞，本貫西洛人也。先人拜禮部尚書，不幸五旬之上，因病身亡。小生書劍飄零，功名未遂，遊於四方。即今貞元十七年二月上旬，唐德宗即位，欲往上朝取應。路經河中府，過蒲關上，有一故人，姓杜名確，字君實，與小生同郡同學，當初為八拜之交。後棄文就武，遂得武舉狀元，官拜征西大元帥，統領十萬大軍，鎮守著蒲關。小生就望哥哥一遭，卻往京師求進。暗想小生螢窗雪案，刮垢磨光（四），學成滿腹文章，尚在湖海飄零，何日得遂大志也呵！萬金寶劍藏秋水，滿馬春愁壓繡鞍。（第一折）

（孫飛虎上開）自家姓孫，名彪，字飛虎，方今上德宗即位，天下擾攘，因主將丁文雅失政，俺分統五千人馬，鎮守河橋。近知先相國崔珏之女鶯鶯，眉黛青翠，蓮臉生春，有傾國傾城之容，西子太真之顏，現在河中府普救寺借居。我心中想來：當今用武之際，主將尚然不正，我獨廉何為？大小三軍，聽吾號

令：人盡銜枚，馬皆勒口，連夜進兵河中府！據鶯鶯為妻，是我平生願足。（二本一折）

（淨扮鄭恆上開云）自家姓鄭名恆，字伯常，不幸早喪數年，又喪母。先人在時，曾定下俺姑娘的女孩兒鶯鶯為妻，不想姑夫亡化，鶯鶯孝服未滿，不曾成親，引著鶯鶯，回博陵下葬；為因路阻，不能得去，數月前寫書來喚我同扶柩去。我離京師，來到河中府，打聽得孫飛虎欲擄搶鶯鶯為妻，得一個張君瑞退了賊兵，俺姑娘許了他。我如今到這裏，沒這個消息便好去見他；既有這個消息，我便撞將去呵，沒意思。這一件事都在紅娘身上，我著人去喚他。只說『哥哥從京師來，不敢來見姑娘，著紅娘來下處來，有話去對姑娘行說去』。去的人好一會了，不見來。見姑娘和他有話說。（五本第三折）

再按馬致遠的「破幽夢孤雁漢宮秋」，也是如此，凡是開場上的腳色，都有「家門」。如楔子番王引部落上，唸四句詩再報名，說職志，述家史，再說劇情。下後再上毛延壽。唸四句詩，報名，道職，再說劇情。接著漢元帝引內宮女上，同樣唸四句詩，再報家門等等。第一折繼毛延壽過場上王昭君，也是唸四句詩再報家門等等。

例錄：

（沖末扮番王引部落上詩云）氈帳秋風迷宿草，穹廬夜月聽悲笳。控弦百萬為君長，款塞稱藩屬漢家。某乃呼韓耶單于是也。久居瀚漠，獨霸北方。以射獵為生，攻伐為事。文王曾避俺東徙，魏絳曾怕俺講和。燻鬻獫狁，逐代易名；單于可汗，隨時稱號。當秦漢交兵之時，中原有事，俺國強盛，有控弦甲士百萬。俺祖公公冒頓單于，圍漢高帝于白登七日，用婁敬之謀，兩國講和，以公主嫁俺國中。至惠帝、呂后以來，每代必循故事，以宗女歸俺番家。宣帝之世，我有甲士十萬，南移近塞，稱藩漢室。昨曾遣使進貢，欲請公主，未知漢帝肯尋盟約否。今天高氣爽，眾頭目每，向沙堤射獵一番，多少是好。正是番家無產業，弓矢是生涯。（下）

（淨扮毛延壽上詩云）為人鵰心鷹爪，做事欺大壓小。全憑諂佞姦貪，一生受用不了。某非別人，毛延壽的便是。見在漢朝駕下為中大夫之職。因我百般巧詐，一味諂諛，哄的老頭兒十分歡喜。言聽計從，朝裏朝外，那一個不敬我，那一個不怕我。我又學的一個法兒，只是教皇帝少見儒臣，多昵女色，我

（正末扮漢元帝引內官宮女上詩云）嗣傳十葉繼炎劉，獨賞乾坤四百州。邊塞久盟和議策，從今高枕已無憂。某漢元帝是也。俺祖高皇帝奮布衣，起豐沛，滅秦屠項，掙下這等基業，傳到朕躬，已是十代。自朕嗣位以來，四海晏然，

八方寧靜，非朕躬有德，皆賴眾文武扶持。自先帝晏駕之後，宮女盡放出去了，今後宮寂寞，如何是好。

《毛延壽云》陛下，田舍翁多收十斛麥，尚欲易婦，況陛下貴為天子，富有四海，合無遣官行天下，選擇室女，不分王侯、宰相、軍民人家，但要十五以上、二十以下者，容貌端正，盡選將來，以充後宮，有何不可。（駕云）卿說的是，就加卿為選擇使，齎領詔書一通，遍行天下刷選，將選中者，各圖形一軸送來，朕按圖臨幸，待卿成功回時，別有區處。（唱）

【仙呂賞花時】四海平安絕士馬，五穀豐登沒戰伐。寡人待刷室女、選宮娃，你避不的、驅馳困乏，看那一個合屬俺帝王家。》

（以上是「漢宮秋」的楔子，三位腳色的上場。實際上是兩場戲，番王是一場，毛延壽與漢元帝是一場。這兩場戲，只是全劇劇情的引子——此稱「楔子」。）

（正旦扮王嬙引二宮女上詩云）一旦承宣入上陽，十年未得見君王。良宵寂寂誰來伴，惟有琵琶引興長。妾身王嬙，小字昭君，成都秭歸人也。父親王長者，平生務農為業，母親生妾時，夢月光入懷，復墜於地，後來生下妾身，年長一十八歲，蒙恩選充後宮。不想使臣毛延壽，問妾身索要金銀，不曾與他，將妾影圖點破，不曾得見君王，現今退居永巷。妾身在家頗通絲竹，彈得幾曲琵琶，

當此夜深孤悶之時，我試理一曲消遣咱。（做彈科）（駕引內官提燈上云）某漢元帝，自從刷選室女入宮，多有不曾寵幸，然是怨望。咱今日萬幾稍暇，不免巡宮走一遭，看那個有緣的，得遇朕躬也呵。（第一折）

下面我們再引白樸的「裴少俊牆頭馬上」。第一折裴尚書引老旦扮夫人上，唸四句七言詩，報名、說家世與劇情。下一場末扮李總管上，雖不唸詩，卻也同樣報名說家世。下後，再上正末扮裝舍人引張千上。又是報名說家世道劇情。下後，再是正旦扮李千金領梅香上。報名之後，纔是劇情的劇情演進。

例錄：

（沖末扮裝尚書引老旦扮夫人上詩云）滿腹詩書七步才，綺羅衫袖拂香埃。今生坐享榮華福，不是讀書那裏來。夫人柳氏，孩兒少俊，方今唐高宗即位，儀鳳三年，自去年駕幸西御園，見花木狼藉不堪遊賞。奉命前往洛陽，不問權豪勢要之家，選揀奇花異卉，和買花栽子，趁時栽接。為老年高，奏過官裏，教孩兒少俊丞宣馳驛，代某前去。自新正為始，得了六日宣限。那的是老夫有福處，少俊三歲能言，五歲識字，七歲草字如雲，十歲吟詩應口，才貌兩全，京師人每呼為少俊。年當弱冠，未曾娶妻，不親酒色。如今差他出去公幹，萬無一失。教張千伏侍舍人，在一路上休教他胡行，替俺

買花栽子去來。（下）（外扮李總管上云）老夫姓李，雙名世傑，乃李廣之後。當今皇上之族，嫡親三口兒。夫人張氏，有女孩兒，小字千金，年方一十八歲，尤善女工，深通文墨，志量過人，容顏出世。老夫前任京兆留守，因諷諫則天，謫降洛陽總管。老夫當初曾與裴尚書議結婚姻，只為官路相左，遂將此事都不提起了，如今左司家勾喚，我今日便行，留下夫人與買花栽子，就用一車裝送，來日啟程。今日乃三月初八日上已節令，洛陽王孫士女，傾城翫賞。張千，咱每也同你看去來。（下）（正旦扮李千金領梅香上云）妾身李千金是也。今是三月上已，良辰佳節，是好春景也呵！（梅香云）小姐，觀此春天，真好景致也。（正旦云）梅香，你覷著圍屏上，佳人才子，士女王孫，是好華麗也。（梅香云）小姐！佳人才子，為甚都上屏障，非同容易也呵！（正旦唱）（第一折）

（正末扮裴尚書舍人引張千上云）小生是工部尚書舍人裴少俊，自三歲能言，五歲識字，七歲草字如雲，十歲吟詩應口，才貌兩全。年當弱冠，未曾娶妻，不通女色。宣馳驛，前京師人每呼為少俊。不問權豪勢要之家，名園佳圃，選揀奇花，和買花栽子，來洛陽，不問權豪勢要之家，名園佳圃，選揀奇花，和買花栽子，就用一車裝送，來日啟程。今日乃三月初八日上已節令，洛陽王孫士女，傾城翫賞。張千，咱每也同你看去來。

另議親事未為遲也。」（下）（正末扮裴尚書舍人引張千上云）小生是工部尚書舍人

本）藝術結構，是如何形成的。甚而可以溯迴出它的來源。

以右錄的元雜劇四大家的報家門之上場模式來看，當可從爾蠡知此一「報家門」上場的文學（劇

此一問題，我們似應在此繼續略作推演。

(二)上場報家門的藝術結構及其特色

由於早期的戲劇演出場地，只是一塊空場子，縱由郊野露天遷入室內，演出地還是一個空場子。今在明清冊籍中的圖片上，還能見到這種演出的情景。（如金瓶梅第六十三回「西門慶觀戲動深悲」的插圖，畫的演出場地，只是在廳中央，舖上一條氍毹，作為演出的範圍。）觀者扇子面似的坐在前三面。後來的演出，雖已改成舞臺，前三面則仍是空曠的，只有後一面，留給演員登場下場之需。

今日的舞臺，雖只空了前一個，形成了一個只開一方的「盒子」型。但卻仍舊殘留著早期戲劇演出之場地的原型。還存在著後一方的上下場兩個門。是以演員演戲。必須登場，演完他的戲，必須下場。這兩個門，便謂之「上下場」。

正由於我們的戲劇，演出的場地是空曠的，不是封閉的，那麼，演員的上場與下場，都必須當著觀眾，走出來與走進去。演員演戲，自然要裝扮一番，他的穿著打扮，自與觀眾有別。這一點，應是我們可以想像的。試想，登場演戲的演員，如只是與常人同樣的行動，從後面走上場來，演完了他的戲，便又恢復了與常人同樣的行動走出場去。不惟不雅相，卻也無有承受觀眾鼓掌讚賞的形相。李笠翁有言：「帶戲上場，帶戲下場。」（注一）蓋指乎此。

所謂「帶戲上場」，顯然指的演員在上場時，就應以劇人（演員）的形態出現了。可是演員上場時的「家門」，則又不是屬於那扮演劇中人的演員，應有的語言與口吻。譬如「單刀會」的魯肅上，唸了四句詩之後，便自報名姓以及他的現職與他今天出場要演的是怎樣一個故事情節。如採用西方劇本結構的邏輯來說，這些事情，魯肅幹啥要向觀眾不厭其詳的述說出來？這又怎是一個劇中人應

向觀眾表白的戲劇藝術呢？因而今人頗多厭煩此一「家門」形式的累贅。

誠然，若以劇情的演示藝術結構來說，上場的「家門」，委實是一大累贅。但若早期演出場地的空曠來想，演員誠應帶戲上場。再說，戲劇是以文學（劇本）為基礎的，從雜劇、傳奇這兩種形式的劇本之都有「家門」上場的情事來說，顯然的，這是受到宋人瓦子說書人的影響，形成了此一「家門」的藝術結構。

何以會把說書人的說書口吻，運用到戲劇的上場呢？，此一問題，似又可從「永樂大典」錄下的三本傳奇「張協狀元」等劇本，獲得問題答案的端倪。

按「張協狀元」共五十三齣，「宦門子弟錯立身」共十四齣，「小孫屠」共二十一齣。雖十四齣的「宦門子弟」，也不是三、五十分鐘可以演完的。他如元雜劇的四折本，則似是一晚的時間可以演完的。可以推想這些戲，在宋元時代，傳奇是分折上演的，雜劇是一日演完的。〈金瓶梅〉第卅一回、第六十三回，情節中的戲文，演的都是折子戲（注二）。正由於早期的演出都是折子戲，不是連貫演下去。所以演員上場時，不但第一次上場，要報家門，第二次第三次出場，也再報名。像前一節例錄的四家劇本，如「漢宮秋」王昭君在第二折已上場報名，第三折再上，又報名。漢元帝也是如此。若是情形，也都說明了這都是折子戲演出的形式。如一次演下去，又何必再報一次名？

像「報家門」的這種上場形式，似是源自「話本」的話說什麼什麼的「得勝頭回」等等而來，不是在雜劇傳奇劇本上，還存有「楔子」、「開場白」等等名稱嗎？但這源自話本的開場形式，竟為戲劇的上場，創制了戲劇藝術的一大特色。

此一特色，在今天還保留在各種傳統的舞臺上。今以皮黃戲的「群英會」一劇來例說好了，它

的上場報家門，與元雜劇或傳奇等，還是無甚大異的。

按「群英會」上場，先上黃蓋、甘寧兩將起霸（應是四將今減矣），再上周瑜唸點絳唇，四將參

見，再坐念四句七言詩（定場詩）報名、道職，再說劇情。請魯大夫進帳。

魯肅上，唸兩句，進帳參見都督。

（黃、甘四將起霸後分兩邊下，上龍套中軍等。站好，再上周瑜）

雖然皮黃戲的黃蓋、甘寧的家門，比元雜劇、傳奇等，簡略多了，窠臼則未嘗有變，還是同一形式。

譬如黃蓋、甘寧的起霸上，表現的是這兩位將軍在各自的營中整裝，然後又各自由駐紮的營地，

到達都督帳前會合，依時一同入參。所以二人見面，相對說：「今日都督升帳，你我兩廂伺候。」兩

邊下。下一場上龍套站門等等，空間已是周都督的營帳。等周瑜上場唸完點絳唇，進去坐下，再唸

定場詩報名等等。這些所謂的「報家門」，全是採納的說書體式的腳色自白；更可以說是腳色自報劇

情。如以劇情的演進過程來說，周都督的上場升帳議事，則是劇情應有的情節，報名、道職、說劇

情，可就是多餘的了。但這些形式，全部來自元雜劇與傳奇。若確認「永樂大典」中的「張協狀元」，

乃宋代南戲的劇本；則足以證明此一報家門的上場形式，宋代已經形成了。

此一上場「報家門」的文學（劇本）藝術結構，雖可認爲是來自說書人的話本體式，但對我傳

統戲劇之空場子，爲上場的演員設計（應說是創意）了這麼的一種上場形式，良是我們中國傳統戲

劇演出藝術上的一大特色。它之所以能綿綿續續延襲而繁衍至今未變，便說明了此一上場形式，在

我國傳統戲劇藝術的舞臺上，委實具有它的存在價值。

若從此一上場的存在價值來說，它爲腳色上場進入戲劇的表演空間，在尚未進入劇情的演進過

程之前，便先在演員的藝術造詣之深淺厚薄上，使之一出門帘便展示給觀眾了。元雜劇的上場，無「引子」一詞，但從皮黃戲或崑曲的上場，每把四句七言詩分作兩段，唸成所謂「大引子」的這一唸法，可能源自元雜劇或宋傳奇。非自崑曲皮黃戲始也。

試想，這樣的上場，不惟使觀者演員一出門帘，邁步上場時，就觀賞到了那演員蓬勃在渾身上下的藝術氣氛，更聆聽到了演員一站下來，就開口入乎音樂的歌聲傳達出的聲情。老觀眾云：「腳兒的玩藝兒好壞，一出門帘，就能見到分曉。」又云：「腳兒的藝術造詣深淺如何？只要看一個上下場就夠了。」誠然，上下場在我國傳統戲劇藝術上，所占的藝術地位，比劇情演進中的作表，還要重要。「報家門」的分量，比重起來，應屬第一位。

(三)元雜劇上下場的藝術結構

在前面第一節，談到「報家門」時，例錄了元曲關、王、馬、白的四本戲作為例說。然只著重於上場的「報家門」。實則，關鍵到我國傳統戲劇演出的藝術結構問題，都在每一劇本的文學結構上；換言之，劇本的上下場，決定了一齣戲的演出成敗，所占比重幾乎過半。何以？因為上下場必須先在劇本（文學）上完成其當場（演出）於舞臺（戲劇）的藝術結構。也就是說，劇作家寫作劇本時，就得把劇情演進於時空的變換過程，成功的寫入上下場了。否則，這種劇本的文辭雖美，結構雖嚴實，也只能置之案頭閱讀，不能付諸當場（演出）。這一問題，就牽涉到上下場的藝術結構。

說來，我國的傳統戲劇形式，在宋元時代，即已形成了「雜劇」與「傳奇」兩種，但無論傳奇

或雜劇，上下場的藝術結構，都要爲了「當場」（演出）的需要而傳衍。今爲了能完整的道出上下場的「當場」藝術結構，特以關氏的「單刀會」一劇，來作例說。

第一折

魯子敬上，唸四句七言詩，（坐下）報名道職，再說他東吳所處的政治形勢。再進而說到討取荆州的劇情。於是，他說他爲了能討還荆州，定下了三條妙計，來對付關羽，得意的述說了他的三大妙計。在得意之餘，遂想到先向他東吳的大老喬玄，誇耀一番，一來向大老表示尊敬，二來也藉以希求獲得大老幾句讚美之辭。遂著手下人去請喬公來商。劇情交代至此，喬玄上。

喬玄上。由於不是領場上，所以不報家門，只報名：「老夫，喬公是也。」（喬公即喬玄，名號也。）說了幾句天下大勢，卻也猜到魯肅請他過府議事，想必爲了討荆州之事。於是在感慨天下的變亂不息，唱了兩段表達心裡的辭句。遂到了魯肅的府第。

（從空間上說，當喬公從上場門走出，舞臺的空間已是兩處，魯肅的坐處，是魯肅的府第，喬公的行走之處，一邊走一邊唱的那些所經之處，雖也同是那個舞臺，但空間已是喬公離開喬公府第的路上。所以喬公唱完後的唸白：「可早來到也。左右報伏（復）去。」

喬公與魯肅見面後，便是大段的對白、對唱。

魯肅卻未想到他得意的三大妙計，一條條全被喬公否決了。在這折戲的煞尾要下場時，喬公把關羽辭曹時在灞陵挑袍的光景，模倣著關羽挑袍的氣勢，邊唱邊作：「……曹孟德心多能做小，關雲長善與人交。早來到灞陵橋，嶮譃殺許褚張遼。他勒著輕風騎、輕掄著偃月刀。曹操有千般計較，

則落的一場談笑。」最後，又學關羽的口吻道白：「丞相勿罪，某，不下馬了也。」唱：「他巴那刀尖兒斜挑錦征袍。」

於是，喬玄下場。

像這樣的下場之氣勢，只讀劇本，已夠過癮的了。讀劇本就能在心版上呈現出喬公下場的那副氣勢。

魯肅一聽喬公述說的關公之如此威風，又見到喬公是那麼小覷他三大妙計的輕藐神情。得意之神，自然消了一半。但仍不死心，又要去請教另一賢士司馬德操（徽）。逐要他的手下黃文，跟他去拜訪司馬德操先生去。魯肅是這樣迷迷惘惘地下場的。

第二折，就是訪司馬德操的戲。

第二折

司馬徽領道童上，報名之後，只說幾句時勢，以及自己現在的處境，「在此江下結一草庵，修行辦道，」過著「好幽哉也」的日子。於是唱了兩大段生活優遊的心情。便吩咐道童，到門口看看，可有什麼人來。道童應諾，魯肅上，銜接了第一折的情節。

魯肅下了馬，見了道童，說了來意。經過通報，進去見了司馬徽先生。於是二人一問一答，說說唱唱。魯肅又在司馬德操這裡，獲知了有關關雲長這人的更多英勇事蹟及其動輒一怒就動刀的性格。當魯肅要求司馬先生也去赴席，與關公一會。司馬不肯，卻又繼續勸魯肅說：「我則怕刀尖兒觸抹輕割了你手，樹葉兒提防打破我頭。關雲長千里獨行覓二友，匹馬單刀鎮九州。人似巴山越嶺彪，

馬跨翻江混海獸。輕舉龍泉殺車冑，怒扯昆吾壞文醜。麾蓋下嚴良劍標了首，蔡陽英雄立取頭。這一躲是非的先生決應了口。那一個殺人的雲長，」還加了一句唸白：「稽首」「我更怕他下不的手。」居然把來訪的客人，冷落在自己家裡。

司馬德操說完唱完了這些，連客也不送，顧自進內去了。（下）

司馬徽先生竟是這樣下場的。

魯子敬怎樣下場呢？妙哉！加了一段道童的唸白：「魯子敬，你愚眉肉眼，不識貧道。你要取索荊州，不來問我？關雲長是我酒肉朋友，我交他兩隻手送與你那荊州來。」魯肅說：「道童，你師父不去，你去走一遭吧？」道童答說：「我下山赴會走一遭去？我著老關送與你那荊州？」加了一句唸白「我這一去呀！」唱：「惱犯雲長歹事頭，則待拖條藜杖家家走，著對麻鞋處處游。」加了一句唸白「我這一去呀！」唱：「惱犯雲長歹事頭，周倉哥哥快爭鬥，掄起刀來劈破了頭。誑的我，恰便是縮了頭的烏龜，則向那汴河裡走。」

這道童也不管訪客魯子敬，卻也溜進去了。

道童也是這樣冷落客人的下場。被冷落了的魯子敬，怎的下場呢？

這魯子敬也只得愕愕怔怔了一會子。說：「我聽那先生說了這一會兒，交我也怕上來了。」怎麼辦呢？但想到自己訂下的三條妙計，遂又精神振奮起來，「想我三條計兒已定了，怕他怎的？」於是喊：「黃文，你與我持這一封請書，直至荊州請關公去來。著我知道，早去早來者。」（下）

魯子敬還是這樣精神振奮著下場的。

（但此處未寫黃文下場，頗感有所欠缺。）

（竊以為應寫黃文持書在魯肅下場後，再說兩句下場，表示他送這封信到荊州，心頭也有些怕

第三折

怕呢！）

關公領關平周倉上。報名，道職，說劇情，表志操。

（照劇情說，這本戲是關羽的主腳。應在這一折第一次上場。若在今天。不唸大引子，也得唸小引子。此僅「報名」而已。）

（不過，元雜劇的演唱，與今之皮黃有異。關公上場報名唸白後唱了四套曲牌，方始交代「孩兒門首覷者」。皮黃最多唱一段而已。）

黃文上。報名，說明此行任務。於是與關平見面，說是「持請書」（束）在此」。關平進內通報，召黃文進入相見。要黃文先回去，應允隨後會來。黃文告退。

黃文下場時，不是乾枯枯的下，還說了一些他見到關公的感受：「我出的這門來，看了關公英雄，「相箇神道。」於是他便替魯大夫想到討荊州的妙計之不妙。說：「魯子敬，我替您愁哩！小將是黃文，特來請關公，髯長一尺八，面如掙棗紅，青龍偃月刀，九九八十斤，脖子著一下，那裡尋黃文，來便吃筵席，不來，豆腐酒吃三盅。」（下）關漢卿，藉著黃文的下場，還不忘藉黃文之口，再誇耀關羽的英雄氣概幾句。

黃文下後，父子三人又商討著此去，可能發生的應變等等。遂決定只帶周倉一人，單刀赴會。

關平說：「父親去啊！小心在意者。」關公唱「尾聲」，詞云：

「須無那，臨潼秦穆公，又無那，鴻門楚霸王。折磨他滿筵列著先鋒將，小可如百萬軍刺顏良

『時那一場攘。」（下）

這一下場戲，寫關公在決定單刀赴會時的氣吞山河之威勢。下寫周倉的下場戲。

當關公氣吞山河之勢的下場之後，周倉手掄那青龍偃月刀，說：「關公赴單刀會，我也走一遭去。」

於是掄刀起舞，唸：「志氣凌雲貫九霄，周倉今日逞英豪。人人開弓並蹬弩，個個貫甲與披袍。旌旗閃閃龍蛇動。惡戰英雄膽氣高。假饒魯肅千條計，怎勝關公這口刀。」再說：「赴單刀會走一遭去也。」

（下）

這時場上還餘下關平、關興兄弟二人。當然，周倉起舞時，這兄弟二人在場上，自也不能楞在一旁，也得一同作身段。當周倉下後，關興說：「哥哥，父親赴單刀會去了，我和你接應一遭去。」

遂想像著接應時的大小三軍，是：「到那裡古刺刺彩旌磨征旗，撲鼕鼕畫鼓征凱聲。齊臻臻槍刀如流水，密匝匝人似朔風疾。直殺得苦淹淹屍遍郊野，哭啼啼父子兩分離。恁時節喜孜孜鞭敲金鐙響，笑吟吟齊和凱歌回。」（下）

餘下的關平，一看父親帶周倉要過江赴東吳魯肅宴約，兄弟也要去準備江邊接應。這時際的關平，更是荊州方面的指揮官。遂想著他應如何去統馭大小三軍，到江上接應？一旦打起仗來，他應該：「俺這裡雄兵浩浩渡長江，漢陽兩岸動刀槍，水軍不怕江心浪，旱軍豈懼鐵衣郎。關公殺人單刀會，顯耀英雄戰一場。疋馬橫槍誅魯肅，勝如親父誅顏良。」遂口呼「大小三軍，跟著我接應父親走一遭去。」（下）

看：這一折（場）戲，有五個人下場，一是黃文，二是關公，三是周倉，四是關興，五是關平。

雖然後三人的下場，在文學結構上，頗有雷同。但在演出上，三人的下場身段，勢必有變化。尤其

關平的下場，他口中呼喊的「大小三軍」，並不在身邊，只是意想中的境況。若從這一觀點來看，這一折戲的下場，寫得是多麼精采啊！

第四折

魯肅上。唸四句詩，再報告。他非常興奮，喜的是關羽過江赴宴來了。他東吳的甲士，已暗藏在壁後，任憑關羽三頭六臂，也寡難敵眾吧？說：；「令江上相候，見舡到來，報我知道。」

（此處未寫魯肅下。照劇情看，魯肅應下場，騰出舞臺的空間上關羽演出舡行江中流的情景。）

關公引周倉行舡上。在江上看到「大江東去浪千疊」，便聯想到當年赤壁之戰。到了江邊，見到東吳迎接的船隻，這時的魯肅在江邊船上迎接，相見後，過船赴宴。於是一場討荊州的大戲，便演出了。

當談判破裂，關公憤怒擊桌，東吳的埋伏出現。關公一看，「鬧炒炒眾兵列」，便吼起來，「休把我攔擋者！」又說：「當著我的，呵呵！」唱：「我著他劍下身亡，目前流血。便有張儀口、酈通舌，休那裡躲閃藏遮。好生的送我到船上者，我和你慢慢的相別。」

這時，接應關公的關平率眾到來。說：「請父親上船，孩兒每來迎接哩！」關公便把魯肅一推，說：「魯肅，休惜殿後。」於是唱（離亭宴帶歇指煞），最後向魯子敬說：「說與你兩件事，先生記著；百忙裡趁不了老兄心，急且裡倒了俺漢家節。」

戲到此結束，未寫下場。

如照舞臺演出的藝術結構說，應是有下場的。這下場，應是關公父子趁船揚帆而去，魯肅等人

在另一船上望之莫可奈何？眾兵船，未得戰令，也不敢輕舉而妄動也。

再看關氏其他劇作，末一折頗多寫有「下」場文字。此劇之未寫「下」場，或是遺漏了吧！

可以說，雜劇的上下場，大多相類此。只是在加楔子處的上下場，則又類似傳奇的「家門」吊

場。本文不枝蔓此一問題了。

（四）元雜劇上下場的創意

如果〈永樂大典〉中的「張協狀元」確實是宋代的劇作，（近有人說「小孫屠」與「宦協子弟錯

立身」是元人作品（註三），則足以證明在宋時，像「張協狀元」這樣的一本戲寫了這幾十齣的劇本，

應是元人雜劇以前的「傳奇」，它的劇本結構形式，與元雜劇是截然不同的。再說，那「小孫屠」與

「宦門子弟錯立身」二劇，若認定是元人的作品，則又足以證明在元代這一戲劇的豐盛時期，「雜劇」

與「傳奇」已是兩種不同的演出劇本。以「傳奇」較之，可以說「傳奇」是演折子戲的劇本，「雜劇」

是演全劇的劇本。像前面引述的「單刀會」，全劇四折的演出時間，不過三四句鐘，足可一天演完。

「傳奇」的劇本，動輒數十齣，非一天時間能演完。是以「傳奇」劇本的上下場，多以齣爲單位，

遂在其每一齣的結尾下場處，大多都是唸四句集句詩下場。這一文學結構形式，到了明清的「傳奇」，

寫法仍是如此。惜乎今天已無足夠的文獻，來證明元雜劇在宋代是否已經形成？如今，連金院本也

是支離破碎，而不完整的。此一問題，尚待治學戲曲的專家證之。

但從元雜劇的四折一本的結構形式來看，此一結構形式，似非元人所創，可能成於宋，不然，

沒有這麼圓實的成熟。我非專志於元曲的研究者，只是有此問題在心，特予提出，拋磚引玉而已。也許早就有人寫過了。由於我的識見太小，未之見也。

從明代戲劇的劇本形式來看，雖有雜劇仍在盛行，似乎傳奇之流行，更盛乎雜劇，所以，傳今世的劇本，也是傳奇多於雜劇。

雖說，「傳奇」與「雜劇」，如論文學的結構形式，則大有分別，若論演出的藝術形式，其結構則一。此一問題便關鍵在上下場的情節上。蓋戲劇的人物上下場，對我傳統戲劇的舞臺時空之變換處理，具有劇情進展之動變，具有劇情氣氛之抑揚，具有人物性格之塑造，具有劇場情緒之起落，具有腳色藝術之發揮；尤其具有全劇演出之成敗。說來，上下場在劇本、結構上的重要，大矣哉！

（此一藝術性的關鍵，可參閱上章引述之「單刀會」。）

元雜劇之所以存留下較多的劇作，而傳奇劇作極少。這就說明了雜劇的結構形式，在元代極盛行。（可能金院本也是雜劇式。）到了明代，傳奇比雜劇盛行，所以明代留下的傳奇劇作，比雜劇多。

換言之，元代盛行一天可以演完的全本，明代則盛行折子戲了。《金瓶梅》（詞話）這部書，就有不少紀錄可以證明。（蔡敦勇先生著有〈金瓶梅劇曲品探〉一書，可作參考。）（註四）

元雜劇上下場的創意，雖與傳奇大體類同，卻有小異”譬如報家門的上場，已把劇情與演員揉成一體，換言之，雜劇的家門已不是傳奇的演法。傳奇劇報家門的演員上場，只是專職於報告劇情，往往第一齣的上場演員所職司的就是報劇情，到了雜劇便簡略了，演員與劇中人合而為一了。這就是雜劇的創意。

（這情形，也足以證明雜劇的出現，晚於傳奇。）

雜劇的下場，與傳奇可就大不同了。傳奇的下場，十之八九唸四句詩，前已說到。我們看在前節例說的「單刀會」，不要說每一折的上下場，都是激起戲劇高潮的關鍵，就是在每一折的劇情演進過程中，每一劇中人的上下場，也無不有其劇情上，帶動戲劇情節交替起伏的關鍵。

像這些，全是元雜劇的創意。

那麼，從元雜劇這麼成熟的藝術結構來說，這種創意，自是由其前代綿衍而來。元陶宗儀之〈輟耕錄〉云：「宋有戲曲、唱諢、詞話，金有雜劇院本、諸宮調。院本雜劇其實一也。國朝院本、雜劇始釐而二之。」依據陶宗儀的此一說法，在金以前的雜劇、院本，本為一，至金始釐而為二。可見「院本」之名，乃金人之稱謂，殆即雜劇。基乎此，則雜劇之始，當在宋。在宋時，劇本即有傳奇雜劇之別。但像關漢卿這齣「單刀會」的上下場藝術之成熟，幾乎是元雜劇之冠。怎能說不是一大創意！

當然，此一上下場的藝術初始，可能在宋以前。斯非本文著意範疇矣！

(五)元雜劇上下場的今日

儘管，從戲劇史上說，元雜劇的上下場，其舞臺藝術結構的創意，尚不能冠到元人頭上，此一創意應早於元，或在宋以前。但傳乎今世的斯一舞臺藝術結構，當以元雜劇最為完整。所以，我們若論舞臺藝術的上下場，自應以元雜劇為標本。這一點，應是無可置疑的。

但今日傳統戲劇舞臺上的上下場，在我們的民族自卑感的崇洋心理之下，此一具有舞臺藝術特

色的完美藝術，已步上沒落且將滅亡之途。

距今五十年前，某些關心傳統戲劇的學人以及藝術家，企冀著把它拍攝成電影，於是，樓閣房舍，樹木花草，一一在傳統戲劇的情節中出現了。如早期的「斬經堂」（由麒麟童、袁美雲主演）。頭場的過場，馬成等人騎真馬馳騁於原野，再者，關是真實的城門，家屋是真實的房舍，可是吳漢下關回府，卻手持馬鞭以傳統的演出模式行進與上馬。到了今天，吳素秋的「蘇小妹」，手持馬鞭揚起上場，但環境卻是一堂有深度的滿是樹木花草的真實曠野之景。試問，這樣的上場，縱無「扯四門」（註五）的長途行進之藝術表現，也無法向觀眾解說那劇中人的馬之存在？

他如麒麟童的「坐樓殺惜」（帶劉唐下書）以及「徐策跑城」，因為是以電影方式拍攝的，最值得令人喝采的上下場之藝術表演，在電影的鏡頭裡，看不到了。如今，電影加上殿閣迴廊等實景，徐策在跑中藝術，就是「跑」在中途路上的轉折以及上高下低。最值得讚賞的麒家藝術，那裡還有麒家宗派「跑城」的藝術可供觀的轉轉折折，上上下下，都得在真實景象中真實的轉折，卻也無從施展他的看家本領了。賞呢！我觀賞的影帶，是麒麟童本人，他在那一堂堂的實景中，

今之新編傳統戲曲的劇本，大多摒棄了「家門」，因而引子之吟、詩之唸，這種顯現歌之藝功力，以及那「帶戲上場」的「演人不演行」的氣質神采，無從在上場戲中去品評了。尤可駭怪者，新編劇喜歡採取西洋的閉幕啓幕方式。這樣形式的劇本，已無須上下場——開幕，人已在場上，戲完了，幕落下，也無須演員下場，演員自也無須「帶戲上場」與「帶戲下場」，那麼，元雜劇留存下來的這一完美的上下場之舞臺藝術結構，也毋須討論它了。

想來，我的這篇論文，乃多餘也，費辭而已。

本文為一九九○年二月河北石家莊《河北師範學院》召開「關王馬白元曲四大家研習會」作。曾刊於該學院《學報》並刊於臺灣高雄市《臺灣新聞報》副刊（一九九一年七月分五天刊完）。

註　釋

註一：在「閒情偶寄」中，李笠翁曾這樣說過。

註二：〈金瓶梅詞話〉第卅一回演出的「一段笑樂院本」就是折子戲的演法。（不知是那本傳奇或雜劇中的。馮沅君的「金瓶梅詞話中的文學史料」一文，論到這一回的「笑樂院本」，但卻未注是源自何一劇本？蔡敦勇先生的〈金瓶梅劇曲品探〉——江蘇文藝出版社一九八九年六月印行，題到這一回的「陳琳抱粧盒」未題王勃的這一「笑樂院本」。）如其演出之院本或傳奇等，都是折子戲，一段段的演出。

註三：據錢南揚在〈永樂大典戲文三種校注〉本的前言中，認為「張協狀元」問世最早，當是宋人作品。「宦門子弟錯立身」一劇，劇中提到花李郎關漢卿等金元作家，推斷當作於金亡之後。至於「小孫屠」一劇，時代還要移後。

註四：蔡敦勇先生的〈金瓶梅劇品探〉，已把〈金瓶梅詞話〉中的劇曲淵源，凡可考者，均已考訂清楚。可資參考。

註五：「扯四門」是傳統舞臺處理時空變換的方式之一，代表長途常態行進。

附《單刀會》上下場補說

我寫過一篇「元雜劇的上下場」一文，在今年的石家莊元曲研討會上發表過。文中忽略了黃文的兩次上場，關漢卿——原劇均未明確寫上。但實際上，黃文是在場的。因此，我特地在此把我的看法，再寫幾句，補記在文後。

一、我這篇短文還有一個問題，需要補充說明幾句，那就是有關黃文的上下場。

第一折，魯肅雖說「雖則三計已定，先交黃文請的喬公來面議則個。」下面就是喬玄上。略去了黃文請喬玄的一段戲，是可以的。但正末喬公在場上與魯肅對唱對白了半天，下場之後，魯肅竟與身邊的黃文說起話來。而且說：「黃文，你見喬公說關公如此威風，未可深信。」這句話便說明了喬公與魯肅對話的時候，黃文是在場上的。卻未寫黃文何時上場的文字。而且，要訪司馬徽是帶黃文一同去的，第一折下場時已說了：「黃文，就跟著我去司馬庵中相訪一遭去。」可是到了第二折，雖未寫明黃文一同到來，但有一句「可早來到也。接了馬者。」這接了馬的人，當然是黃文。之後，便未再寫黃文上場。黃文接了馬後的動作，也沒有交代。這且不說，到了第二折完，魯肅下場，卻又與身邊的黃文說起話來。說：「黃文，你與我持這一封請書，直到荊州請關公去來，著我知道，疾去早來者。」可見黃文在場上，也未寫黃文上場。另外，第一折還有個卒子在應接喬公上場後下

二、關於上下場，有明上有暗上，也有明下暗下。像第一折的卒子，是暗上暗下，到時候，自動溜上，交代完了他的戲，便溜下，但黃文則不能如此，第一折，黃文是先回來的，隨同魯肅、喬公三人在場上作身段。喬公下場後，魯肅遂與黃文交談上，二人同下。第二場，黃文接過馬來，拉馬下，再暗上。這時的司馬徽，住的是草房，只有道童在場上，暗上比較方便，沒有官府的層層門禁。可是，黃文的上場怎的缺少文字交代呢？

三、關於這一點，我有一種解說，那就是經書的寫法。可以省略的，盡情省略。上一句已寫過，下一句就不再寫。雖不再寫，文中卻仍含有上一句的話在下一句內。如〈禮少儀〉之「聞始見君子者」，辭曰：「某固願聞名於將命者……」其下文「適有喪者曰『比』，童子曰『聽事』」。「比」與「聽事」之下，都省略了上文之「於將命者」四字。蓋上文已有，下文即可省。古之學者，無不從習經入門，關漢卿當然不能例外。所以我認為「單刀會」的黃文等上場未詳予寫入。當是源自經書省簡寫法。

四、關於經書的這類省簡寫法，不惟經書多有，到了唐宋八大家的文章，還時有此類「省簡」的筆法。此處不贅。特此補記。

編劇怎能不顧及劇中的史地

——論新編京劇〈曹操與楊修〉

一、楊修其人

楊修，字德祖，父是曾任太尉的楊彪（卒於魏文帝六年二二五）。弘農華陰人。生於漢靈帝熹平二年（一七三），卒於建安廿四年（二一九），享年四十五歲。修死時，其父尚存。博學強記，才思敏捷，為人謙恭有禮。初舉孝廉（註一）。轉任郎中。曹丞相愛其才，錄為主簿（註二）。由於他的才識過人，曹氏兄弟（丕、植）都喜與交遊。修獨喜曹植。遂與丁儀、丁廙昆仲，力謀為植爭立太子。後來，曹植失寵，又屢次讒言曹丕。加之楊修又是袁術袁紹的外甥，人雖死餘黨尚在，加之楊彪尚存，遂在泄題案中治以死罪。

據陳思王（植）傳，附錄〈世錄〉說：

「修年二十五以名公子有才能，為太祖（註三）所器。與丁儀、丁廙兄弟（註

（四）皆欲以植嗣，太子（註五）患之。以車載廢籠內，朝歌長吳質（註六）與謀。修以白太祖（註七），未及推驗（註八），太子懼。告質，質曰：『何患？（註九）明復以籠受絹車內以惑之。修必復重白。重白必推而無驗（註十）。』世子從之。修果白而無人。太祖由是疑焉（註十一）。」

又一則：

楊修與賈逵、王凌並為主簿，而為植所友（註十二）。每當就植慮事有關人忖度，太祖豫作答教十餘條勅門下（註十三）。教出以次答，教裁出，答已入。太祖怪其捷，推問始泄（註十四）。

又一則：

太祖遣太子及植各出鄴城一門（註十五）。密勅門不得出，以觀其所為。楊修先戒植：『若門不出，候。候受王命，可斬守者。』（註十六）植從之。故修遂以交構賜死（註十七）。

二、楊修之死

依一般說法，悉以為楊修的被殺，是基於曹阿瞞的忌才之過於他。此一說法，率多本之小說〈世說新語〉上的幾條記述。一是魏武在「相國門」上題一「活」字，楊修一見，知是上嫌門闊了。二是曹娥碑上的「黃絹幼婦，外孫齏臼」八字，魏武行三十里始悟出乃「絕妙好辭」四字。遂有「我才不如卿，三十里覺」的美談。另外有魏武征袁本初，治裝餘有數十斛竹片，擬燒去。太祖甚惜，謂可作「竹椑楯」，但未明言。使人問楊，應聲依答說：「可作竹椑楯」。小說記述了這些捷悟事。

可是，如從上引陳思王傳中所錄的這三則事件來作比較推論，則小說〈世說新語〉的這幾件事，縱然實有其事，楊修所表現的捷悟，也祇屬於機智，等於「小聰明」。何況，曹娥碑的事，乃子虛烏有，好事者造謠出來的。因為曹操終其一生沒有到過曹娥碑這個地方。如從兩者故事的內容看，則陳王傳中附錄的事件，較比接近事實。一是楊修與曹植友善，有文件為證。二是楊修與丁氏兄弟等人乃擁植為世子的黨友，也有史書為證。那麼，像密告曹丕車載廢籠事件，洩題事件，以及建議曹植在門前候王命出城事件，都是在情理上可以推想到此乃必有的事件－極可能產生的事。

若是依據陳王傳附錄的這幾件事看來，可以認為楊修並不是個聰明人。只是一位輔助曹植與其兄政爭世子之位的黨人之一。卻也不是一位智高才長的能人。因為這三件事，都做得聰明過了頭。

也許，這是另一些人造出的對立辭。

再據陳王傳所寫，在建安十六年到十九年這一時期，曹操心目中的世子，是曹植不是曹丕。傳云：「十九年徙臨淄侯。太祖征孫權，使植留守鄴（註十八）。戒之曰：『吾昔為頓丘令，年廿三。思

此時所作，無悔於今（註十九）。今汝年已廿三矣！可不勉與！」可見這時的曹操對植的器重。傳又說：「植既以才見異（註二十），而丁儀、丁廙，楊修等為之羽翼，太祖狐疑（註二十一），幾為太子者數矣（註二十二）。」傳又說：「而植任性而行，不自彫勵，飲酒不節（註二十三）。文帝御之以術，矯情自飾，宮人左右，並為之說（註二十四）。遂定為嗣。」傳又說：「二十一年，增植邑五千并前萬戶。植嘗乘車行馳道中，開司馬門出。太祖大怒，公車令坐死（註二十五）。由是重諸侯科禁（註二十六）。而植寵日衰。」

曹植在老子的寵幸衰退，身邊的謀士友朋，自然受到連累。於是傳又說：「太祖既慮終始之變，以楊修頗有才策，而又袁氏（註二十七）之甥也。於是以罪誅修。」

從陳思王傳所說史實觀之，曹操之必誅楊修，所耽心的是楊修的外家是袁氏。當時，二袁雖去，餘黨尚存。怕他輔佐曹植影響了已立的世子安危。

「楊修頗有才策」，大事成不了，壞點子還是有的。非除之不可了。遂先立嗣子丕，後殺楊修。修死後不久，操死了。曹丕先即相位，再篡漢自立。最先被除的就是丁氏兄弟。當可據以推想楊修之死，乃政治因素，阿瞞乃奸雄，怎會以「妒才」誅之。未免太小覷老曹了罷！

三、新編〈曹操與楊修〉的創意

近年來，新編的〈曹操與楊修〉一劇，演出後曾轟動一時。此劇之編寫著眼點，以曹操的「招賢納士」為經，以楊修的入幕逞才，不能容於曹瞞為緯，再副以曹操的多疑好殺，加入了孔子文岱

被殺情節，再輔以愛妾倩娘性命，作為「夢中殺人」（註二十八）之病態，以掩曹氏夢中殺孔設施。

一方面豐富了戲的情節，一方面又藉以加強了楊修的才智。惜乎未能合乎情理。尤其最後，強調曹阿瞞的愛才超過了妬。雖已推楊修於刑臺，還親自走上刑臺，與死刑犯並肩而坐，尚有所期望於楊修在死前，能向他這位宰相之尊的上司，略示低首下心的委婉之情，他會赦了他（註二十九）。想不到這戲中的楊德祖，至死仍在逞才顯能，絕不肯俯首。於是乎曹瞞的刀下無法留人。然而，身為宰相之尊的曹操，步上死刑臺與死刑犯並肩而坐交談喞喞。合情理嗎？未免誇大太過。戲，也不能違悖人生理則。

可以說，新編〈曹操與楊修〉這齣戲，所要強調的只是這一點，曹丞相兵敗赤壁，招賢納士，共圖大業。他所要招得的「賢士」，乃為佐臣，非為佐師。像劇中所寫楊修其人，乃一「佐師」之輩，曹操非聖君如文王姬昌（註三十）者也。

再說，像劇中塑造的這位楊德祖，逞才顯能的性格，處處要站在上司的頭上，至死不渝。休說是曹操，換上任何人，也是容不下的吧？

〈曹操與楊修〉一劇的成功，展示出的劇力卻在此呢。

此劇主旨，意在教訓知識分子們，別在君王跟前逞才顯能，否則，都會得到像楊修步上死刑臺的下場。

雖然，史實上的楊修之死，並非戲劇家筆下所寫的這樣。曹操之殺楊修，並非妬才；楊修之死，亦非逞才。當時世上的才能之士，正如曹植寫給楊德祖信上所說：「仲宣（王粲）獨步於漢南，孔璋（陳琳），鷹揚於河朔，偉長（徐幹）擅名於青土，公幹（劉楨）振藻於海隅，德璉（應瑒）發跡於

大魏，足下高於上京（註三十一）。當此之時，人人自謂握靈蛇之珠（註三十二），家家自謂抱荊山之玉（註三十三）也。吾王於是設天網以該之，頓八紘以掩之，今盡集茲國矣！」這之間包括建安七子，（楊修不在七子之內），死於曹操刀下者，僅楊修一人。

我在前面說了，楊修之死，死在他與丁氏兄弟共助曹植爭世子之位，非死於曹操的妒才，若是曹阿瞞妒才，怎會收攬當世那麼多才人在幕下。

當然，編劇者是可以另行創造的，無論故事情節，人物性行，都可以杜撰。但卻不可悖於歷史。換言之，戲劇的情節中，不可以寫入他所據歷史上的不可能有的事。

此一問題，下節再說。

四、孔文岱的買馬、購糧與史地問題

（按理說戲劇家編劇，可以創造歷史地理，但絕不可悖之。）

該劇第二場就寫到孔文岱上場。

孔文岱的上場，在第一場就安排下了。

楊修願意接納曹操延攬他到幕下為官，提出的條件就是准許他能有北海孔文岱為助。說：「若有此人助我，只消半年，我保證丞相戰馬充廄，糧米滿倉。」且願立軍令狀。所以，第二場上孔文岱，完成了「楊主簿的妙計安排」、已是半年後，孔文岱已從北方的胡地，西方的川蜀，江南吳楚等地，從胡地買來胡馬十萬匹，從江南，運來米糧千船。可是，這事卻被當局加以懷疑。（馬糧未到時，有

人密告通敵。）

有一位公孫涵查出了孔文岱去年臘月初七日，他去過匈奴。今年正月十八日他去過東吳。三月廿九日他還到過西蜀。所以當孔文岱回來，興興頭頭的去見丞相，一經問詢孔文岱是不是曾在某年月日到過匈奴？去過東吳？又到西蜀？孔文岱自然一一答「是」。曹丞相遂怒氣填膺的說：「無有本相差遣，誰敢往返於敵寇之間？莫非你欲北結匈奴，西通巴蜀，南聯東吳，三面包圍，奪我漢祚？」

遂拔劍將孔文岱殺了。

試問：劇詞中既然能為曹操寫出了這些問話，劇作者已知北之匈奴，西之巴蜀，南之東吳，都是曹氏的敵對之地。楊修能有什麼通天地動鬼神的妙計，親自派遣孔文岱上場去「奉使命離了洛陽已半載，馳驅萬里馬歸來。」半載的時間。光是策馬由南到北，再由北到南，再由南到西，再回到洛陽，快馬加鞭繞了這麼一圈兒，縱無政治上的關卡之阻，在時間上也是不易分配的。尚須孔文岱去「三寸舌游說四海，定叫他米糧千船米糧，到最後，商人見了楊修，在楊修一再殺價之下，不得已接受楊修付價而莫可如何的成交。

還有更妙的情節呢！孔文岱未付分文，胡地的馬商就趕來了十萬馬匹，江南的糧商，竟運來了千船米糧，全到了洛陽。這是中國的三國時代啊！

想來，真是不可思議。

說書的嘴，再快，說故事也不能違背歷史地理與生活情理。

才領略胡笳羌管陰山外，又欣逢江南雨水洗塵埃。快馬加鞭不懈怠，更繞道巴山蜀水轉回來。」胡馬滿京街。」竟然從胡地馳來胡馬十萬匹，從東吳運來千船米糧。奴邊塞，西到巴蜀汎地，又渡江到東吳。孔文岱上場唱：「

演員的腿，縱然轉個彎兒抹個角兒，就算到了。也不能不講究舞臺空間變換的學理。何況，還有戲劇所依傍的史地呢！

再說。孔文岱是楊修差遣去的，半年後回來，不先見直接上司楊修，竟一直到府去見丞相。馬商、糧商卻直接來見楊修。楊修沒有見到孔文岱，也不曾感到奇怪？直到曹丞相宣他到來，明示他在夢中殺了孔文岱，方知孔文岱出了事。

這些情節，都是有悖情理的吧？

五、再說曹植與楊修

按曹植生於漢獻帝初平三年（一九二）卒於曹丕死後六年（二三二）。（年紀小於曹丕五歲。）自幼穎悟，十歲就能誦讀詩賦。不是仲子，他是三子。長兄卒於宛城之戰。自小就是曹瞞寵子，多次打算立為太子。前文已提到了。

可是，曹植總是任性而行。又嗜酒，且不修細節。因而曹操不敢輕舉。從其傳文所記，在建安廿二年，這曹阿瞞似還不曾放棄這一立嗣於他的念頭。要不然，不會為他再加邑戶五千，成為「萬戶侯」。然而，曹植竟來了那麼一次「車出司馬門」。太祖大怒，處死了御者，又重訂了對諸侯們的禁律。建安二十四年（二一九），曹仁為關羽所圍，身為太祖的阿瞞，還任植為南中郎將，行征虜將軍，派他領軍去救曹仁。似還希望他有建功立勳的機會。預備喊他來，誥誡他幾句話。曹植居然醉酒，不能受命。

這位身為太祖的老父，只有悔而罷之。

那麼，這位聰慧過人的曹植，真的這麼好酒貪杯，若是之不成材器嗎？似乎不是這樣。曹植只是逃避老父的鍾愛，減少二哥的妒嫉，保全一己的生命多活幾天，方是實情。

至於力助陳王奪嗣的楊修等人，成天裡在一起談文說藝，自也難免論政說說。能不知曹植不願去爭世子之位的心理嗎？還那麼死心踏地的為他設謀籌畫，甚而不惜「洩題」。這都是建安十九年（時植年二十三）到廿二年的事。傳說：「而丁儀、丁廙，楊修等為之羽翼，太祖狐疑，」因而放棄了立植的念頭。想來，必是這一時期的事。

從曹植於二十五歲時（建安廿一年）寫給楊德祖的這封信來看，雖是論文，然而，卻借楊雄之言，以辭賦為小道，壯夫不應為。「猶庶幾戮力上國，流惠下民，建永世之業，留金石之功。」說：「豈徒以翰墨為勳績辭賦為君子哉！」這時，曹植與楊修還經常在一起談文論政。「數日不見」，則「思子為勞」。楊修也這樣說：「不待數日，若彌年載」。第二天就要見面了，兩者還互相通問這麼親切的信函。這兩人的交情，良可以「膠漆」喻之。

「明日相迎，書不盡懷。」

那麼，他們明日見面，想來可就不祇談文一事。

關於「洩題」一事，推想可能發生在建安廿一年之後，或廿二，此事之後，魏太祖遂決定立不。

翌年，誅楊修。

看來，魏太祖的「狐疑」已「洩題言教」案獲證，遂頓行定立仲子殺楊修。傳注有言，修臨死時，「謂故人曰：『我固自以死之晚也。』」其意以為坐曹植也。」自以為曹操早該殺他了。

（楊修死後百餘日，曹操卒。）

如以史實說，楊修死在爲曹植謀立世子，所用策略，太過了。認真論來，楊修委實算不上大智之人，只會賣弄小聰明，古云：「大智若愚」也。

註　釋

註一：孝廉，漢代選才的名目，本為孝弟、廉正兩目，後合而為一。州縣舉秀才，郡舉孝廉。

註二：主簿，官名，等於今稱的秘書職。

註三：太祖，指曹操，（魏太祖）。

註四：丁儀、丁廙、沛郡人，有才名。操均攬之幕中，且有招儀為婿之議，曹丕反對。與曹植友善，弟兄二人與楊修力勸曹氏立太子。後曹丕稱帝殺之，且累及男口。

註五：文中「太子」，悉指曹丕。

註六：吳質，字季重，濟陰人。任朝歌長時與曹丕兄弟友善。〈昭明文選〉載有曹丕氏與吳質往還書信。（丕車中載廢籠，乃匿人手而暗作自衛，此乃違法事。）

註七：楊修發現曹丕有此行為，密報曹操。

註八：曹操得報，沒有來得及去檢查。曹丕害怕與吳質商酌。

註　九：吳質聽後，答說：「沒有關係。要曹丕依舊用車載廢籠出入。籠內則裝絹帛。推想楊修一定還會密報。」

註　十：這時，再經檢查廢籠中裝的是絹帛，豈不是把罪過轉嫁到楊修身上。

註十一：曹丕依照吳的說法。果然嫁罪到楊修身上。從此，曹操便懷疑楊修的為人。

註十二：賈逵、王凌，都是當時曹操招賢來的名士，也都是協助曹植的黨友。

註十三：初時，曹操委實在培植曹植，有意立為世子。平時，常常訓練植在處事上的忖度時間，以及判斷能力，決斷才具。遂著楊修、賈逵、王凌這幾位庵在處下的主簿，豫先作題，一條一條的依次傳出。由門人交給門外的曹植，一條一條的作成答案，再交門人傳入。有一次，豫作的問題，剛剛傳出，答案便傳了進來。曹操懷疑答案何以如此的快捷？

註十四：曹操遂傳入曹植審問？原來，豫作的問題與答案，楊修等人早已代曹植準備好了。

註十五：又一次曹操要考驗這兩個兒子的行事與為人的作為如何？遂差遣這兄弟二人，一前一後的各出鄴城某一門。（或丕出北門，植出西門）卻暗中關照守門者拒絕他們打從此門出。曹丕到了這個門，不能出去，他便折回。

註十六：然而曹植呢？他請教楊修。楊修知是老子的考教，遂為他出個主意：「守門人不准你出去，你就在門裡等候王命。守門人當有死罪。」

註十七：曹操瞭解到這件事實之後，認為楊修這人不可留，遂定以死罪，賜之自盡。

註十八：鄴，漢縣名，今河南臨潼縣境。

註十九：曹操告訴兒子曹植，他廿三歲任頓丘令，到今天已作到宰相，所作所為，沒有可以追悔的事。你今年也廿三歲了。應該自勉了。

註二十：植因為有才氣，方被父親特別看重。

註二一：丁儀、丁廙兄弟，還有楊修，輔助曹植，幾乎是曹植的翅翼。所以曹操總是疑忌這幾個人會帶壞了曹植。

註二二：有好幾次想立曹植為世子，都沒有決定。

註二三：這裡說曹植很任性，不能約束自己，又愛酒無節制。

註二四：文帝，指曹丕，卻能駕御自己，且能矯正自己的情性，修飾自己的行為。所以宮中的左右人等，都說曹丕的好話。所以決定立曹丕為世子。

註二五：這一句說到了建安廿二年，還增加曹植封邑戶數五千，合起來已是萬戶之邑。可是曹植行為放肆，乘車出門，竟打開司馬出兵的大門出去。他父親知道後，極為生氣，把駕車的人判以死刑。

註二六：從此之後，對於諸侯們的禁條，加重定律。從此就不再對曹植懷有希望。

註二七：袁氏，即指袁術袁紹兄弟。怯袁氏兄弟雖死，尚多餘眾及關係在。修父彪，尚在世呢！

註二八：見〈世說新語〉第廿七「假譎」(四)：曹操自己告訴人說，他在入睡時，不可接近他。只要有人走近他，他會在夢中起來殺人，自己不知。告誡左右人等不可在他入睡時近他。

註二九：此一情節，見該劇未一場所寫。

註三十：周文王姬昌渭水訪賢，時姜尚已七十餘歲，文王請他輔助他治理國事，以國師相待。視之為師。

註三一：王粲，字仲宣，山陽高平人（今山東鄒縣）。時在荊州，故謂之「獨步漢南」。陳琳，字孔璋，廣陵人（今江蘇江都），時在冀州，故謂之「鷹揚河朔」。徐幹，字偉長，北海人（今山東壽光縣），北海屬青州，故謂之「擅名青土」。劉楨，字公幹，東平甯陽人（今山東東平），山東近海，故謂之「振藻海隅」，振藻，意為以文詞顯名。應瑒，字德璉，汝南人（今河南），時為曹丞相掾，故謂之「發跡於大魏」（亦作「此魏」）。之下，即指楊修。

註三二：隋侯見大蛇傷斷，以藥療傅放之。後蛇於江中，銜大珠以報。因曰『隋侯之珠』。

註三三：荊山之玉，即和氏之璧。

刊於國立藝專《藝術學報》（一九九三年六月出版）

論〈春草闖堂〉的喜劇結構

西方人認為我們中國的戲劇，既無喜劇，也無悲劇。

對於這些說法，我沒有學習此一學理，不敢置喙。我們視之為悲劇形態。而我只能就一己的意念，來辨別劇情的喜樂、哀傷。譬如〈八義圖〉、〈竇娥冤〉，我們視之為悲劇形態。他如〈金雀記〉（潘岳夫妻喬醋故事）〈衣珠記〉（荷珠配），則視之為喜劇形態。那麼，像這裡要論的〈春草闖堂〉，自也視之為喜劇。

按〈春草闖堂〉一劇，源自地方戲福建蒲田、仙遊等地流行的所謂「蒲仙戲」。今演出的劇本，是近些年來改編過的。

說來，這齣戲改編得相當成功，所以纔能被全國各地的地方劇種翻為其用。幾類較大的劇種，如秦、晉、豫、冀、川、滇、兩廣、徽、漢、京、越，無不有之。自可想知此一劇本之廣受歡迎的程度。

一、改編的經過及其故事情節

(一)改編的經過

這齣戲原名〈鄒雷霆〉，是一位不羨功名利祿、專打抱不平，爲社會除暴安良的俠義人物。

從原劇的劇名看，可以推想是一齣以武生或武小生爲主腳的戲。

據改編者陳仁鑑先生說：

〈春草闖堂〉是由莆仙戲傳統劇目〈鄒雷霆〉改編的。〈鄒雷霆〉原有兩線：一是李千金一線，本有「救李」、「闖堂」、「證婿」、「見父」四齣戲，但都非常簡略，千金與閣老都不曾經過大爭鬥，就認了女婿。一是張玉蓮一線，寫鄒雷霆（即本劇中的薛玫庭）救了張玉蓮，逃難往京，打虎救駕。後來張玉蓮假冒假鄒姓名，到京尋夫，爲李閣老所遇，誤認爲婿，引見皇帝。皇帝怒張玉蓮假冒打虎功臣，並及閣老，雙雙判斬。幸鄒聞聲往救，妻妾團圓。

一九五七年冬，仙游縣舉行戲曲會演，柯如寬先生將〈鄒雷霆〉一劇加以整理，改名〈閣老認婿〉，參加演出。修改本把原本中「闖堂」的老管家李用，改爲丫頭春花（即春草），又創造了春花同知縣（即胡知府）到李府證婿，路上不肯走的許多戲。大家很感興趣。我當時注意到：李千金這一線，有很巧妙

的藝術安排，只要就原基礎加強人物性格，豐富各場戲的內容，把張玉蓮這一線全部砍掉，很有希望成為一齣有趣的喜劇。

不過問題在於李閣老認婿這一關，如果閣老輕易地認了婿，就會削弱了該劇的思想性。李閣老是封建王朝的宰相，無疑地是舊禮教的保壘，當他聽見丫頭在公堂認了姑爺，女兒居然支持，這種與舊社會規律不相協調的行為，他是斷然不能允許的。但我們為了要完成改編的使命，一定要使閣老後來乖乖地承認既成的事實，使這個戲的結局回過頭來大大地打了閣老的嘴巴，才能有濃厚的喜劇效果和強烈的社會意義。我與柯如寬先生找了好一陣子的辦法，直到一九六○年春，由於不時在書本上、生活中得到啟發，想出「改信」、「送婿」、「認婿」等情節來處理，完成了這個劇本。參加晉江專區青年演員會演，劇本就流傳開去。很多劇團改編演出。至一九六二年春，劇團到福州上演，劇作家曹禺、老舍諸先生，和省文藝界前輩，都給我們提了寶貴的意見。回縣後，我們又與江幼宋老先生共同討論，再予改寫。這次的修改，因江老先生的幫助，對曲詞水準提高了不少。

當我們開始構思時，本想把李千金的證婿、勸父、改信等行為，明顯地說是由於愛情的目的，圖以主婢主動爭取婚姻，來提高她們的形象。但後來我們覺察到，這樣的強調李伴月同薛玫庭的愛情，不但把人物形象弄低了，而且落入佳人才子平庸的俗套裡去，反而削弱了這個劇本表題的積極性。我們應該用另一

(二)改編後的場次及情節

全劇共八場——

第一場：

薛玫庭唱上。表明自己是一位尚俠好武，無意功名的人物。再接唱下。上相府小姐李伴月及丫鬟春草、秋花。她們在華山遊玩後下山。吏部尚書的公子吳獨，率家丁由後追上，糾纏不已，仗著

種見地來寫愛情，把主人公的形象提到另一個更高的境界，使這個劇本更適合於我們的時代感情。於是在認婿事件一經開始，就集中力量到正義的爭鬥上去。我們寫伴月證婿是為了救人，在父親面前爭辯她的純潔，甚至在最後拒絕出堂交拜；寫薛玫庭向胡知府否認自己的姑爺身分，不肯上京，甚至在閻老及眾官面前爭取揭露真相。這在在都是愛情的離心力量，但這力量又在在地向愛情的紅心射去。他們越爭正義，就越大膽、越公正，人物就越使人同情；從表面上看，是揚棄愛情，但事實上，戲的發展就向愛情一步深似一步。不必去強調他們的愛，自然有他們的愛，他們的愛是建築在正義的基礎上的。這是愛情戲的另一種描繪，這種描繪要求盡量隱蔽愛情的痕跡，越隱蔽，主題思想就越突出，社會性就越深，愛的力量就越堅牢，而喜劇氣氛也就越濃。

率領的人多，且有強搶之勢。薛玫庭湊巧打此經過，上前驅散了吳獨等人。經李家主婢要求，護送一程。薛玫庭送走小姐，不想在路上又遇見吳獨率眾追搶民女。上前干預，發生爭執，吳獨率領行蠻對抗，薛遂失手打死了吳獨。

薛玫庭認為好漢做事好漢當，遂向西安府自首。

這場戲，薛玫庭與吳獨，尚有對唱對白。

第二場：：

上春草。正巧碰上薛玫庭身帶刑具，由一守備官押解，到公堂受審。一問情由，方知是薛玫庭打死了吳獨，前去自首，馬上要在西安府公堂審理。

這春草便跑進西安府公堂一觀究竟。

上胡知府，心知「今日此案不是輕，尚書門第有威名。步上公堂心盤算，審理此案要精神。」

於是，提來了薛玫庭，又來了吏部夫人，再闖入了相府的丫鬟春草。

胡知府為了職位，原想屈從吏部夫人的威勢，將那打死人的薛玫庭，立斃杖下。不想這相府的丫鬟春草出面阻攔，大喊胡知府判的不公。

這胡知府一聽相府的侍女，人雖小，來頭卻大，不得不有所考慮。不想一問再問之下，居然問出了這打死了吏部尚書公子的薛玫庭，竟是相府千金的未婚夫婿。這一驚非同小可。

可是，光憑著一個小丫頭的話，怎能置信。遂決定「拉住這毛丫頭，到相府當面與小姐對證。」

這樣的結果，連吏部大人的夫人，也莫可如何矣！

第三場：

春草在無可奈何之下，也只有跟著知府大人一同去叩見小姐。可是，春草怎辦呢？一時想不出

好辦法，如何向小姐說明她在西安府公堂上，撒了這個大謊？

胡知府備轎，決定到相府去與小姐對證。

這一場，導演設計了「行轎」的歌舞，一路上，知府與丫鬟「各懷鬼胎」：

胡知府是——

為求小姐證一言，徒步康衢伴丫鬟；

長短休管旁人說，不癡不聾莫作官。

春花丫頭是——

相府千金豈等閒，教她認婿總艱難！

知府知情定翻案，公子命在須臾間。

春草越想心越慌，越想越沒有辦法！這怎麼辦呢？「心急似箭，腳軟如綿」，可是，「明知難擺

脫，一味但挨延。」此時的春草，可說是「我把枯腸搜盡，也無一計過此關。」

胡知府也看出了春草有問題，她在挨挨蹭蹭，眉頭皺著，萬一有了問題，他這知府大人如何交

代？「案情擾得我心煩，更難猜測是這小丫鬟。看她言詞閃爍眉尖蹙，鬼胎肚裡打盤旋。」

走了一段路，這丫頭停下不走了。說是走不動啦！不得已，把轎子讓給他坐

胡知府猜想這小丫頭在盤算什麼，不帶她一同走也不成。不得已，把轎子讓給他坐

這場戲已把這齣戲的喜劇情趣，在知府丫頭的行轎塗中，昇到了高潮。

第四場：

終於到了相府的花廳，要與小姐見面了。

春草以相府的門庭威勢，把知府留在門外等候，她見了小姐，方有機會一五一十的道出一切案情，

這千金小姐當然責備春草大膽。

可是春草呢！則大事埋怨：怪薛玫庭不應管閒事為人解難，而自己卻吃了人命官司。說：「從今休要解人難，要解人難合受殘！人情如紙薄，冷暖頃刻間。今朝感恩德，明日煙雲散；任你危臨身，旁觀憑冷眼。能者既忍心，無能空自歎！我是個小丫頭，勸你且毋把我怨！」一番話逼得小姐落人「讕語中傷」也沒得說的，只有接受春草的建議：「暫認此親再打算」。

劇情在此轉折，不得不與胡知府見面。

原期望以丫鬟代為接見，把事情處理了，也就算了。怎想秋花不能擔當此任，小姐終於「暫認此親再打算」。

第五場：

上宰相李仲欽，唱四句後坐下，報小家門。上吏部尚書吳侗。吳侗前來告知李門女婿薛玫庭將他獨生子打死，要來討取公道。還說二人是同鄉。李相爺聽了，大感詫異，告訴吳侗他家小姐並未許配人家。吳侗一聽就欲告辭趕回西安府告知吳知府處置，李仲欽勸他暫耐一時，等他問個明白再

說。

跟著，西安知府差王守備到達相府，還帶來胡知府的信件，說：「敬呈喜訊罄微忱，且喜薛生當世英。堂訊始知是貴婿，打死吳獨俠堪稱。已邀敝署勤招待，只候婚期親送京。為怕尚書尋事做，仰求復庇幸垂青。」這時，小姐與春草進京來了。

小姐到來，說明了緣由，李仲欽全部瞭解了。

當然不能應承，遂責罵女兒：「小逆女壞盡家聲，無媒認婿弄成笑柄。吳府居官，赫赫有名；他自懲凶，誰敢與爭？無端惹事，累我擔承！不自知恥，又敢來京。斷難為此失交情。」於是，父女都有騎虎難下之勢，遂辯起理來。在不得已之下，應允覆書就是。

李丞相一面安慰女兒，著家院送到後堂休息，他一面作書交王守備帶回。

第六場：

上春草唱：「老爺喜怒渾無定，說話含混未足憑。設計來尋王守備，騙他文筆樓上行。」春草遂特地把王守備騙到了樓上，說是小姐還要託他帶禮物。就這樣騙得了他身上的招文袋，看到了老相爺的回信：

「來書一封意重重，稱道薛生當世雄。漫訝人傳是我婿，老夫不許他乘龍。首付京都來領賞，陞官預宴好酬功。案情重大須明決，休再依違兩可中。」

主婢二人看了信，大驚失色。二人相商決定改信。遂將信上的重要兩句：「老夫不許他乘龍」改「不」為「本」；另一句「首付京都來領賞」，改「付」為「府」。就這樣，打發王守備帶回一封改造的信，回西安交差。

楊夫人暈倒，二婢忙扶下。

第七場：

胡知府與王守備鑼鼓喧天的護送相府姑爺薛玫庭進京。吏部夫人前來阻攔，這胡知府有了相府的後背，遂「一身是膽」不怕她了。

「我叨宰相青睛青，叱咚叱董噲！
何怕吏部冰山冰，叱咚叱董燦！
送婿上京，揚鞭馳騁，叱咚叱董噲！
氣死你這個母狗精，叱咚叱董燦！
……………………………………
………………………………………」

第八場：

院子報告相爺：京城內外文武百官，全送賀儀來了。李相爺還一無所知呢！遂告訴院子：「全部辭去」，但一想不對，怎的這麼多人前來致賀？其中必有蹊蹺。

喊春草！

春草到來，一言未了，院子又來上報：京中許許多多官員，都親來相府致賀。這時，連春草都驚叫了起來。

跟著，來致賀的各部各府的官員，越來越多了。連皇上的賀禮都到了。

春草一看事態擴大，她也溜了。

這時的李相爺是：

冷汗津津透重衣，雨急風驟滿城飛。

今朝方悔回書誤，何處討來辱沒兒？

尤其耽心的是：

被客笑，把君欺！黃連苦味自家知。

分明禍事臨頭日，豈是吉星照命時？

正危急時，胡知府到來。遂快請胡知府相見。

問明情由，方知已將薛玫庭真人送到京城。事已至此，只有以假當真。喚出女兒及丫鬟，始知改書之事。

女兒辯說：

女兒改書之時，不過出乎義氣；半點不涉私情，何得說我無恥？

丫鬟辯說：

女婢公堂認姑爺，也非想做紅娘第二。

李相爺在此看到「天子頒下優旨，百官坐待觀禮；這事我要怪誰？還不出廳合卺！」

一張「佳偶天成」的賀匾抬上，喜劇的高潮，自然在臺上的吹打樂聲中，喧起整個劇場觀眾，

歡躍起來。

最後，胡知府趨前向李相爺要功，卻得到一句：

「狗官，給我滾出去！」

還挨了狠狠地一腳。爲此喜劇，又添了一分笑料。

二、翻成其他劇種的情況

上面，我已敘述了〈春草闖堂〉一劇由蒲仙戲原本〈鄒雷霆〉改編的經過、轉錄了改編者的話，

並將蒲仙劇原改本《春草闖堂》的八場情節中的重要人物安排與其構成喜劇的重要戲趣，扼要的寫

了出來。那麼，我們來看一看翻成其他劇種的《春草闖堂》，就會發現，其他劇種也未能有所更動

原改本的八場情節與人物安排。幾乎是家家只是照其劇種的方言聲腔，在文辭上有所適應改寫而已。

如果想一一較其優劣高下，只能在辭藻上別之。

當然，在場次上，有其上下場的小小區分。例如，省去薛玫庭先上，改爲吳獨先上，再上薛玫

庭。紅紅主演的粵劇、以及京劇、川劇，悉如此。在場次上，加上了文辭的關目，如第一場：除奸，

第二場：聞訊，第三場：闖堂，第四場：行轎（或求證），第五場：機變（或認婿），第六場：辯情

（或殺婿），第七場：改信（或救婿），第八場：進京（或送婿），第九場：認婿（或納婿）。之所以比原編本多了一場，也只是將原本的第一場視同兩場罷了。說起來，場次還是相同的。

不過，京劇則冊去了第五場上吏部尚書吳侗這一段。紅紅主演的粵劇也省去了吏部尚書吳侗。張詠詠等人演出的川劇，則還留著吏部尚書吳侗這一部分。

從劇情上說，吳侗不上較好，安排一個腳色到劇情中來，卻只上一場戲，應是編劇沒照應到的缺點。我倒認爲刪去吳侗上場這一部分較好。

正由於這齣戲原改編本在故事情節結構上、人物穿插安排上，無不是適情、適時的如機械輪齒似的扣實轉動，遂能引起廣大的承襲而不必整容，以原範鑄而出之。

當然，劇本的成功，並不祇是仰賴於故事情節，尚有賴人物的穿插，有適情之致；唱唸的辭章，有適情之韻。否則，還是難臻其藝術之境的。

三、人物的穿插與塑造

在人物穿插上，自是以春草爲主的。與春草相等的搭配，是丑腳胡知府。其次是小姐李伴月、吏部夫人以及李丞相。再其次是二花臉王守備、小生薛玫庭。然而，這幾個腳色在這齣戲中，都有其獨立的性格需要表演出來。

春草，雖然是個使女丫頭，卻聰慧愈乎常人，有機智、反應快。而且有膽識、有擔當，勇於任事。要不是她臨時遇見了問題，頓時下了決定，要到知府大堂看個究竟，此戲情節便無法鋪陳開來。

想不到，她竟然自作主張，為相府小姐認個女婿──一位仗義勇為的青年──薛玫庭。一個在吏部夫人的淫威之下、在只求攀附高升的知府之前的薛玫庭，還能保住命嗎？是以編劇者安排了這位中心人物，全力塑造她。為她寫了不少聰慧的對話，為她剖析了內心的機變心理。

當然，堪可與這位機智善辯的春草相對立的胡知府，可說安排得更是「棋逢對手」。但由於這位仗勢凌人的吏部夫人，正為那個時代的高官豪門家族暴露了官高壓民的社會病態。有了這樣的高官夫人，自然有了這樣的在外胡作非為的子弟。由此看來，不上吏部尚書吳侗，還給官場留下了一些兒讓小民可以呼吸的空間。

那位宰相，在這喜劇安排之下，是一位只能為了維持家聲尊嚴，一步步被逼上這齣喜劇結局的可憐蟲。最後那一筆出於極度無可奈何的責備胡知府為「狗官」二字，還賞了一腳要他「滾！」。而京城內外的賀禮官員到來，弄得他手足無措，不知如何解說？也不知如何了斷這個場面？

最後，居然連聖旨也到了。幸好，胡知府及時把新郎護送到來。

劇家筆下的這位宰輔大人，在人物的穿插上，安排得極為適情而適性。應加雙圈的才人之筆。

小姐的戲也不輕。劇家的筆始終掌握了她大家千金之端莊貞靜、賢淑的高貴身分，卻也為之充沛了少女應有的、待嫁而春滿的情懷。決不忍心讓一位見義勇為而又有恩於她的大好青年，死於無賴的權勢之下。最後，只有權變的接納了春草的建議，蒙混過那位糊塗知府再說。

到了「改信」，那內心中的異性情愛，已自然誕生。從這裡開始，這劇中的三位女孩，已心連心手牽手的聯合起來對付愛情的阻力。

於是，這齣戲的「佳偶天成」，便在這人爲的一半中，一步步走上「鍾鼓樂之」的喜劇煞尾。

四、辭章的藻麗與語趣

我們中國傳統戲劇的辭藻，是唱唸並重的歌舞劇，它匯集了韻、駢、散三種文體於一身。更由於戲劇是寫人的藝術——塑造人物性格的藝術。是以中國戲劇的語言，比一般的韻文（詩、詞、賦）以及一般古文辭的散文，更是不同。它的一字一辭，必須適稱於人物的語言，塑造人物性格與人物情緒的心理變化。

若以《春草闖堂》一劇來說，劇家在唱、唸的辭藻上，一句句一辭辭，都布滿了喜劇的歡快情趣。

春草與小姐李伴月上場唱的南梆子，辭章堪稱雅韻。

小姐：（唱）從深閨習詩禮芳華自遣，出相府還願來初上華山。喜見這好春光又驚又羨，問春草可也是心目豁然？

春草：（唱）一路上清風樸面百花吐艷，觀不盡有姹紫嫣紅景色萬千。望白雲朵朵出岫青山半，看柳絲團團飛絮舞翩躚。隔花枝又聽得黃鶯輕轉，恰好似解心意勸我留連。

合唱：這纏是陽春三月幾曾見？又覺得人隨蝶舞天地寬。

這段南梆子，辭藻典麗，堪與雅部崑曲比美。音樂加入橫吹之笛，鳥鳴以笛音狀之，極為俏致。

他如喜劇的情趣對話：

胡進：春草姑娘快走啊！

春草：這不是走哪？

胡進：（唱）春草姑娘，此案關係非小，早去早把事了。別這麼慢慢騰騰的。快跑、快跑！

春草：走都走不動了，還跑啊？你要是嫌我慢哪，你就先走吧。

胡進：春草姑娘，那如何使得？那如何使得？唉，急驚風遇見慢郎中。轎伕們，慢慢抬，等著她。

……

一路上，各想各的。胡知府一心想依仗香草向相府高攀。可是，卻還不能肯定這丫頭的話是真是假？春草則急得見了小姐如何圓謊瞞過知府。

春草：（唱）彌天大謊急大難，氣走夫人瞞過官。顧了前來難顧後，得挨延時且挨延。（反正知府轎也不坐了，大家一同步行。）

胡進：（唱）叫聲大人你要耐煩。

春草：（唱）叫聲大人你要耐煩。

胡進：（唱）老爺我心中急似箭。

春草：（唱）春草兩腿軟如綿。

胡進：（唱）她葫蘆裡賣的是什麼藥？（內心暗想）。

春草：（唱）他肚子裡打的是什麼算盤？（內心暗想）。

胡進：（唱）小刁鑽，真難辨！

春草：（唱）老油滑，太難纏！

胡進：（唱）你看他！……

胡進：（唱）她又像真來又似假？

春草：（唱）他又是老練又顢頇。

胡進：（唱）不見小姐難定案！

春草：（唱）見了小姐我難過關。

（這辭章，豈不是詩賦之駢驪文體乎！）

像這些，都是充滿了喜劇情趣的對話。我國的戲劇，就靠這些辭章來塑造人物。

這齣喜劇的成功，可以說辭章之喜劇情趣應占一半。

五、可以疵議一點

這齣戲的吳獨上場，與〈野豬林〉一樣。類同的幾乎是接二連三。如〈海瑞罷官〉（趙世輔演）、〈徐九經升官記〉，都是一樣，音樂也同用〔耍孩兒〕〔娃娃〕。雖說這齣戲改編也二十多年了，總在〈野豬林〉之後。豫劇〈七品芝麻官〉類似的這一場，卻變化了。而且戲趣強烈。儘管兩者劇情有異，另外再想個方法來安排這一場，從劇藝上說，似有必要。然否？

有人問我這齣戲的歷史背景是哪一朝？我則答：置之於宋或明都可。劇作者用不著非寫上朝代不可。

以「知府」的官稱，應說是明、清。但清朝的歷史題材，往往要加上清代的服飾樣式，夾雜其間較圓融，此劇非清代戲。

也有人說「改信」太勉強了，有巧湊之嫌。而我則認為並不違悖情理。正如劇作者陳仁鑑說：「我是主張以局式取勝的。使許多情節都落入一個『局』中，令人意想不到，而又在情理之中。因此齣然貫通，拍案叫絕。」誠然，這齣〈春草闖堂〉的勝處在「局」的結構上。

遺憾，我卻挑剔了第一場的犯重。「犯重」，則未脫俗套也。

刊於《復興劇藝學刊》第六期

論《法門寺》與《法門寺眾生相》擬說

復興劇校近演出之《法門寺眾生相》，由葉復潤反串丑角賈貴，周陸麟小貴，齊復強劉瑾。曲復敏趙廉，朱民玲孫玉姣，張化緯太后。演出成績，不亞於徐九經。葉復潤之徐九經，超過朱士慧，此次反串賈貴，亦極出色。徐九經是生丑，賈貴則丑生，兩者行當雖一，而性質略有異趣。由於編者有才，導者有能，演者有藝，戲趣展示，尚稱悅人。然以劇本與舊有之《雙嬌奇緣》擬之，頗多可論。

按《法門寺》一劇，全名《雙嬌奇緣》，以劇中兩位互不相識的女腳孫玉嬌、宋巧嬌，由於一件命案的牽扯，最後竟得皇太后的撮合，二女同事一夫，全嫁了傅鵬。《雙嬌奇緣》由是得名。全劇情節，分五個部分。㈠拾玉鐲㈡孫家莊㈢雙嬌會（監中盤情）㈣法門寺㈤大審判。若依原劇卅一場的情節演完，通常分兩天，先演前本則「雙嬌會」，後演「法門寺」「大審」。漸漸的，只演「拾玉鐲」與「法門寺」，有時，連「孫家莊」、「硃砂井」都不要了。因而一般觀眾對這齣戲的內涵，稔知者寥寥。

實則，《法門寺》這齣戲，涵泳深而且淵。

它的歷史背景，是明代正德初年劉瑾還在當令的時期。因玉鐲糾纏上禍事的人家，是當朝開國元勳傅友德的五世孫，原是世襲五品千戶，（劇本稱五品指揮）因傅友德罪死除爵。當年的傅友德與朱元璋的關係，乃雙重兒女親家，（子是駙馬女是王妃）。到了弘治中葉，晉王後人曾爲山西傅家五世孫傅瑛，申請復爵。正史說未准。戲劇則說是奉准恢復襲爵，又因玉鐲惹了牢獄之災，平反後娶了兩位女嬌，且是皇后懿旨。

此一喜劇的安排，何由而來？自不難從正史上，蠡知一些端倪。

再者，按明代京城是燕都，皇太后降香的「法門寺」，在陝西扶風。（法門寺今尚存）試想，正德皇帝的老太后，怎的可能到陝西扶風法門寺去降香？這一情節安排，就隱喻了山西傅家這一門的未准復爵的委曲。

此劇的悲劇形成，由傅家的玉鐲引起。照劇本演，首場上傅媽媽，告訴兒子傅鵬，襲爵奏章，已經獲准。二十歲的人，也該物色對象啦！遂將一對傅家玉鐲給兒子作定情用物。素聞孫家莊孫玉嬌美名，從未一見，遂懷揣玉鐲，前去遇合。想不到留下玉鐲，告知女孩，「回家去稟母親倩媒說合」。

情節中的劉媒婆，向孫玉嬌戳破情繭，索去繡鞋一隻，要爲之向傅家作一媒妁，倒是真情實意。回家後被兒子劉彪發現，誆去繡鞋，也只是想在傅鵬身上，訛詐幾兩銀子花用。不想訛詐未成，又遇上劉公道上前解勸，反而偏向傅公子，罵了他一頓，越想越嘔。遂吃了幾杯酒，起個歹心，憑著繡鞋，要去孫家來個假冒。生米熟飯，也許人就是他的了。怎想這晚，孫被傅家家丁打了一頓。又遇上劉公道上前解勸，反而偏向傅公子，罵了他一頓，越想越嘔。遂吃了幾杯酒，起個歹心，憑著繡鞋，要去孫家來個假冒。生米熟飯，也許人就是他的了。怎想這晚，孫竟因此釀出命案。

媽媽與哥嫂在普陀寺聽經之後，到他家留宿一晚。孫玉嬌的臥室讓給了客人。劉彪闖進院去，醉眼一見，男女並枕而眠，誤認是傅鵬占了先。遂揚起刀來，走到劉公道後院，一刀切斷兩個人的頭頸。心中還在惱恨劉公道勸架不公。便撿起一個人頭，跳過牆來，走到劉公道後院，把手中人頭扔到院中。作為報復。

這一折「孫家莊」，是這齣戲的一個高潮。同時，又引出了另一人家的悲劇。劇情中的宋巧嬌，關係上了。

按原劇，宋國士這一家三口，在《拾玉鐲》前面，就安排在劇情中了。而且是宋巧嬌引子家門上。這一場交代了宋國士是個秀才，修舉子業，妻已下世，只餘一女一子，女十七，子十五。全賴女兒針黹養家。為了衣食，十五歲的宋興兒，到地保劉公道家作僱工。因而劉彪殺人扔到劉公道後院的人頭，在劉公道家的宋興兒也看到了。還與劉公道相商著，將人頭丟到近處硃砂井裡去。

可恨的是劉公道怕宋興兒，說出去，竟然將興兒打死，也推到硃砂井裡去。還捏造個理由，說是宋興兒捲帶財物黍夜潛逃，先向衙門遞上一狀。

這麼一來，兩案聯成一起，公匄要追捕宋興兒了。孫家命案，首從孫玉嬌腕上的玉鐲，追出了傅鵬。傅鵬是個老實孩子，實不知命案是怎樣發生的。遂答實實不知。原劇本寫的，並未用刑，吩咐暫且釘鏈收監，還交代刑房吩咐牢頭，安排傅鵬與孫玉嬌見面，暗聽他們說些什麼。方知二人並無奸情，也無殺人情事。

宋家不知兒子下落。劉公道告的是捲財潛逃，遂判宋先賠銀子十兩，待興兒到案，再作最後法落。宋家無銀繳付，遂收押一人作質。於是，雙嬌在一監房，「監中盤情」這場戲，在這裡將劇情作了一個轉戾點。

宋巧嬌在監中聽了孫玉嬌的述說，方知其中還牽涉到一個劉媒婆有關，遂應允代孫玉嬌寫狀，告劉媒婆誘去繡鞋勾人賣姦，惹出命案。

這天，傅家蒼頭到監中送飯，從孫玉嬌口中得知有一才女宋巧嬌有才能爲之寫狀，告知傅鵬，得與宋巧嬌隔簾相見。一經交談，知宋巧嬌繳付十兩銀子，就可出獄。遂吩咐蒼頭回家告知母親代爲繳納。又將身上的一隻玉鐲給了宋巧嬌，作爲結拜兄妹之禮，也有信物去見他母親。

宋巧嬌出獄後，見了傅媽媽，頓得傅母喜愛，一問知未字人，竟當宋氏父女的面，願訂巧嬌爲傅家媳。於是，宋巧嬌遂以傅鵬未婚妻名義，誘來劉媒婆，騙得口供，父女寫狀，趁著皇太后法門寺降香，就這樣，《法門寺》叩閽這場戲安排出了。

「纔知道小劉彪是殺人的兇犯。」

傳來劉媒婆，一問就問出了兇手是劉彪。這時，縣太爺趙廉方始晃然大悟，怎的漏了這一層？

事至此，如開閘積水，一洩而下。劉公道、硃砂井、宋興兒，一件件真像大白。到了「大審」這一場，除了賈貴還在縣太爺身上糊弄了幾十兩子，卻也被劉瑾看出來了。也祇是有罪者論罪，無罪者開釋。臨了，來個皇太作主，雙嬌同事一夫，嫁給傅鵬，完成《雙嬌奇緣》而已。

從人物塑造上看，傅鵬是勳臣後裔，知禮守法，翩翩佳公子。在孫家門前，多站一會兒，都怕被人視爲輕薄。孫玉嬌十八歲了，尚無人家。性格是怕羞。所以在堂上未供出劉媒婆索去繡鞋一事，方始惹來這多災害，都是由於她的害羞性格。孫玉嬌之所以久未字人，家事又全落在她一人身上，都怪孫媽媽迷於聽經，成天到廟裡去。她弟弟屈申，也是迷於佛，連田租也忘了去收。惹得女兒責怪母親，妻子責怪丈夫。這天，屈申偏又強拉妻子同去普陀寺聽經，約好到姐家去。可又佛祖不佑，

雙雙送命。此一諷喻，大哉！

這戲，安排了三個寡婦，傅母、孫母、劉母，還有三個鰥夫，宋國士、劉公道、劉彪。宋國士修舉子業，不事生產，家庭貧窮，兒子宋興兒，年方十五，就得自謀其生，結果，枉送一命。此一諷喻，也不小。好在此一勳臣之家後人，雲開天清，以喜劇結。以文學論之，亦佳筆墨也。

筆，推理智慧。終使悲劇結局，尚知禮守法，讀書人之女宋巧嬌，明情知法，又有寫狀文

劇中所有人物，都是好人。連惡名於史策的劉瑾都做了美事。只有劉公道一人，為了一己之私忿，竟下毒手殺了宋興兒。細細推來，實乃糊塗至極，卻也由於他本性殘忍，方起殺人滅口心

意。從人性說，劉公道誠是《法門寺》劇中罪大惡極人物。

那麼，觀之新編《法門寺眾生相》，情節則一仍原劇窠臼，只是予以打碎，重新拼湊加以粘合而

已。

新編之人物安排，以賈貴劉瑾為主，再加以小貴摻入泥中，強調官場中之奴下奴，在玩法弄權。作者企圖「通過他與周圍人們錯綜複雜的矛盾衝突，抽象出『舉世皆濁難獨清』的哲理意義。使全劇從道德評判昇華到探索人生。」可以說，全劇的結構，只從原劇趙廉那句唱詞：「小傅鵬他本是殺人兇犯，臣問他口供事、件件招全。」在法堂未動刑自己招認，因此上臣將他拿問在監」作為主語來繹出這齣戲的。

依老本《雙嬌奇緣》，應是縣官並未動刑，傅子鵬也未招認，只是暫鍊收監。宋興兒捲財逃遁案，尚在追緝。縣太爺疏漏的繡鞋一問，卻被宋巧嬌查知了去，據情上告御狀，搶了功去。弄得趙廉灰頭土臉。這當然是編劇為「雙嬌」安排的「奇緣」關鍵。惜乎這些情節，都被馬連良簡略去了。

《法門寺眾生相》最大的變動，是刪去了宋巧嬌這一家人的戲，上告放在孫玉嬌身上。惹禍的「拾玉鐲」這場戲，安排在法門寺皇太后的御前，由賈貴串演傅朋，與孫玉嬌實演留鐲拾鐲這一情節。以演戲之名作上告之實，來轉戾傅鵬冤獄，固然別致。但我要問，孫玉嬌拾鐲事，又怎能不受牽連，傅鵬為了玉鐲，已拿問在監矣！

孫家莊的命案，苦主改在孫玉嬌頭上，被殺的是孫媽媽。兇手劉彪是權門獨子，這位正直率真的縣太爺，未能審及，竟以小傅鵬上堂來，未動刑他自己招認立案。展示於舞臺上的戲，並無明確交代給觀眾。但編劇者所掌握的：「唯小人難養也。」為虎作倀，狐假虎威，握有一定權柄的小人，很難對付的。這不僅是過去，也是現在和未來，都會存在的社會問題與醜惡現象。所以，精心塑造賈貴這個超級奴才的藝術形象，是具有深刻的現實意義和歷史意義的。」這一點，誠是該劇的成功表現。觀之全劇人物傅設，除賈貴這一上大人孔乙己（太后、劉瑾、小貴等）相對的官場人物，只有趙廉一人。另外，也祇有一個苦主孫玉嬌，及一個廚娘夫人，穿插了這齣諷刺悲喜劇。（如以人物的形象及內在性行論，孫玉嬌應是編劇筆下最失敗的一個人物。既非悲劇中人，亦非喜劇中人。）

從情節架構上說，結尾重點「掀起的千尺浪頭，」良是此劇精到筆墨，「使主題得到了進一步的昇華」。若趙廉也者，結局的處境，恰如落入污水之池，必須能吞吐污水以活，否則，吐清水以自處，可就太難了啊！徐九經不是脫去紗帽走出了官場麼！

「舉世皆濁我獨清」，屈大夫時代，亦難存活。

從文學的角度說，老本《雙嬌奇緣》，委實蘊藏了不少隱喻了歷史上的問題。在人物的塑造上，情節架構上，良多可以邐之遄之的豐饒慧思之筆。從戲劇的藝術觀之，不如這齣《法門寺眾生相》

之赤裸剖白，一見入目，一聽入心，不必多費思考。

尤其「眾生相」三字，據《法華經》一序品云：「大道眾生，生死所趨。」大道指天、人、阿修羅、餓鬼、畜生、地獄也。」再《水滸傳》卅回有言：「常言道：『眾生好度人難度。』」此語中的「眾生」，指的乃「禽獸」也。若是思之，則「眾生相」三字的意義，深矣哉！

論「四郎探母」的藝術結構

在皮黃戲的演出歷史紀錄上，「四郎探母」一劇，應是一齣上演次數較多的戲，直到今天，仍未衰退。自可想知它是一齣深受觀眾喜愛的戲。

一齣被觀眾喜愛，而上演歷久不衰，必有其在藝術上成功的條件。這些有關乎在藝術上成功的條件，我還沒有見到有人談過，遂有意來談談此一問題。

戲劇是複製藝術，它需要經過兩次藝術製作階段來完成它，第一階段是文學藝術，即劇本的完成。第二階段是舞臺藝術，即演出的完成。這兩個階段的藝術完成，關鍵都在結構上。劇本的文學之藝術結構，必須適合於演出於舞臺的藝術需要。所以馮夢龍改竄湯顯祖的劇作，無不一一從場次上去重新營造結構。劇本如不能搬演於舞臺，則淪為案頭讀物。若是情形，問題大多出在結構上。

至於演出的舞臺藝術，透露的藝術奧微，就更多了。從「四郎探母」一劇的舞臺藝術結構來看，益發可以見到此一舞臺藝術結構的端倪。這兩部分，就是本文提出來予以討論的問題。是以在行文上，也分作劇本（文學）與演出（舞臺）兩部分來說。

上論　劇本（文學藝術）

一、題材淵源

雖說，「四郎探母」屬於北宋〈楊家將〉的故事，但此一情節既不見於正史，亦不見於〈楊家將〉說部。楊四郎被番邦蕭軍生擒，則有此一情節。寫在後人改編之〈楊家將演義〉（註一）第十七回上半（宋太宗議征北番），寫有楊四郎（延朗）被擒，太后見其人才出眾，憐而不斬，反將公主匹配。楊四郎假言姓木名易，現居代州教練使之職，在番邦招為駙馬。以後之清宮大戲〈昭代簫韶〉（註二），也寫有這麼一節楊四郎被擒託名木易在番邦招為駙馬的情節。

不過，在宋史〈通鑑紀事本末〉卷四十一，紀有契丹入寇事，則有類似「四郎探母」情節，主人翁名韓延輝。說是韓延輝在劉守光幕下任參軍，被遣往契丹求援，竟被契丹留之。韓是幽州人，不久逃回省母，又再回契丹。契丹主問他何故不辭而去，又自行返回？答說：「思母，欲告歸，恐不准，故私歸耳。」遼史卷七十四（列傳四）也曾記載此事（註三）可基此想知「四郎探母」一劇之題材，或來自遼史之韓延徽傳。（遼史稱韓延徽）

又宋釋文瑩者〈玉壺野史〉（原名〈玉壺清話〉）十卷），其中記有宋真宗時，有侍衛王繼忠者，於咸平六年，契丹人寇望都時被擒，以其姿儀雄美，虜以女妻之。後封吳王，改姓耶律，卒於虜。宋史卷二七九亦有王繼忠傳，記其與契丹死戰情事。初以為戰死，且加追贈。後

契丹請和，令繼忠奏章，知其已為遼用。宋君感其促成和議未嘗加之嫌隙。但未言有招為駙馬事（註四）。再遼史卷八十一，也有王繼忠傳。記有以族女女之事（註五）。看來，「四郎探母」一劇的題材，可以說淵源於宋遼史乘中的韓延徽（輝）與王繼忠二說之渾合而成。楊四郎被擒，改名木易，招為駙馬，說部早傳，或亦基於史說而演義。

至於「四郎探母」一劇之始作於何時？今雖無考，然從上黨梆子戲有「三關宴」一劇，顯然是「四郎探母」的相對情節（註六）。依照戲劇史乘說，梆子早於皮黃，此一梆子戲「三關宴」的出現。縱然晚於皮黃，亦當在清末。從「四郎探母」的「回令」一折意之，似有討好光緒年間慈禧太后的意識，或可說「四郎探母」一劇，初成於皮黃盛期之光緒年間。對此，我未作考索，本文論點不鑑於此，留待以後再說了。

二、故事情節

我國戲曲，以歌舞為展示藝術的兩大主榦，素以唱唸（歌）作表（舞）為其統馭劇場的藝術手段。正曲本於此。我國傳統戲曲的劇本（文學），在鋪敘故事時，力求淡薄，蓋故事濃了，唱唸作表勢須增加過場。這麼以來，就會散懈了歌舞的藝術結構。特別是處乎今日的步伐急驟社會的型態，一齣戲演出逾三小時，場次逾二十場，即已不能適應於現社會。是以像「四郎探母」這麼一齣故事，情節簡單而內容充實的戲文，當是它深得大眾喜愛而日久未衰的基因。

「四郎探母」的故事，淡薄得如一溪清水，水中事物一目了然幾無須說明。講述起來，也祇要就會減少。尤其情節，最忌曲折而離奇，愈單純簡略愈好。蓋情節多了，必增場次。為了交代情節，唱唸作表

三言而兩語，便可說完。說是楊家將在沙灘會這一仗，受到內奸的陷害，弟兄八人死的死亡的亡，俘的俘，只餘下六郎一人還在支撐宋家的軍事大計，與蕭邁對抗。楊四郎被俘，改名木易，在番邦招為駙馬，一瞬間過去十五年了。今聞老母押糧來到雁門關口，兩地距離只要一夜之間，就能打個來回。可是他身在番地，無有令箭，出不得關。所以他悶坐深宮，愁思身世與處境。這愁思被公主看到了，也猜到了，猜到他是想念家鄉。但卻不知他是楊家將的昆仲之一。獲知實情之後，念在夫妻情重，助他盜令，出關見娘。應允出關見母一面，五鼓天明即還。他順利出關，回到南朝，見到六弟，見到母親，見到妻子及兩個妹妹。但為了不失約於番邦的妻子，果真在隆明時拜辭了老母及家人，連夜遄返番邦。事洩，太后發怒要問斬，夫妻雙雙哭求，獲赦。令守北天門，帶罪立功。

此即「探母」帶「回令」的全部故事。

如論情節，演成今日的劇情，業已簡潔濃縮成以下十二場。

第一場　坐宮

由楊四郎述說他失落番邦十五年的經過。如今聽老母押運糧草來到北塞，宋營就在雁門關外。相距咫尺，只要出得關去，就能與老母見面。可是，出關見母談何容易？因而觸發了楊四郎的思鄉與被困心情。唱了大段的「我好比」，比喻的都是他隱姓埋名不敢吐露真情的幽思心理。用歌辭述說楊四郎的思母心聲，以引發「探母」的情節。

公主已經在日常生活中感受到駙馬爺近些日子有些愁悶，卻不知為了何事？這天出來，原想邀同駙馬同去遊春，竟然發現駙馬獨自一人悶坐流淚噓歎。感於事態大異於往日，追問之下，方知底

細。天哪，相處了十五年，兒子都生了，不知身邊睡的是敵人楊家將的弟兄之一，縱無敵對的嫌隙。既然只爲了要出關見母一面，念在夫妻恩愛之情，遂協助丈夫去盜取令箭。駙馬爺已罰誓，出關見母一面，五鼓天明一定回來。這個忙兒，公主便答應了下來。

第二場　盜令

蕭太后上殿理事，公主上殿問安。

鐵鏡公主爲了協助丈夫取得令箭，不惜扭痛了懷中的孩子，引起太后的痛惜而發問。答說孩子要令箭玩兒，她知道令箭不是玩兒的，遂責備孩子。孩子哭了。

就這樣，太后因爲心痛孩子，遂拔了一根令箭給阿哥玩兒。公主助丈夫取得令箭的目的達到了。

第三場　候箭

公主前去騙取令箭。楊四郎改扮齊整，站在宮門等候，取得令箭即刻出關。

果然。公主把令箭取來了。於是，四郎拜別公主，連夜出關。公主抱著孩子，心惘惘，情依依，回宮候夫回還。（註七）

第四場　出關

守關的大二國舅登場。楊四郎過關。

（從情節上說，這一場只是所謂的過場戲，交代了四郎已出關就是了。但卻也交代了兩軍對峙的關口嚴密，無有太后的金批箭是過不了關的）

（同時，也說明了證件的重要，只要有了真的證件，過關就易了。雖然，兩位國舅已經認出來了，一個說「我看此人好面善，」一個說「好似我朝駙馬官」，可是二人未加盤問，便放他出關，回去見了太后再報告。）

第五場　巡營

情節進入宋營。

楊宗保巡營瞭哨，抓住了番邦奸細——楊四郎及小番二人。就這樣，楊四郎被押進了宋營。

探母的情節進入了高潮。

第六場　夜警

宋營的元帥是楊六郎，四郎的六弟。

楊六郎一聽拿到了番邦奸細，馬上吩咐宗保傳令，擊鼓升帳。（註八）

這是在兩軍對壘中發生的一件重大事故。所以要急遽的連夜升帳處理。

第七場　見弟

一陣緊張之後，原來這奸細是失落番邦的四哥延輝。連忙傳令，不准帳外高聲談論什麼？

楊四郎黃夜歸來，必須保密。（註九）

第八場　見娘

楊六郎帶著四哥後營去見娘親。

母子見面，敘家常，談思念，親情如火，劇情鼎沸到高潮。

第九場　見妻

夫妻分別十五年了，丈夫在戰場失蹤，生死不明。這四夫人仍在苦守。終於，這天夜晚，丈夫歸來了。在這種意想不到的情況之下，夫妻相會時的歡樂心情，自可想見。

可是，這苦守了十五年的四夫人，卻又想不到這一別十五年生死不明的丈夫已在番邦另娶，而且這次回來，只能見這一面，霎那之間，天不明就要回番邦去了。可以想知這一場戲的辛酸情致，是更深了。

第十場　別家

來時與公主有誓約，「公主若肯賜令箭，五鼓天明即刻還」。雖然「捨不得老娘年高邁，捨不得六弟棟樑才，」更是「難捨結髮妻」。見了一面「又分開」。卻也情勢如此，非回去不可。助他出關的公主，不回去又如何在情義上有所交代？

回去，卻也留下了不忠不孝的口實。但這齣戲的情節，楊四郎還是「回令」去了。

於是哭堂別家。

第十一場　回番

又是大二國舅把關，說：「奉了太后令，捉拿盜令人。」所以楊四郎一到，就綑綁起來。

出關的那一場，大二國舅已經說了：「我看此人好面善，好像我朝駙馬官，吩咐番兒關門掩，見了太后說一番。」早有準備了。

第十二場　回令

盜取令箭，私自出關，罪名不輕。既然回來，也勢須問罪。結果，基於親情，還是赦了。

赦雖赦了，卻要他帶領三千人馬，助守飛虎峪，戴罪立功。不准再私離汎地，否則定斬不赦。

三、腳色安排

戲劇與小說，都是寫人的藝術。戲劇付諸演出，即以形象扮演劇中人物。是以腳色安排乃編劇者寫作劇本之前的首要任務。如從這一點來看「四郎探母」這齣戲的文學結構，我們準會發現它的成功，劇本的腳色安排，占據的分量頗重。

從這齣戲的主題來看，楊四郎探母是全劇故事情節的主幹；也可以說是一根主線。這一根主線的起落點，是四郎與太后。另外又由公主與四郎牽連到遼邦的蕭太后，遂形成了這一故事情節的另一主線。在全劇故事情節的發展上，是由這兩根主線牽引出來的。不過，楊四郎與佘太君這根線，始終在明處進行，鐵鏡公主與蕭太后這根線，當楊四郎取得令箭出關之後，它便轉入暗流在灘下激湍，（直到「別家」）這場戲終了，楊四郎入關，它纏像一股乍出灘的激流，奔騰出最後的「回令」來。

如此說來，這齣戲的主榦人物（腳色），只有四人，楊四郎（延輝），鐵鏡公主，佘太君，蕭太后。那麼，楊四郎與佘太君，是第一情節線的起落點，鐵鏡女與蕭太后是第二情節線的起落點。那麼宋營的六郎父子（宗保），四夫人與八姐九妹，則是第一情節線上的明灘，遼國的大二國舅則是第二情節上的暗流（註十）。這齣戲的腳色安排，就是這樣在兩根主要的情節線上糾結著的。

這齣戲的人物安排，最成功的地方，是腳色分配的好，幾乎每一場的上場人物，都是主腳，都有他在他所擔當的腳色上，發揮唱唸作表的機會。而且領場上具有主腳的尊嚴。我們看這齣戲的腳色安排：

1. 「坐宮」，一生一旦唱作並重，習稱的對兒戲。

2. 「盜令」，以青衣（蕭太后）為主，在全劇的情節結構上，蕭太后是配。但如僅以這一場盜令

3. 的戲分來說，蕭太后是主，公主是從。所以，這場戲的蕭太后，往往由前輩師尊膺任。

「候箭」，這場戲也是由生旦對兒戲，雖非唱作並重的主場，演夫妻恩愛之情，卻也須展出各自的藝術造詣。生腳一上場，就是巧裝改扮後的英姿，出場唱快板。此場往往換腳上演，益增奪人之勢。

4. 「出關」，二丑（大二國舅）領場上，戲雖不多，卻也極得有其氣勢。是以此二丑腳，均得以主腳扮演。否則，就會減弱全劇的藝術結構。

5. 「巡營」，小生（楊宗保）領場上，有大段西皮慢板。任務雖祇是巡營，把楊四郎擒獲，押進宋營而已。然而這小生的戲分，卻是這一場的主腳。當然，在全劇的情節上，小生楊宗保乃是配腳。

6. 「夜營」，老生（楊六郎）領場上，有大段正板快板。在全劇情節上，六郎也是四郎的搬陪（般配），但在這一場，楊六郎則屬於主腳。

7. 「見弟」，則屬於雙生對兒戲。雖六郎一腳通常以二路生腳扮演，實則，這場戲則必須以工力悉敵的兩個生腳扮演，方能完成劇情需求的演出。

8. 「見母」，則是老旦討采的一場戲。縱以全劇情說，老旦亦四郎的配腳，但這一場，老旦的唱做，討采處則逾乎老生。不僅是領場上的問題。所以這場戲的佘太君，必須以頂兒尖兒的老旦扮演。

9. 「見妻」，也屬於生旦對兒戲。但由於排演此劇者，向不以較優的青衣扮演四夫人，雖也是領場上，也有大段的西皮原板或慢板，卻也極少有人凸顯了四夫人這一青衣腳色。從劇情上看，

這個旦腳的分量，堪與公主、太后鼎足而三；最低限度不亞於蕭太后。只是一般演者，視之為次要，遂因而減弱了四夫人這一腳色的動人演出。

10.「別家」，應是全劇情節中的群戲。這場戲由太后領場上，於是四郎、四夫人跟著隨上。再上六郎、八姐、九妹。這場戲的唱，全是搖板散板。感人的力量，卻也正在此處。

11.「回番」，乃全劇中的過場戲，卻也是大二國舅領場上。只是把上一場的「暗流」，湧上「明灘」，在入關時等待駙馬歸來，「綳了」下去而已（註十一）。

12.「回令」，在劇情上，安排的就是「探母」一劇的喜劇結局。把全劇的兩根主線之起落點，挽上一個頗為花梢的總結。雖給劇情留下了一個不忠不孝的問題，但僅從此一「四郎探母」的故事情節及腳色安排這兩部分來說，這個劇本，良有成功的學理可贊。

當然，劇中人物的性格，也是劇作者的著墨重點。

戲劇塑造人物性格的藝術手段，文學（劇本）部分只能運用歌詞（唱唸）與對話（賓白）兩種文辭，不能像小說家一樣，可以使用形容詞來作客觀的第三人稱或主觀的第一人稱去大量著墨。這一點，編劇者就需要詩、詞、曲的間隔空間，來描述劇中人物的性行，以及情緒的交互反應。那麼，如從這一點來說「四郎探母」的辭藻，確有不少值得推崇的筆墨。

從人物性格上說，劇作者著意的是：以「孝思」寫四郎，以「婦德」寫公主，以「慈愛」寫太后，以「祥和」寫太君，以「令嚴」寫六郎，以「盡職」寫宗保，以「服膺」寫國舅，以「婦守」寫四夫人。

可以說，劇作者一下筆就未著意於楊四郎的「忠」，若著眼於「忠」，情節就不能安排了。人物

的性行也不能這樣塑造了。上黨梆子的「三關宴」，自是相對於「四郎探母」出現於舞臺上的另一論斷楊延輝「忠」字問題的一齣戲。此一問題，本文不論。

四、辭藻意蘊

皮黃戲雖形成於燕京，其前身卻來自各地不同的劇種，如西秦梆子，徽腔，漢調，以及其他地方小唱等。十九都出於鄉土。是以與崑山腔比之，它的辭藻可就稱不上「雅」了。在清朝，它被放在「花部」，辭藻之「俗」俚，應是主要原因。

當然，我們不能以之與崑曲的辭藻比，若與同類的皮黃戲比，「四郎探母」還算的上是一齣辭藻頗為優雅的戲。就拿四郎上場的引子「金井鎖梧桐，長歎空隨一陣風」來說，就是一句相當雅致的文句。卻也因而引起某些人的議論，正由於領悟不了「金井鎖梧桐」的喻意。

據說這句辭兒是譚鑫培改的，老詞是：「被困幽州，思老母，長掛心頭。」比起來，老詞兒是單刀直入，聽了用不著再去思索的。看起來，這老詞也算不得俗，只是在意蘊上，比不上老譚的改詞兒「金井鎖梧桐」有內涵。

我說「金井鎖梧桐」有內涵，認為此詞的含蓄與喻意深長。文學的辭藻，美在比喻真切，貴在有意蘊。只是此一文句，未能使大多數人瞭解到它的意蘊。

要瞭解這句辭的意蘊，必須先從楊四郎在這齣戲中的處境來想。這時的楊延輝在遼邦已一十五年，雖然貴為駙馬，總免不了要時與故國之思。那麼，他這十五年來在深宮陪伴公主的駙馬生活，他的感受自以為像宮庭井院中的那株梧桐一樣，祇有風吹葉響，不能離開那個井院。「金井」，形容

金碧輝煌的宮庭井院，梧桐，是北方的植物，高挺的幹，圓大的葉，清晨落霜，過午葉即脫落。由於榦高葉大，風天雨天，葉子都會傳出清晰的音響。因而使楊四郎從之聯想到他的懷國思鄉之歎，也像那風吹梧桐葉的響聲一樣，隨風飄逝已耳。

若是想來，當可瞭解到「金井鎖梧桐，長歎空隨一陣風」這句引子的文辭，所含意蘊是多麼深長了。

這是一句「引子」。所謂「引子」，是我們中國傳統戲曲中的一種特殊音樂格式，它是「報家門」這一格式中的起句，蛻變於雜劇傳奇的開場白。「引子」意為引述劇情的梗概與人物的性行與劇情情緒的。明白了這一特殊的音樂格式。當能瞭解「金井鎖梧桐」的引子文辭，其意蘊是多麼的含蓄而深長。比老詞兒「被困幽州」，要優美多了。

楊延輝的報家門，以大段的西皮慢板二六等，全是愁困的心情與想娘的憂傷，文句以哭泣與無奈作結。緊接著鐵鏡公主上場，則文句就變成了陽春三月「芍藥開牡丹放，花紅一片，艷陽天春光好鳥語聲喧。」這一突變，便明喻了公主與駙馬二人的心情不同。雖然時當陽春三月，在楊四郎這時的心情，則是春天裡的秋天。由於此一突變的文句，遂意蘊了「坐宮」大段大段的對唱。到結尾，鐵鏡女的春天，也變成秋天了。

其他文辭，可以說幾無一句一辭，需要解說。人人一聽就懂。但這也並不能說文辭中沒有「意蘊」。譬如說，公主獲知駙馬說他不姓木名易，一時間的震驚，說要稟明母后，「要你的腦袋」後來，聽了駙馬的真實陳訴，以及近日來的愁悶心情，卻又不得不同情夫婿的孝心與處境。遂應允願協助丈夫出關見母一面。只想到取得令箭，協助駙馬出關，五鼓天明回來，不誤歸還令箭，不就結了嗎！

不曾想到，出關進關，又怎麼能瞞昧了駙馬巧扮出關公幹的秘密行動？這些，不就是文辭以外的「意蘊」嗎？

此一意蘊，出關時大二國舅的唱詞，也關連上了。駙馬出關之後，大國舅唱：「我看此人好面善，」二國舅唱：「好像我朝駙馬官。」大國舅又接唱：「番兒速把關門掩，」二國舅則接唱：「見了太后說一番。」業已表明他們認出了出關的人兒是駙馬爺。他手上有太后的金批令箭，又改扮過了。說是「奉了太后將令，出關另有公幹。」這兩位國舅雖明知是駙馬爺出關，也不敢當著部下去認真盤問哪！只有心裡有數，掩上關門，回去稟報太后知曉（註十二）。

像這些，就是劇作家筆下文辭的意蘊。當然，以下各場還多著呢，這裡就不多例說了。

五、藝術結構

這一論，說的是劇本（文學），要論述的藝術結構，自然是文學方面的藝術。

前已從腳色的安排，說到了每一場都有領場的主腳，但劇本的藝術結構，則貴在情節的貫串在要嚴實而有致。如從這一點來看，這齣戲的成功，劇本的結構，應居首位。

第一場「坐宮」，演述楊延輝的孝思與鐵鏡公主的情愛。雖已獲知丈夫是敵軍元帥的兄長，也願盜取令箭，助之出關探母，所以這一場戲的結尾，是公主前去盜令，楊延輝在宮中等候。第二場就是「盜令」。取得令箭，急忙回宮，好助丈夫連夜出關，好讓他見母一面五鼓天明就趕回來。不誤還令。第三場便演出楊延輝已改扮完畢，立候令箭到來，馬上出關。第四場便是順利出關。第五場即進入了南朝，楊宗保巡營，楊延輝被擒。楊延輝就這樣到了宋營。第六場楊宗保連夜進營，報告大

帥拿獲番邦奸細。於是楊延昭急忙升帳，第七場的「見弟」便演示出來。於是，四哥向六弟述說失落番邦十五年的生活情形，繼著便進入第八場的「見母」，母子會的感人鏡頭便出現了。跟著第九場「見妻」，第十場「別家」。雖說這十二場戲，已是今日演出的場次，較早還有一些廢場子，如馬牌子上場作熟睡狀，四郎匆上作喚醒馬牌子，要他速速起來拉馬，急忙上馬奔競的一場默劇。固與劇情相牽連，刪去亦無損。近來的演出，大多不上這一場了。

上述的這一部分，是情節上的藝術結構。至於文辭上的藝術結構，牽連到演出的音樂問題。我們在下論中再談吧。

下論　演出（舞臺藝術）

一、舞臺的時空

戲劇是空間藝術。雖然今日的戲劇已由空場（地）步上了舞臺，只是演出的場地不同而已。如論演出，則必須打從舞臺說起。因為舞臺就是戲劇演出藝術的全宇宙。

宇宙，卻不祇是一個空間，它還包涵了時間在內。換言之，舞臺一旦付諸戲劇的演出，它便不祇是一個空間，連時間（劇情的演進）也包括在內了。因為宇宙本來就是一個「一」，它之所以有了時間與空間的分野，那祇是人類為了在生活上便於紀事的設想。本文旨在討論「四郎探母」這一齣戲的藝術結構問題，不能在此發揮舞臺時間的專論。筆者只是在附帶提上一筆，期望讀者能瞭解到

這一問題就是了。

首先，我們要說到「四郎探母」這一齣戲的空間，它由遼國的深宮內院到雁門關外的宋營，距離約有百里之遙（五十公里光景）。劇情的演示場地，也只有北國的宮庭，與南國的宋營兩處。兩地阻隔只是一道關。時間呢，也不過一日夜之間。情節呢，竟達十餘轉折（十二場），兼且一氣呵成，唱唸作表俱重。說起來，功在劇作者把舞臺的時間，配合得嚴實。

「坐宮」的劇情，是楊延輝獨坐深宮內院一個廳中自思自歎，公主由宮中庭院進來。在舞臺上除了一桌兩椅，其他一無所有。由於唱詞中有「楊延輝坐宮院」的內心獨白，有公主自外走來的內心獨白，歌唱出的這「芍藥開牡丹放」的艷陽天，也因而把舞臺上的空間，傳達給觀眾了。「盜令」的舞臺，還是那張桌子兩椅子。不過，桌上擺了些筆架、印綬以及箭盒，這加了一個「帳子」。這就是代表宮殿了。蕭太后上場之前，還演示蕭太后上殿理事時的威風八面。「出關」，也只是在下場口，擎起一個城門。「巡營」只要在慢板中「扯四門」就可以了，用不著把巡營經過的空間事物，一一搬到舞臺上來。不惟事實上不能把巡營地區的事事物物搬到舞臺上來，連在大幕上展示個景，都配合不上劇情時空的演進。譬如後場，如「見弟」的六郎導板唱上，舞臺上仍舊是那一桌兩椅，然而那空間，在劇情中已是宋營的營帳。跟著「見母」、「見妻」，雖全是宋營，但營帳的空間，已三易其所矣！這種三易其所的時間變換，只在文詞與上下場上交代，毋須顧慮舞臺上的空間。不能安排任何實景。

編劇必須懂得我們戲劇的舞臺，深切的瞭解我們的前賢戲劇家的創意出的時空變換之處理，否則，寫出的劇本，就不能在舞臺上演出了。

二、上下場的藝術

演員在舞臺上的上下場，是我們傳統戲劇之舞臺藝術的特色。在其他國家的舞臺上，是看不到的。因為他們的演出，是幕閉式的，開始是啓幕，結束是閉幕。當然毋須以上下場來變換時空。

由於我們中國的傳統戲劇，一向演出於空敞的地方，演員登場必須從場外走到演出的場地，戲完後，又必須從演出場地走出去。如果演員只是隨隨便便的走出來又隨隨便便的走出去，就不大好看。於是，上下場的身段，便一一設想出來了。漸漸地與演出的劇情融而為一。那麼，如從上下場來看「四郎探母」的藝術結構，更會發現到它的成功之處。

「坐宮」的上場，是引子、坐（定）場詩、報家門（即敘述劇情），這些，通稱之為「報家門」。這種「報家門」的上場形式，源自元雜劇明傳奇。按元雜劇首折，上場腳色總要唸幾句詩詞作引，再進而報名，說明身世及劇情。但是在明傳奇，已把此一報家門的形式，列在第一齣。

凡是第一齣，十之九都是傅衍家門。可以說這一上場的形式，由來已久。本文不是專論上下場，在此也就不多考究它了。

報家門的形式，從全劇演出過程上說，它只是扼要的劇情介紹，一如論文的提要，它是論文的附件。不同的是，這一報家門的藝術形式，更像章回小說的「楔子」，已楔入小說的情節中了。像「坐宮」的報家門，雖然到了道白的最後一句：「思想起來，好不傷慘（唉）人也」，再起唱以下的慢板，方始正式進入劇情。但此一「報家門」藝術形式的「楔子」，不僅楔入了劇情，且已與劇情接枝成一體，無法使之為二了。

雖然，在文學的藝術結構上，「報家門」是劇情結構體外的附屬，但演員如不能在演出這一段「報

家門」時，把內心的感情與全部劇情融而為一，也就很難達成全劇的演出成效，說起來，「報家門」

在傳統劇本的藝術結構上，早已形成其整體性，在演出的歌唱藝術結構上，也早已形成了它的獨特

藝術形式，其載負的藝術重量，幾乎超過了其他部分。特別是「坐宮」這一折戲，演員如把引子唸

走樣了，大段道白，也不能唸得尖團分明而音韻鏗鏘有致，以後的唱唸，也就很難求其佳境矣！

可以說「報家門」是我國傳統戲劇上場藝術的一種特殊的舞臺藝術設計。它的形式有很多種：「坐

宮」只是其一而已。

「坐宮」的下場，行話謂之「唱下」，但「唱下」的形式頗多，「坐宮」的「唱下」，是公主與駙

馬各自唱出他們下場的原因，公主要去設法弄來幫助駙馬出關的令箭，駙馬則需要去巧裝改扮，準

備出關，所以公主「唱下」的詞是：「一見駙馬盟誓願，咱家纔把心放寬，駙馬後宮巧改扮，盜來令

箭你好過關。」公主下場後，楊四郎唱快板：「一見公主盜令箭，本宮方把心放寬，站立宮門叫小番

（轉搖板）快備爺的千里馬走戰扣連環，爺要出關。」這樣下場。換言之，下場就是把舞臺的空間

騰出來，便於以下的劇情演進。第二場是「盜令」。

通常，「盜令」的上場是太后簾內導板再慢板上（註十三）。公主搖板上，完成了盜令，母女先

後搖板下。第三場「候箭」，駙馬快板唱上，業已改扮妥當，一等令箭到手，即刻貪夜出關。駙馬從

公主手上取得令箭，聽了一番公主的囑咐，便唱快板辭謝公主帶著小番，淚汪汪哭別出關。公主依

依惜別，唱散板「五鼓天明候夫還」下場。（老式的唱法，公主還有一段念白：「⋯見了婆婆，就說

不孝的兒媳失禮了⋯」然後再在音樂節拍中踩著鑼鼓點子步履蹀躞下場）第四場「出關」大二國

舅率番兵唱散板下，完成了駙馬出關，再唱散板下。第五場「巡營」，楊宗保率兵丁搖板上，再在場

上導板慢板「扯四門」（註十四）行進，完成了拿獲奸細（擒獲楊四郎）便率眾下場。第六場「夜警」，楊六郎簾內導板上，然後原板快板進帳，劇情是這位元帥在夜間巡視營地一番，準備回帳休息，楊宗保回營報告軍情來了。一聽拿獲番邦奸細，又有寶劍令箭在此處便升起了。

馬上升帳。急急撩袍下場，楊宗保傳令「擊鼓升帳」。第七場「見弟」的緊張氣氛，在此處便升了。

楊六郎緊急升帳，唸對子「拿住番將，升帳問端詳」，一坐下便吩咐「將番邦奸細押上帳來」。

楊四郎上唱搖板「大吼一聲綁帳外。」一見原來是失落番邦十五年的四哥，敘了別闊，便是第八場「見母」，於是四郎吩咐六郎「賢弟帶路後營進」（六郎下）「見了母親敘敘衷情。」下場更是自然的情致。第八場佘太君又是簾內導板上，母子相會之後，自然輪到「見妻」的戲了。於是太后告訴楊延輝「我兒失落番邦外，哭壞爲妻女裙釵」。一問這結髮妻現在後帳，遂請八姐九妹帶路，八姐九妹下，四郎向娘告罪說：「兒去到後帳看一看……受苦的女裙釵。」下。然後太君唱下，六郎同下。（六郎在太君唱完上句搖板時下。）第九場「見妻」，四夫人唱上（註十五）八姐九妹上，告知四哥回來了。於是夫妻見面，四夫人那裡想到夫君還要連夜轉回番邦呢！苦留不住，拉也拉不住。因爲是「船到江心馬臨崖，非轉回頭去不可。只有捨棄嬌妻出帳外」（老詞是狠心推妻出帳外），四夫人被推，跌倒塵埃，楊四郎拉住不放手的妻子搓步下場。第十場「別家」，太后唱上「將身且坐前營寨，等候延輝，我兒來。」（註十六）四夫人拉扯四郎之袂，雙雙進帳：一場難分難捨的「別家」便演出了。下場是四郎聞聽更鼓聲，不能不走，遂唱「咬定牙關把步邁」，六郎交還寶劍令箭，四郎接下，太君唱兩句搖板（「一見我兒回北塞，不知何日再轉來？」）下。第十一場便是大二國舅唸上，把回關的駙馬綑綁下去就是了。第十二場「回令」，太后急唸上，演完了求情獲赦，太后一聲「退班」，

戲即吹奏尾聲。（有時，四郎與公主，還留下來唸兩句下。）可以說，「四郎探母」這齣戲的成就，就是劇本好。劇本的好處，就是上下場的結構嚴實而情趣洋溢。不管此一劇本的成功，是經過多少人錘鍊出來的，但演到今天的這一劇本的文學藝術結構，則是一件精美的藝術品。

戲劇的成功要件，首需劇本好。如論劇本付諸於演出的藝術結構，上下場則是極其重要的一部分。這一部分全部關鍵在舞臺的時空處理上。劇作家必須瞭解舞臺──瞭解我國傳統戲曲的舞臺，更須瞭解舞臺的音樂結構，否則，勢難譜敘出嚴實於能搬演到舞臺的好劇本。說來，我又不得不談一談這齣戲的音樂結構。

三、唱詞的藝術結構

我國傳統戲曲的藝術主榦，是歌與舞。歌也罷，舞也罷，都需訴諸於音樂。再說我們的傳統戲曲的歌與舞，悉依文學的文詞為憑則。所以，我們的皮黃戲劇本，除了演述故事的情節結構而外，最重要的部份還是文詞──歌唱與唸白。這些歌唱與唸白，在在都需要瞭解演出於舞臺的音樂結構。

如果不瞭解，就很難下筆寫唱詞與唸白了。

那麼，我們如從這一觀點來看「四郎探母」的歌詞所安排的唱腔，益發可以使我們瞭解到這齣戲的成功，歌詞之唱腔的音樂結構尤屬關鍵。

當然，如論音樂結構，應以樂譜說明。本文目的只在以文學為基點，祇說歌詞與腔調，不列樂譜了。

該劇首尾悉以西皮為主調，雖曩悉演出之四夫人，有以二黃慢板或快三眼上場者，後來，也都

改成了西皮，西皮的腔調（旋律）高亢，節奏明快。尤其，西皮的節奏有流水與快板，二黃則無。是以「坐宮」一折中的生旦對唱，那一段段快板的急驟節奏，幾是表現這折戲之歌唱的藝術高峰。如從劇情的演進過程來看，打從引子、報家門到大段慢板的慢節奏，轉入激淵的二六板，再下灘流散，無不是順應著劇中人的內心思潮起伏著激淵著流洩著的。到了公主簾內喊「丫頭帶路哇！」把音樂的沈滯哀傷氣氛，始突然一變，變成了歡快情致。雖然公主的四猜，唱的是慢板，但公主展示出的情致，節奏則是明快的，一如江河之行將由平闊的田原進入急流險灘似的。所以到了公主猜著，馬上，快板就起來了…「賢公主雖女流智謀廣遠，猜破了楊延輝腹內機關，我有心上前去求他婉轉，（且慢）必須要緊閉口慢吐真言。」由此往下，直到公主應允助夫出關見母，歌唱與唸，全是在急流險灘中奔流著而且激淵著的。聽眾的情緒，自也一如駕輕舟在激淵奔流中過險灘似的感到刺激。試想，這樣的劇本譜出的歌詞，怎能不令聽者喝釆呢！

像這些歌詞，若是不瞭解舞臺不諳熟皮黃戲的音樂結構，那是絕難寫出這樣符合皮黃音樂結構歌詞的。

雖然，「四郎探母」的十二場戲，幾乎場場都有領場的主腳，也幾乎場場都有唱歌的發揮，但認真說來，動人的歌唱場子，除了上述的「坐宮」而外，則應是四郎返抵宋營後的「見弟」、「見母」、「見妻」、「別家」這幾場戲，因為這幾場戲演述的是家庭倫理，兄弟、母子、夫妻分別十五年後的再見，這種親情的感人，當是自然的了。何況這之間還夾著楊四郎必須返回番地的苦衷呢！

從場次的結構上看，像「盜令」、「巡營」，不唱慢板，也可以把劇情聯貫起來。有人說，老一輩

子的蕭太后，不唱慢板，唱兩句搖板，上殿完成公主盜令就成了。至於「巡營」的楊宗保，據說早期的演出並無導板慢板，到了姜妙香纔加上去的。但無論此說確否？像「盜令」與「巡營」的慢板，唱與不唱，都無損於劇情結構。從劇本的歌唱看，如蕭太后唱：「兩國不和干戈亂，飛虎峪口紮營盤。將身且坐銀安殿，老王爺擺下了雙龍會宴，不幸一命喪黃泉。蕭天佐出兵去交戰，各為其主爭江山。展開兵書仔細觀。」也只是幾句閒言語，等待公主前來盜令而已。楊宗保的巡營導板慢板，唱完了「巡營瞭哨要小心，」報名之後，一聲「軍士們躍行者」，再唱兩句搖板，楊四郎獨身上被擒，更加嚴實。加上傳令的導板慢板，則略嫌蛇足了。

當然，「探母」的主戲，除了「坐宮」，還有「見弟」、「見母」、「見妻」與「別家」這幾場充滿倫理情致的戲。當楊六郎在擊鼓聲中升帳，命令將番邦奸細押了上來，楊四郎一句「大喊一聲如雷震，楊家的將令鬼神驚。」於是雙生的對口戲，便緊張的對唱出了。於是，曉喻三軍莫高聲。於是，後帳見母，母子會的感人場面便出現了。太君的一句「一見嬌兒淚滿腮」的高亢呼號，這「點點珠淚灑下來」的情形，又何止是臺上的佘太君，臺下的觀眾，也要流淚了。見到失落番邦十五年的四郎回來，不由得引發老太君回想到當年沙灘會的那場敗仗，八個兒子，陣亡的陣亡，被害的被害，失落的失落，真是感慨萬端。今見四郎回來，真是那陣風吹來的呢？於是，一大段反西皮的腔調，「老娘請上受兒拜，千拜萬拜也折不過兒的罪來。」於是「見妻」，於是「哭堂別家」，一家人充滿了倫理的語言，把「四郎探母」的劇情，一波波推到水花飛進的高潮。所謂劇力有萬鈞之勢，便在這裡了。

看起來，演到「別家」煞戲，留下了楊四郎返回番邦後的結果不提，換言之，就是不演「回令」。不帶「回令」這齣戲似乎較有藝術的內蘊。因而有人認為「回令」是後加的。似乎有此可能。在情節的結構看來，它像個贅餘。這裡不考究它了。

在此，還有一個問題，要在此附帶說上一說的，那就是這齣戲的導板問題。

在該劇中，導板特多，一是「坐宮」的公主猜駙馬爺的心事，「夫妻們打坐在皇宮內院」，二是四郎準備把真正的身世告知公主「未開言不由人淚流滿面」，三是「盜令」太后上場的簾內導板，「兩國不和干戈亂」，四是楊宗保「巡營」在場上唱「楊宗保馬上傳將令」，五是六郎「夜警」一場的簾內唱「一封戰表到東京」，六是太君上場唱的「宋王爺御駕征北塞」(一說可作搖板)及「一見嬌兒淚滿腮」，共有七個導板，在簾內唱的有三個。縱把「盜令」的導板取消，改以長鎚慢板上，還有六個。

一齣戲有六至七個倒板，乍聽起來是多一些了。但「四郎探母」的導板，卻有其各自不同的音樂結構特色。除去「盜令」，簾內導板還有兩個，一是六郎「夜警」上場，導板後原板上，一是太君簾內導板，則是流水上。其他四個導板，都是場上唱。一是「坐宮」的公主唱四猜，二是駙馬的訴真情，三是宗保的「傳令」，四是太君的「見兒」。這三個導板雖然全在場上唱，音樂的結構形式，完全不同。四猜是公主唸「丫頭，打坐向前！」叫起導板，夫妻二人轉身背朝外唱，訴真情是駙馬在頓時驚聽了公主說：「今兒個說了真情實話，還則罷了。如若不然，奏明母后，要你的腦袋！」叫起導板，楊宗保則在場上，叫起三軍聽令，起導板，面向三軍傳令時唱。太君則是一見四郎而情感激動地唱。像這些，都需要用歌譜說明纔好。今從略。

不過，像「坐宮」四猜的背身唱，前在國家劇院演唱這齣戲，有人提出問題，問：「為何背身唱？」

惜乎兩個演員都沒能回答。說來，這情事，既是學理上的問題，也是藝理的問題。

從學理說，公主看出了駙馬的愁眉不展，料想必有心事。她一定要猜，駙馬就請她猜。於是公主吩咐丫頭把坐位向前移移（打坐向前）。意思是把坐位向門口的亮堂地方移移。她一邊猜一邊好觀察駙馬臉上的表情。叫丫環移坐位的時間，公主與駙馬總得站起來等一會兒，等坐位擺好再坐下。這時，夫妻二人站起來，轉個身，各想各的。這句導板的詞是：「夫妻們打坐在皇宮內院」，要知道這句唱詞是公主心裡的話，不是說出來給人聽的，雖然這句導板加上音樂的文武場伴奏，到唱完它，總得兩分鐘時間。

可是，這句唱詞的念頭，在心裡產生的時間，只不過半秒鐘的一閃。由於傳統戲曲藝術的兩大主軸是歌與舞，是以在學理上，處處要安排歌與舞的表演時間與空間。這「打坐向前」的起導板，再由導板引發了以下的慢板，便是為了安排歌與舞。說起來，公主與駙馬在「打坐向前」的叫起導板奏鳴的文武場音樂聲裡，轉個身等著坐位擺好，心裡想著「夫妻們打坐在皇宮內院」，轉過身來，一步步走向坐位，還一邊走一邊相互打量，坐下之後，慢板的過門完了，公主唱：「猜一猜駙馬爺腹內機關」（這一句，也是公主心裡的話。）不正是現實的人生嗎！

從藝理上說。公主唸「丫頭打坐向前」，音聲之起，所連接的便是小鑼起導板的音樂，公主與駙馬便在小鑼的音樂節奏中轉身，在導板胡琴中歌出「夫妻們打坐在皇宮內院」，再在音樂中雙雙走向新擺好的座位坐下，再接唱慢板。為了符合藝理的音樂結構，公主與駙馬，就非得轉身背唱導板不可。

說到這裡，我們當可想到，作為一個傳統戲曲的劇作家，若是不懂得這些，那就很難寫出可以上演的劇本了。

餘論　值得推究的問題

一、阿哥與「盜令」

楊延輝失落番邦，招為駙馬，業已十五年了。可是，他們祇生下一個孩子，還在懷中抱著。不到一歲吧？只會哭，不會說話。

結婚十五年纔生孩子，不是沒有。但阿哥在「四郎探母」一劇中，似乎祇是為了「盜令」安排的。說是阿哥要令箭玩兒，公主擰哭了他。太后心痛孩子，遂抽出一支令箭給孩子。還加了一句：「五鼓天明箭送還。」連這句辭兒，都是劇本文結構上的缺點。

從全劇的情節結構來說，「盜令」的阿哥之安排，是最弱的戲分兒，尤其是太后的四句唱詞：「別人要令箭理當斬，皇孫要令拿去玩。我今交你金批箭，五鼓天明即來還。」何以說「五鼓天明即來還？」似乎是晚朝吧？（有晚朝嗎？）像這種文詞，可以與阿哥一樣，都是有意的設想，缺少自然的情致。雖然，太后的這四句唱詞，可以改成：「別人要令箭為公幹，皇孫要令為了玩。我今交你金批箭，小心失落軍令嚴。」但總令人感於這阿哥的戲在文學結構中，太生硬了。

我認爲「盜令」的情節，也應別作安排。

二、「回令」的忠孝問題

這齣戲，如果不帶「回令」，祇演到「別家」爲止。從藝術結構上說，也不欠缺。至於楊延輝回到北番之後，其結果怎樣？似可任由觀眾去猜去想，委實用不著去演出結果的。不過，傳統戲曲的結尾，總是有結果的，觀眾也早就習慣了這樣的結尾。所以不帶「回令」，就不能滿足觀眾了。

可是，帶「回令」便衍生了所謂楊四郎的不忠不孝問題。這問題爭論很久了。前文已提及，抗戰期間，禁演「回令」。後來，又有人在「回令」之後，加寫了幾場。更在四郎見弟見娘時，加了一些文辭，如「見弟」時，四郎向六郎表示：「爲兄的現在番邦，官居駙馬，蕭太后十分信任。意欲作一內應，與賢弟共破番兵，也好將功折罪。」六郎不解的問：「兄長還要回轉番營去嗎？」四郎又答：「…爲兄失落番邦十五載，縱然宋君寬宥，不肯降罪於我，但我有何面目，重返天朝，必須尋一機會，建立微功，也好贖我偷生之罪。」在「別家」時，太君責備四郎應知「綱常爲大，忠孝當先。」於是四郎又把講與六郎的話，向母親再說一遍。太君遂說：「兒呀！你既有此志，爲娘怎肯攔阻於你。」遂放四郎轉去了。(註十六)

按理說，這樣改是合乎情理的。試想，在兩國交戰期間，公主縱以夫妻之情，盜令助夫出關，見母一面即刻還。然宋營的六弟身爲元帥，老母也執掌軍中機務。安能只是爲了四郎的一句…「若不回轉，公主與那孩兒，俱要被太后斬首了。」就放他轉回番邦未免矯情太過，悖乎情理。

然此一改本，雖合學理，也不悖藝理，終由於篇幅過長，需要兩天演完，在今日生活逐漸加快

的社會型態下，不能適應了。再加上人類的慣性積習，不易更改，是以此一改本早成過去，如不是還有一本戲考還烙印下此一改本，怕是連歷史軌跡也無存了。

（本文乃筆者在國立藝專授課之講義整理出來的文稿）

註　釋

註一：按〈楊家將〉楊業一門為國殉難的忠烈故事，在兩宋時期，即傳說民間。最早譜於說部者，應為秦淮墨客撰的〈楊家將世代忠勇通俗演義志傳〉，刻於明萬曆三十四年（一六〇六）長至日。稍後又有明啟禎間熊大木刻之〈南北宋志傳〉以及建陽余氏三臺館刊本〈新刻全像按鑑演義〉〈南北兩宋志傳〉。還有金陵唐氏世德堂、三臺余氏雙峰堂〈新刻出像補記參宋史鑑〉〈南（北）宋志傳通俗演義〉（題評）又有託名「玉茗堂（湯顯祖）批點」之〈南北宋志傳〉，還有託名陳眉公（繼儒）批點者這些刻本，悉為五十回。（熊大木刻本是南宋五十卷，北宋五十卷，余氏三臺館刻本是八卷五十八則，初卷八則，二卷六則，三卷六則，四卷七則，五卷八則，六卷七則，七卷七則，八卷九則。以後傳本，率以玉茗堂批點本為主。（然余藏有清咸豐丁巳（七年─一八五七年）靈蘭堂刻本，託名鍾伯敬先生定正的〈北宋金鎗楊家將傳〉（亦有玉茗堂主人序文），則除了同於各傳之五十回

註
二：清宮大戲：「昭代蕭韶」二百四十齣，清人王廷章撰，今有嘉慶十八年（癸酉）內府刊朱墨本。

註
三：按遼史列傳（四）記述韓延徽（通鑑紀事本末作輝）此事云：「……延徽少英俊燕帥劉仁榮奇之，名為幽都府文學，平州錄事參軍，同馮道祗侯院授幽州觀察度支使。後（劉）守光為帥，延徽未聘，太祖怒其不屈，留之。尤律后諫曰：「彼秉節拂撓，賢者也。奈何因辱之！」太祖召與語，合上意。立命參軍事。改黨項室韋服諸部落，延徽之籌居多。乃清樹城郭，分市里以居。漢人之降者，又為定配偶，教墾藝，以生養之。以故逃亡者少。居久之，既然懷其鄉里，賦詩見意，遂亡歸唐。已而，與其將王緘有隙，懼及難，乃省親幽州，匿故人王德明舍。德明問所適？延徽曰：「吾將復走契丹。」德明不以為然。延徽笑曰：「彼失我如失左右手，其見我，必喜。」既至，太祖問故？延徽曰：亡親非孝，棄君非忠。臣雖挺身逃，臣心在陛下。臣是以復來。」上大悅……」
（再者，宋釋文瑩著〈玉壺野史〉（原名〈玉壺清話〉）其中記有宋真宗侍衛王繼忠在擔任觀察使總管時，於咸平六年契丹入寇望都時被擒，以其姿儀雄美，虜以女妻之。封吳王，改姓耶律，卒於虜。）

註
四：宋通鑑也記有王繼忠居虜事：…
王繼忠開封人，以父蔭自幼即補東西班殿侍。咸平六年契丹入寇望都，王繼忠與

大將王超、桑贊領兵援之。繼忠與敵戰，超、贊畏縮不援。繼忠遂陷敵圍。死傷重。真宗以為王繼忠戰死，優加卹贈。後契丹請和，令王繼忠奏章請。始知其未死，已為遼用。然宋君感其促和有力，未追降罪。嘗附表懇請召還。上以誓書約。契丹主待繼忠益厚，竟賜姓耶律，封楚王。未及招駙馬事之一辭半語。

註五：按遼史卷八十一（列傳十一）王繼忠傳「王繼忠不知何郡人？仕宋為鄆州刺史殿前都虞候。宋遣繼忠屯定之望都，以輕騎戰我軍。遇南府宰相耶律奴爪等獲之。繼忠亦自激昂，事必盡力。宋以繼忠先朝竊臣，每遺使必有附賜。聖宗許受之。廿二年宋史來聘，遺繼忠弧矢鞭策，封琅玡郡王。晉……為漢人行宮都部署……三十年加武威上將軍……及求和剒子。……各無所求。不欲渝之。

註六：「三關宴」一劇，名劇作家吳祖光曾以上黨梆子改成皮黃，由老旦趙寶秀領銜演出。此間的龍套劇團於七十七年五月廿二日，由幾位青年演員羅慎貞等演出兩場。故事寫蕭遼戰敗和成，在三關設宴，宋遼雙方和議。隨行之木易駙馬，暴露了身世。佘太君大義責子，楊四郎羞愧，跳關自盡。故事情節與「四郎探母」恰恰相反。

註七：如依老本演法，還有公主把駙馬叫回，說了些家常禮貌的問婆母金安等話。此番到家見母面，還唱了一段流水：「鐵鏡女未開言淚流滿面，尊一聲駙馬爺細聽咱言。一願婆婆康寧健，二願婆婆福壽全，但盼你五鼓前急急回轉，與我帶上幾句言。

（白：駙馬！）莫忘了你楊家這後代兒男。」四郎再接唱快板：「公主不必細叮言，本宮豈是無義男。適纔對天盟誓願，背了公主欺了天，辭別公主跨雕鞍。（上馬介小番下）淚汪汪別公主急忙加鞭（下）下面纔是公主的四句散板：「一見駙馬奔陽關，怎不叫人心痛酸，懷抱嬌兒回宮院，五鼓天明候夫還。」如今，只餘公主下場這四句了。有時，只唱頭尾兩句，都不走了。

註八：這一場，楊六郎一聽到番邦奸細，馬上吩咐擊鼓升帳，唸兩句升帳，楊四郎導板上。通常列為兩場，但以劇情論，似應列為一場。特註之於此。

註九：當宗保夤夜進帳，報告拿到番邦奸細，楊六郎急忙升帳。問明所獲奸細乃失落番邦十五年的四哥，馬上想到應使滿營將士蕭靜。告訴宗保傳令：「曉諭帳下眾三軍，那一個交頭接耳論，插箭遊營不留情。」（老詞是「曉諭帳外莫高聲，曉諭帳下眾三軍，那一個不遵為父令，插箭遊營不容情。」）怕的是此夜之事傳揚出去，不易處理。

註十：我說宋營中的六郎父子以及四夫人與八姐九妹，在這齣戲的情節上，是「明灘」，因為它演示出的劇情，全是明場上的，如巡營、相會，以及別家時那種難分難捨的親情，全都一一演示於明場，遼國的大二國舅則不然，譬如盜令，他二人見到了公主獲得太后一支令箭。駙馬改扮出關，他二人也認出來了，卻雖然「明知」而不敢「故問」，他們猜不透這駙馬爺拿著令箭改扮出關，有何秘密公幹？只有說：「我看此人好面善，恰似我們駙馬官。」於是吩咐番兵掩上關門，回去稟報太后

知道。那麼，後面的楊四郎一回來，這大二國舅便一言不問，就上綁押到銀鞍殿去了。

註十一：同註十。

註十二：同註十。

註十三：尚小雲演蕭太后（吳素秋公主）則不唱導板改為慢板上。

註十四：「扯四門」多為慢板在舞臺上四角走動，表示長途行進之時空變換的名詞。

註十五：此處有與「見妻」合為一場者，四郎與四夫人不下太后唱上：「耳聽帳外悲聲喚。

註十六：見王玲女士編「平劇考」五輯。（民國五十一年三月啟源書報社印行。）

鐵石人兒也傷懷。」下接四郎唱「辭別老母回北塞」，四夫人起立轉而跪向太君，哭訴：「婆母面前訴衷懷。」

《紅樓夢》的脂批「山門」

在《紅樓夢》第二十二回，寫賈家擺酒演戲，由眾女眷點戲目，寶釵點了一齣魯智深醉鬧五臺山，賈寶玉不喜歡這類戲，寶釵笑他不知戲，誇說這齣戲「排場又好，辭藻更妙」。其中有一支「寄生草」（曲子）極妙。寶玉一聽說的這般好，便湊進去，央求寶釵姐姐唸這段曲子給他聽。於是寶釵便代言道：「慢（應作漫或謾）搵英雄淚，相離處士家。謝慈悲剃度在蓮臺下。沒緣法，轉眼分離乍。赤條條來去無牽掛。那裏討烟簑雨笠捲單行，一任俺芒鞋破鉢隨緣化。」寶玉聽了，喜的拍膝畫圈，稱之不已。

脂硯齋在這段曲詞後，批云：「此闋出自『山門』傳奇，近之唱者，將『一任俺』改爲『早辭卻』，無理不通之甚。必從『一任俺』三字，則『隨緣』二字方不脫落。」但從全劇觀之，脂硯齋的這一批語，主要的牽涉是有關版本上的問題，其次，是義理上的問題。

評語牽涉到版本及義理上的問題

按這齣「山門」，出自《虎囊彈》傳奇。惜乎祇存這一齣「山門」，也稱「山亭」。今仍在舞臺上

演出，已稱之為「醉打山門」，（也稱「魯智深醉鬧五臺山」。）其他業已佚失。稍後編成的清宮大戲《忠義璇圖》，其中第十五齣至第廿齣，所寫似是從《虎囊彈》傳奇中編纂來的。二十齣，就是「山門」的原樣，不同的字辭很少，卻沒有《虎囊彈》的情節在內。此劇之稱為《虎囊彈》，乃由於地方惡霸鄭屠，有強娶行為。東京來的金氏父女，到渭州投親不著，困住在旅店，鄭屠看上金女，認為可欺，遂假造金父欠債契文，要以金女抵押。金氏父女無奈，在旅店哭訴無門，還不起旅店飯錢，旅店也不准離開，適巧魯達住在這家店中，聽到有人哀泣，問明情由，便追尋鄭屠理論。一言不合，怒而動手，竟把鄭屠打死。雖然救了金氏父女，卻犯了殺人罪，這魯達與金氏父女便各自逃命。

魯達被一位姓趙的員外收留，因官府捉拿人犯甚緊，趙員外便寫信要魯達去五臺山，投靠智貞長老落髮為僧，方可免去這場災禍。就這樣，魯達在五臺山落髮為僧。可是，那收留他的趙員外，卻犯了窩藏人犯的罪名，被捕入獄。金女獲知此事，遂向官府投訴實情。官府為了證明金女所訴是實，要金女接受「虎囊彈」的生死考驗。（「虎囊彈」是怎樣的刑？不知。推想類似「九更天」的「滾釘板」，考驗訴冤人，有無真神助。）金女毫不畏懼，遂得冤情大白。

至於「山門」（或稱「山亭」）只是這齣戲的一齣。寫魯智深（落髮後的佛名）在五臺山為僧，不慣於佛門青燈紅魚的清靜生活。有一天忍不住了，逃到山下攔住一個賣酒人，強自喝個大醉。回山時山門已閉，遂趁酒打破了山門，到了佛殿大鬧一通。長老知他難作佛門弟子，遂打發他離去。《紅樓夢》的這一段薛寶釵念的「寄生草」曲子，就是魯智深在辭別長老時，唱出來的一段曲辭（心情）。

英雄拭淚　告別師父

按這闋「寄生草」前面，有魯智深與長老的一段對話。

「這五臺山千百年香火，被你攪得眾僧捲單而走，你在此住不得了。我有一師弟，現在東京大相國寺做主持，你到彼討個職事僧做罷。」（要趕他走了。）這魯智深一聽師父要攆他，遂驚詫地問：

「吓，師父！你不用徒弟了？」長老：「不用了。」魯智深遂說：「罷。如此徒弟就此告別。」於是作了個揖，長老說：「罷了。」這魯智深轉身就走。唱「寄生草」曲子：「漫拭（搵字同義）英雄淚，相離（有作「隨」或作「辭」者）處（有作「乞」者）士家。」意為擦拭了離別時眼淚，這就要告別僧人隱居的處所了。

忽又一想，怎好揚長而走，他打死了鄭屠，若不是這師父救了他，還能活到今天嗎？遂想到：「且住」，「想俺當日打死了鄭屠，若非師父相救，焉有今日？遂又轉回身來，親切的叫「師父啊！」跪下再唱：「謝您個慈悲剃度蓮臺下。」懇求地叫：「師父！你當真不用了？」長老：「當真不用了。」

再問：「果然不用了？」長老：「果然不用了。」這時，魯智深方知已無轉圜的餘地，遂又說了一聲「罷」。叩頭站起，再接唱：「沒緣法，轉眼分離乍。」（意為他與佛家未結緣，剃度不久就要離去了）。

「赤條條來，去無牽掛。那裏去討烟簑雨笠捲單行？敢辭卻芒鞋破鉢隨緣化。」（意為來此未帶什麼，離去自也無有牽掛。像那種在江湖上穿簑衣帶雨笠的友麋鹿侶魚蝦的捲單行徑，那裏去討？敢情脫離了這芒鞋破鉢隨緣化的和尚生涯算了。）遂向師父鄭重告別。

從此芒鞋破鉢隨緣化

長老見魯智真的要辭別了，方始把書信一封，紋銀十兩，拿出交與魯智深，說：「你可收去。」魯智深謝了師父，把書信銀兩收下。又送了四句偈言，說聲：「你去罷。」便進內去了。魯智深還留連的叫「師父！師父！」長老也不理他，只得無奈的說：「師父竟進去了，不免下山去也。」

魯智深下山時，唱的尾聲是：「俺只待迴避了老僧伽，收拾起浮生話。」（意為我也只好離開了這師父的僧伽生活，把作人的浮生話頭，重新收拾起來吧。）「如今，我已不是五臺山的和尚了。」遂想到可以任情喝酒了。就是大模大樣的到杏花村去喝酒，也省得被那些髒和尚吃驚。從此之後，可以「一任俺」盡情盡意的成天醉在山家，向那掛起酒幌子的酒家買酒，難道還有人來攔阻我嗎？「如今我不是五臺山的和尚了」。

那麼，從我們上錄的這闋「寄生草」文辭，由「義理」的法則，論斷這句中的「一任俺」與「敢（脂批作「早」）辭卻」，究竟誰合義理？可能在詮釋上，會出現不同的問題。如把「那裏去討烟簑雨笠捲單行，一任俺芒鞋破鉢隨緣化」看成一個問語辭組，意思就是：「無處能討得在江湖上捲單（所有盡在一身的行業）的行業，可以任由俺一己的心願，穿著僧鞋，拿著破裂的鉢頭隨著緣分化吃化喝？」這樣詮釋，「一任俺」三字，也說得通。遺憾的是，尾聲的唱詞中，也有「一任俺」三字，語氣重了，而且「一任俺儘醉在山家」的「一任俺」三字，卻是改不了的。

若把「那裏去討烟簑雨笠捲單行」作為上起的問語，「敢（早）辭卻芒鞋破鉢隨緣化」作為下落

的答語，意思則是：「穿簑衣戴雨笠，在江湖上友麋鹿侶魚蝦的獨行其是的捲單行業，在如今的世界上那裏討得？敢情把這『芒鞋破缽隨緣化』的僧家生活辭卻了吧。」我則認為這樣詮釋，更適合魯智深被攆出五臺山當時拜別師父的心情。

這樣看來，脂硯齋的評語，是不合於原劇辭意的。

《虎囊彈》一劇的作者有二說

關於《虎囊彈》一劇的作者，今有二說，一說是丘圓，此人是康熙年間人，在世較早。一說是朱佐朝，可能是康熙末乾隆初人，二人都無正確的生卒年。但今見的《虎囊彈》版本，較早的刻於乾隆丙戌（卅一）年的《綴白裘》第三集，我不知道有比此更早的刻本沒有？祇「山門」一齣。

刻於乾隆壬子（五十七）年的《納書盈曲譜》，正集卷二也收有此劇「山門」，稍後有《忠義璇圖》，關於魯智深的這個故事，敷衍了六齣（自十五齣起到廿齣）情節，第二十齣（長老修書遣醉客）即「山門」。還有一部刻於乾隆庚寅（卅五）年的《綴白裘》，附有續集一冊，也有「山門」在內。

所見這四種版本，彼此雖有異辭，但這句「敢辭卻芒鞋破缽隨緣化」一語，則完全相同。都不是「一任俺」三字。有《紅樓夢》中的薛寶釵，代言出來的「山門」，這一句中的「敢辭卻」，是「一任俺」。一但加上了脂硯齋的批語，則「一任俺」三字，便成了「山門」的原詞。因為，大家都同意「脂硯齋」是曹雪芹同時代人。

不過，刻於乾隆丙寅（十一）年的《九宮大成譜》，則未收有《虎囊彈》一劇。但朱佐朝的《漁

家樂》與《乾坤嘯》兩傳奇，則在《納書楹曲譜》，或可推想《虎囊彈》亦朱氏作較是。

刊于臺北《中央日報》長河版（一九九二年六月十日）

黃梅戲的《紅樓夢》

在既有的越劇本基礎上，跳出窠臼，卻又在劇情鋪排及舞臺處理上陷入虛實扞格。

說起來，《紅樓夢》這部小說最早編成戲劇搬上舞臺的人，是梅蘭芳的祖父梅巧玲，劇名就叫《紅樓夢》，梅巧玲扮演的腳色，卻是史湘雲。詳細的情節如何，由於沒有本子傳下來，也就無人能知。

梅氏說清代乾嘉年間雖有兩部《紅樓夢》傳奇本，卻祇有曲文，沒有宮調。想來，不是搬上舞臺的本子。

較次的《紅樓夢》戲編演者，是北京的一家票房「遙吟俯唱」，排過〈葬花〉、〈摔玉〉兩齣。再下來，就是梅蘭芳與歐陽予倩二人編排的。梅氏排了〈黛玉葬花〉、〈千金一笑〉、〈俊襲人〉……還有一齣編了本子沒有排演的〈壽怡紅群芳開夜宴〉。歐陽氏編排了九齣：〈黛玉葬花〉、〈晴雯補裘〉、〈鴛鴦剪髮〉（即紅樓二尤情節）、〈王熙鳳大鬧甯國府〉、〈寶蟾送酒〉、〈饅頭庵〉、〈黛玉焚稿〉、〈鴛鴦劍〉。另外一些改編本則出現在說唱與散曲中。

那麼，從史料上看，當知今日戲劇舞臺上的《紅樓夢》，大多未脫前人取材的範疇。

虛實扞格落敗筆

今日所見以《紅樓夢》為劇名的傳統劇目，當以越劇（的篤班）為早，至於安徽黃梅劇院來臺演出的《紅樓夢》，卻也未能全部擺脫越劇本子的窠臼。譬如林黛玉的登場就是越劇原形。不過，從劇本說，黃梅戲《紅樓夢》卻也另有創意。據說是「初稿執筆陳西汀」，再由「集體改編」；可能第一場還是陳西汀原作。在我看來，應可一場場全部由既有的越劇本子窠臼中跳出來，何必留下前人固有的模子所胚出的痕跡。安徽黃梅戲的這齣《紅樓夢》，在劇本上造成的扞格，便在這裡。

試問：這戲既已設想到以寶玉著僧裝為「序曲」作起，再以僧裝為「尾聲」作結，有這般別出機杼的頭尾，又何必在推衍劇情上再炒越劇的冷飯！這時的僧裝寶玉，在舞臺展示給觀眾的戲，業已進入虛幻，口中唸的，足下踏的，都是虛無的幻境。偏偏卻又「實」上了林黛玉由蘇州到了賈家這一場，演出老祖宗一家老少見外孫女的實情實況。這身著僧裝的寶玉也同在臺上，唸出的又是虛幻之詞，竟然與臺上實有的人物作起了答對。這種虛實無法揉成一體的「扞格」，應是此劇的一大敗筆。

這一「序曲」及「尾聲」，應著眼於寶玉一人，由寶玉唱唸的詞情中，一亦以虛幻的人物登場展示出之；時間不要超過一刻鐘。「尾聲」的處理，應與「序曲」遙遙相接。這戲的幽雅之致，就會氤氳而揚溢出了。

演員優秀，因人設戲

安徽黃梅戲的這齣《紅樓夢》，著眼於寶玉一人來緊緊掌握了劇情的幾個重要關鍵，應是這齣戲改編的成功處。如寶、黛一同讀《西廂》，寶玉會蔣玉菡，寶玉與太監長史官的對手戲，以及成親、死別等，都可圈可點。有了這幾場戲，方始走出了以黛玉、紫娟為主的越劇戲本。

從演員上說，馬蘭飾演的賈寶玉，由於她的形象清雅，眉眼秀麗，氣質出塵脫俗，口齒伶俐暢達，容止又動靜可人，是我觀劇見到的賈寶玉最佳人選。

看去，安徽黃梅戲的這齣《紅樓夢》頗有因人設戲的場子，如黃新德演的蔣玉菡，黃宗毅演的長史官（太監），都非常突出搶眼。這戲之所以這樣安排，正因為該團有這兩位特出的演員。老實說，寶玉挨打的這場戲，若無黃宗毅這樣優越的演技派來飾演這位太監，也就無需為寶玉寫出那些劇詞，這場戲也就未必能演到這樣謔眾的戲劇效果。

蔣玉菡的戲，本就不好安排。為了寫蔣玉菡要逃出北靜王家，特地安排蔣玉菡在纔卸下《牡丹亭》杜麗娘的裝束後，又要演出《林沖夜奔》，而且正待上裝；這時寶玉卻又口口聲聲嚷著要見「小旦」蔣玉菡。從戲劇行當上說，小旦與武生，終究距離太遠了啊！似乎不是蔣玉菡以一個小旦的表情眼神比劃一下蘭花指的動作，就可以把小旦與武生兩個行當合起來看的。

說書人的舞臺觀

此外，最值一論的是導演的舞臺處理。中國戲劇的舞臺是以「空臺」來展示劇情中的人生全宇宙，中國戲劇家為此創意了不少處理舞臺狹小空間的法則，使之不受劇情時空、事物動變的局限。這些法則，大都著眼在複雜的「上下場」以及舞臺上的動、靜情態景物。不排斥實物，如服裝及刀槍劍戟、杯盤碗盞、香燭等，用不上實物則以假象之物代替，如車、轎、人頭、屍體、布袋、風旗、水旗等。連假象代替的事物也用不上時，則以虛擬的動作，以意象演示出來。若以中國戲劇家創意出的這些法則來立論，這齣安徽黃梅戲《紅樓夢》，可以說全用不上。

看起來，這齣《紅樓夢》的舞臺處理，幾乎是全部捨棄了舊有的一切舞臺法則，祇是把舞臺當作了這齣戲的演出場地。這種處理舞臺的戲劇手段，今日西方的戲劇家已有不少這類的處理方法。設置在舞臺上的景物與劇情毫無關係，連比況的符號(symbol)性質都沒有。舞臺上設置出的景物，只是表示某一個場地，藉之演出這齣戲而已，就好比是說書人站在那裡說書的地方。試想，說書人「說書」，還需要為書中情節設實景嗎？

這種說書人的「舞臺觀」，只要一景即可。只要這一景不妨礙整齣戲的劇情演進就可以了。而黃梅戲《紅樓夢》卻還場場換景，安置的景物如三片圓拱形的紅漆大門，比況什麼？那幾個灰色的網結花團，又比況什麼？在戲劇進行中，還換來換去。換來換去都不能令觀眾望之而理解它們與劇中情節有什麼關係？

論起來，我委實尋不出它們在舞臺上的作用是什麼？

婚禮這一場的「雙喜」紅燈處理，動態象徵中的意象，是全劇導演手法的最佳表現。〈死別〉這一場，寶玉在黛玉靈前的那段戲演得極為動人。可是，賈母及賈政那一大家人，全部站在「簾」後作觀眾，像一張背景上的「照片」也好，居然還不時有戲劇上的動態，似有似無的演出。在我個人看去，總覺得有幾分死板。

這齣戲，場與場之間的交替，有時用閉幕，有時用暗場，都是為了換景。既然舞臺上的景物已不是劇情時（間）空（間）上的需要，換場也就不必閉幕啓幕、暗燈亮燈這些都不必要的麻煩了。導演如能將舞臺觀放在「空臺」上，使舞臺從到到終都大敞開，放在「明臺」上，使舞臺從始到終都大放光明，完全將舞臺視為只是一塊劇中人物到臺上演出故事情節的場地。若是這樣的舞臺觀，還需要花那麼多的冤枉錢，去製作那些與劇情連不上關係的景物嗎？

在舞臺處理上，比較成功的是〈王熙鳳大鬧甯國府〉這一齣，但在景上仍有瑕疵。景，實其後而虛其前，遂形成了顧到後而顧不到前。於是，舞臺上人物上下場的出出進進、前後內外，都令觀眾分不清了。

刊於《表演藝術》第二十期一九九四年六月號

黃梅戲的《鞦韆架》

我們五個人，仰慕余秋雨之大名，連袂到國家劇院，去看安徽的黃梅戲《秋千架》（鞦韆架）。

承辦的演出者，在宣傳文件上，寫的是該劇乃余秋雨自編自導的一齣大喜劇。

按《鞦韆架》一辭，最易誤會到《金瓶梅》的葡萄架上去。宣傳品上印有東坡詞：「墻裏鞦韆墻外道，墻外行人墻裏佳人笑。」後兩句是「笑漸不聞聲漸俏，多情反被無情惱。」戲演出，果然是打從蘇東坡的這句詞情，編成戲劇的。

戲一開始，便從楚家庭院傳出「墻裏秋千墻外道」的情景，墻裏的秋千搖擺升盪，墻外的趕考舉子，都在說一旦高中，誓娶墻內佳人。去年，高中進士第的王某，就向這位楚家小姐說媒。這位楚家小姐竟要狀元及第的進士。可是，楚家的這位楚雲小姐，易妝扮成男士，他要親自去趕考。這麼一來，另一位趕考舉子出現了。

這位趕考的舉子，名叫千尋，他那一身打扮，就不像個文科舉子。內穿緊身衣褲，上身且繩韜綑紮著。外罩大敞長衣，薄底長統黑靴。頭髮上梳成髻，黑色布紮了個髮髻，不戴帽子。簡直是武俠片子中的大俠。怎能是投考文科的文士舉子？

按理說，楚雲這個女扮男裝的舉子，是進不得場的，通不過舉子們入場，還有搜身這檔子事。

搜身這一關的。尤其，那位名叫千尋的舉子，他那一身的武俠裝扮，又怎能進入文科的試院？

一開場，見此情景，就覺得風格有異。

那麼，如從此一問題，去看該劇的劇本結構來說。足見該劇之亂湊，實乃編劇者之不知史也不知戲，更無才能。

按該劇共七場，一、地點：楚家庭院。二、地點：路上。三、地點：發榜處。四、地點：新安江畔。五、京城：王家舍。六、地點：開卷處。七、地點：金鑾殿。戲的演出，共有七處不相同的地方。然全劇所寫的故事，祇是楚家的女公子楚雲之代父之名，考中了舉人。又代千尋之名考取了狀元。到結尾，楚雲卻還招了駙馬。但又向公主坦白。之後，連公主都協助楚雲與千尋成婚。說起來，這齣戲的故事，既無刻骨銘心之男歡女愛，更無忠貞孝悌感人肺腑之忠烈，連所謂之玩笑戲的插科打諢等笑料也沒有。

在情節上說，既無曲折的穿插。更無離奇的結局，只是楚雲兩次女扮男裝代名赴考，兩次都考了第一。

第一次考取了第一名舉人，應稱「解元」。卻也沒有用上「解元」這個名稱。考舉人是「鄉試」，八月間應考，稱之為「秋闈」。第二年春二三月舉行「會考」，凡是各省鄉考中的舉人，都應趕到京城的「春試」會考，第一次錄取者謂之「會元」，再經過一次「殿試」，分三甲錄取排名。一甲三名，頭名謂之「狀元」，二名謂之「榜眼」，三名謂之「探花」。這三名謂之「賜進士及第」。二甲許多名，謂之「賜進士出身」，三甲許多名，謂之「賜同進士出身」。還有一次朝考，那就是考選「庶吉士」，考取了，在翰林院讀書三年。到下一科大選開始，方行散館，另行派職。留在翰林院任職的人，十

取二、三人而已。留在翰林院的人，擔任編修等官職。通名之「翰林」。

這說法，是明清兩代的考試制度。那麼，《鞦韆架》中的考試，既是第一次考取的是「舉人」，第二次考取的第一名是「狀元」，顯然是明清的時代。可是，劇中人的「舉子」之穿著，怎能有千尋那樣的穿著打扮？

我國的考試，制度始於隋楊，抵李唐則規模大具。考試科目，分常科、制科兩種。常科每年分科舉行二次，下詔臨時舉行的是制科。常科的考生，一是生徒，一是鄉貢。唐代的中央與地方，都設有學校。中央有國子監、弘文館、崇文館，地方則有州學、縣有縣學。後來，將以簡化，分爲「明經」、「進士」兩科。「明經」科易考，「進士」科取難。當時的「進士」及第，謂之「登龍門」。抵兩宋，又有改動，因爲宋無鄉學，僅在京都設有「國子監」。考生多由各州貢舉，每秋舉行考試一次，名爲「取解式」。錄取者，送到禮部，參加第二年的「禮部試」。再經過一次「抽卷問律」，錄取後，方是「進士」。

宋代取才的考試，本爲一年一次，後改兩年。然後三年一次。太平興國八年（九八三）將錄取之進士，分爲三甲，賜宴瓊林苑。景德四年（一○○七）又將進士分爲五等。一、二等稱「及第」，三等稱「出身」，四、五等稱「同出身」。明清之進士榜，源之宋也。

基乎上錄唐宋之考試，足以證明《鞦韆架》之考試，乃明清之制度。

可是，《鞦韆架》之楚雲，以女子之身，假扮男子，先代父親考取了鄉試第一名「舉人」，業已不合史實。跟著第二年的「春試」，又代男友千尋之名，考取了第一名「狀元」。但無論楚雲這個女孩子的學問，足以考中鄉試的舉人及殿試的狀元，在明清兩代也是不可能的。若以明清的考試制度，

她這人，報名也報不上啊！

按明清的考試舉子，報名必須填寫三代的家庭狀況。尚須經過鄉里保甲的覆案確定，方可呈送上去。一旦發生其中有造假情事，涉及的一大串鄉里人等，全部觸犯了欺君之罪，欺君之罪乃死刑。誰敢這樣作呢？

我們文學世界中，有一部小說《孟麗君》，寫的就是女扮男裝，考中了狀元，還作了一國的宰相。

當皇帝發現了孟麗君是女子身，還想納之為妃呢！

可是，《孟麗君》這部小說，在這方面，卻投下了不少心思。方始完成了她之以女代男應試的情節，兼且達成奸臣暴露當道的黑暗面。像《千秋架》怎能是既無輕巧之設計，又無心思之籌謀的耗賖，便隨隨便便任憑一己的想當然，即可成其當然乎哉？

這一問題，便是《秋千架》的荒誕而無稽之荒唐大作為。儼如民初之上海灘演出的「文明戲」，全在胡拼亂湊，無可論矣！

再從劇藝一事上論之，無論文士的劇本，藝事的時空安排，以及人物的穿著打扮，演出於臺上的戲，只有可糾之處，委實尋不出可以贊賞之點。

譬如演員的穿著，我已說過有關千尋的打扮，那能像個文科的舉子？再說劇中的國王，頭戴平天冠，身穿大敞袍子，又怎能像是明宋時代的君王，那「平天冠」像是舊劇堯舜時代的國王，時代已遠，怎樣穿著，已無文獻可據，只有想像而已。可是《秋千架》假設的時代，應屬唐宋以後的史事。實則，誠應以明代為則，來安排演出這齣戲。怎能沒有譜兒的亂穿亂插？簡直是六十年前的上海文明戲復活。

尤其劇本的文辭，簡直像個小學生的造句。如開場楚雲換了男裝，眾婦見了大吃一驚，唸：「啊嗟！女扮男裝，陰陽顛倒，不可不可，萬萬不可，臉太白了，腰太細了。不像不像，完全不像。」

（可是，考場上的檢查，卻能通過。）

有些唱詞，全是大白話，如千尋背唱：「明明滿心是敬佩，為何突然火上來？也許發現是女孩子，我應重新找話說。」還有千尋中了狀元，奉旨打馬游街，街上的眾人唱：「萬人空巷滿城傳揚，人人爭看狀元郎。新科狀元啥模樣？踮起了腳，伸直了頸，吵破了嘴，喊啞了嗓。新科狀元啥模樣？老的、少的、胖的、瘦的、美的、醜的、高的、矮的，反正不是女的！忽然一陣狂呼聲，他正騎在馬背上。」若是乎的文詞，不是小學生的作文嗎！

還有「深宮洞房」這場戲，狀元楚雲要唱三段長歌，歌詞的大白話，既不押韻，文也不文，語也不語，其中的一段有廿八句文辭。雖是黃梅調，也唱不出韻味兒來。這時，我們一排五個人早已走了三位。只有一位陪我看下去。他們離去時說：「這樣低級的黃梅戲，竟是余秋雨自編自導的作品？」

然而我卻一直看完。

看完了結尾，突然感受到這樣的結尾，誠然與眾不同。竟然是所有的應與公理維護著的一方，全都放開，任憑犯法的一方，男懂而女愛地揚常離去，連公主也偎依在皇帝懷中，看著楚雲與千尋離宮。

「唉！真讓人羨慕啊！」

這是劇終時，皇帝說的最後一句戲詞。

楚雲與千尋走上高坡，揮手告別！下。

全場只留下揮手告別送行的人群，層層疊疊站滿高坡。

按說，最後一場戲「金鑾殿」，是處分楚雲、千尋二人的冒名頂替之罪，依律當斬。可是，臣子們見到如花似玉的女人，相貌堂堂的男人，都有不忍之心。連皇帝也說：「天底下最經看的還是人啊！」當宰相要求萬歲：「時間不早了，還是把他們押下去吧！」皇帝說：「是該下去了。他們再站著，我看滿朝文武都心神不寧，連我也要猶豫不決了。下去吧！」可是，公主不同意，她要求父王准她一起同行，她唱：「我們三人新交友，千言萬語才開頭。他們一走留下我，痛失好友怎忍受。乾脆三人成一路，黃泉路邊手挽手。」這麼一來，問題便大起轉折，不殺他們，改給官做。可是他們不願進翰林院，也不願做六部主管，甚至把宰輔之職，也可換千尋去作。他們全部拒絕作任何官職，他們只想回家。

就這樣，像《木蘭辭》似的，「但求千里足，送兒還故鄉。」楚雲與公主作擁別。無伴奏的女聲哼鳴。情，則濃矣！然「情」自何來耶？

眾人讓開一條通道，楚雲千尋飄飄然離宮。……

儘管，我又讀了劇本，卻也無論如何地加入思維去推想，卻也縷繹不出余秋雨的這本戲，究竟想推出一些什麼問題？我曾反反復復地去推想，也推想不出這齣《鞦韆架》，終究想寫些什麼？

我的評語是：「除了幼稚浮淺，他無所有也。」

中

輯

說《牡丹亭》「驚夢」的曲意

（上）

　　年前，國家劇院重金禮聘崑曲名腳華文漪來臺演出〈牡丹亭〉四場。有學生問我看過後有何意見？我答說戲劇是以文學爲本的，所以戲劇家李笠翁認爲演員必須明白曲詞的文義，方能心中有曲而口中有曲、身上有曲。可是，湯顯祖的〈牡丹亭〉，辭藻的委婉曲折，非一般演員所能體會。就是執教文學的教授，也往往在詮釋時，有舛離義理之處，何況演員？小老兒在此，不揣譾陋，來說說「驚夢」中的幾個曲子。先用語體翻譯，再用訓詁詮釋幾個特殊文辭。遵從編者的吩咐，「深入淺出」它。

　　一、繞地遊（曲牌名）

　　（旦上唱）夢回鶯囀，亂煞年光遍；人立小庭深院。（貼上接唱）

　　炷盡沈煙，拋殘繡線，恁今春關情似去年。

　　二、烏夜啼（曲牌名）

（旦唱）曉來望斷梅關，宿妝殘。（貼接唱）

你側看宜春髻子恰憑闌。（旦接唱）剪不斷，理還亂，悶無端。（貼接唱）已吩

咐催花鶯燕借春看。

杜太守下鄉勸農去了。昨日主婢二人已商量好今天一早到花園去遊賞。杜麗娘一早醒來，頭也

沒加梳理，就裹著一塊頭巾，披了一件外氅，走出閨房。一走出房來，就聽見黃鶯鳥兒的婉轉歌聲，

在和煦的三春陽光中，看到了花紅柳綠的宇宙春滿光景；於是她佇立在這小小井院中了。

這時，春香隨後跟了來。春香的小心靈裡，還在委曲著她們那機械的生活：天天晚上的針線活

計，必須工作到燈心都燒完了，計時的更香也燃完，連煙都消失了。這時，方可以放下沒做完了的

針線活計，然後準備上床入睡。想想，今年的這種惱人日子，敢情比去年更加其甚。他們在南安這

地方，已生活三個年頭了。

站在小院中的杜麗娘見到春香跟來，就感觸萬端的說：「早晨起來總是想著那大痩嶺上的梅花，

不知哪年能去一賞？」說著，便忍不住摸摸包在髮上的布。又說：「我還沒有梳頭呢？」

「我替你梳一種春日流行的髮型，」春香說：「便於到花園中憑闌賞春。」

杜麗娘聽了，忍不住噓歎了一口長氣，哀惋的說：「我這煩悶無端的愁絲，是利剪也剪不斷的，

越理越亂啊！不知這愁緒是從何處來的！」春香則答說：「我已告訴那些咭咭喳喳催花落瓣的鶯鶯燕

燕們，懇請他們把春光留下，借給咱們多看幾天。」

杜麗娘問春香可曾叫人打掃到花園的路徑？春香答說已吩咐過了。杜麗娘要春香把鏡臺衣服拿

下樓來，他要在這樓下盥洗，懶得再上樓了。春香便應聲去上樓取鏡臺衣服。於是，主婢二人雙雙從小院走入房內。春香上樓，杜麗娘一邊脫去外氅，一邊解下髮上的包布。春香拿著鏡臺衣服下樓來了，說：「梳洗完了再照鏡子，換上了衣服再添噴香粉。」遂把鏡臺衣服擺好，為小姐梳妝。

註　釋：

註一：鶯囀　囀字應讀第四聲，鳥鳴婉轉周折的形容動詞。

註二：亂煞　形容春暖三月的處處撩人光景。

註三：年光遍　指這三春的韶光已裝滿全宇宙。

註四：小庭深院　指杜麗娘站在她閨房樓下門外的小院子。

註五：炷盡沉煙　炷，第三聲，意為燈心；炷盡，指燈心已燃完。沉煙，即煙沉，意為指示時間的「更香」，連煙都沉寂了。早就燃完了，煙都沒有了。徐朔方注釋「沉煙」為「沉水香」。試問，「煙」字的文意怎麼辦？這四字如用散文，應是「炷盡煙沉」。應知這四字是兩個相等語的辭組，炷、煙二字是名詞，盡、沉二字是形容動詞。韻文為了旋律與節奏，語句講究平仄，遂把「煙沉」二字顛倒著寫。

註六：恁　語助詞，形容加甚之意。怎麼今年的春天恁麼像去年！比去年還要煩人。（因為

她們年齡又長了一歲。）

註七：「關情」友人王關仕教授認為「關情」是指大庾嶺上的梅關牽情，說是下連「曉來望斷梅關」句。這樣詮釋，並不違情理。而我，則當作語詞詮釋，「關情」即「管情」、「敢情」的口語。

註八：烏夜啼 此乃曲牌名。可想以下的四句曲詞，是唱的，不是唸的。唱，有許多身段。小姐唱上句，丫鬟接下句。原作寫得很清楚。但今之演者，上自梅蘭芳、下至華文漪（在臺北國家劇院演出者），都是唸，不唱。就因為唸時不必作身段。遂把原劇曲情中的空間，交代不清了。我已在另文論說，此處不贅述。

註九：催花鶯燕借春看 這詞中的「催」、「借」二字用得極美，所謂「空靈」之致。詩人用了這兩個字，把鶯、燕人格化了。不過，如以寫實的筆意來論，我們會問：「十三四歲的丫鬟春香，怎能說得出這樣的詞句？」關於這一問題，我們必須瞭解，古典小說與戲曲，文詞語氣，大多出於說書人的代言傳統模式。

三、步步嬌（曲牌）

（旦 唱）裊晴絲吹來閒庭院，搖漾春如線。停半晌，整花鈿。沒揣菱花偷人半面，迤逗的彩雲偏。（行介）步香閨怎便把全身現！

（貼白）今日穿插得好。

春香為小姐匆匆的梳洗完畢，穿著打扮完了，便走出房來，邁出庭院。舉目一看，吹到庭院空中飄漾在陽光中的縷縷晴絲，還結著一粒粒微小露珠，映著日光閃爍，這似線的春光，便引發了她的心曠而神怡。忍不住的伸手去拂整了一下髮髻。於是，遂住腳步，再迎著春香手上的小鏡子看了看，可不是偏了。在小鏡中發現她的髮髻梳歪了。杜麗娘突然遂想著這都是春情挑逗的，要不是為了賞春，想早一些兒到花園中去，匆匆忙忙的梳理，怎會把髮髻梳歪？「這般光景怎好走出閨房去展現全身？」這麼一想，便轉身回房。遂馬上說：「小姐，妳今春香一看小姐這分遲疑不前的舉止，就猜到了小姐不滿意今天的裝扮。天穿插得好漂亮好漂亮！」就這樣一句讚美話兒，杜麗娘遂又停止下來。

四、醉扶歸（曲牌名）

（旦唱）你道翠生生出落的裙衫兒茜，艷晶晶花簪八寶填。可知我一生愛好是天然。恰三春好處無人見。不提防沈魚落雁鳥驚諠，則怕的羞花閉月花愁顫。

（貼白）早茶時了，請行。（行介）你看：

（旦白）「畫廊金粉半零星，池館蒼苔一片青；踏草怕泥新繡襪，惜花疼煞小金鈴。」

（旦白）不到園林，怎知春色如許？

杜小姐聽了春香這麼一句讚辭，遂住下步來，轉回側過去的半個身子，說：「妳認為我今兒格的

穿著，鮮鮮靈靈淡淡雅雅嗎？簪兒呀，耳環呀，都艷晶晶的像八寶樣兒嗎？其實啊！妳可知道我最

不愛打扮，喜的是生來的樣兒？說到這裡，她就聯想到這時目前所見的三春景致，不也正是天生

的自然美景嗎？卻也無人去領略哦！這時，杜小姐又想到婦女的美，有「沈魚落雁、羞花閉月」的

比喻，自己有沒有這樣的美呢？正想著，卻不提防有雙雙陣陣的鳥兒們，唧唧啾啾的從頭上飛過，

一枝枝的花朵，不也在風中顫巍著搖曳不停嗎？

春香看到小姐還在猶豫不前，遂催促說：「早茶時了！我們快些去吧！」這時，她們還在庭園門

外，尚未入園呢！就在這一小段路徑上，春香已經見到了這園林的破敗、斑駁，牆倒了，房頂陷了，

路徑長滿了草、生滿了青苔，池塘也被草封了。遂一邊走向小姐說：「妳看…『畫廊金粉半零星，

池館蒼苔一片青；踏草怕泥新繡襪，惜花痛煞小金鈴。』」雖然如此，杜小姐步入了這座花園，還是

深深感受到春色的美好。遂感歎的說：「不到園林，怎知春色如許！」

註釋：

註一：翠生生　意為鮮鮮靈靈地。茜，粉紅色，此意應為淡淡雅雅地。

註二：出落　語詞。意為展現在外。

註三：瑱　有的版本作「填」，但如從詞章看，此字應是「瑱」字，是耳環。「八寶瑱」與「花簪」乃相聯的同義形容名詞。簪，銜髮者，瑱，填耳者。都是婦女的飾物。若

是「填」字，只能形容「花簪」，不能包括耳環。想非作者原詞意。耳環，女子飾物

的重要部分。也許是平仄上的遷就，也許是版本上的以譌傳譌。列此請曲家參考。

註四：歌舞此曲之崑劇演員，率多未能明瞭湯氏這兩句：「沈魚落雁」與「閉月羞花」的辭

意所在。

五、皂羅袍（曲牌名）

（旦唱）原來姹紫嫣紅開遍，似這般都付與斷井頹垣。良辰美景奈何天！賞心

樂事誰家院？（貼插白）怎般景致，我老爺和奶奶再不提起。（旦、貼合唱）

朝飛暮捲，雲霞翠軒；雨絲風片，煙波畫船。錦屏人忒看的這韶光賤。（貼白）

是花都開了，那牡丹還早。

杜麗娘主婢二人，小心翼翼地在新剪出的青苔小徑上，走進了這班駁破敗的庭園，雖然園中

的牆倒屋坍，然而滿園的花草，紅綠相襯，看來還是春色無邊。遂感歎的說了這麼一句「不到園林，

怎知春色如許？」再仔細一看，啊呀！雖然「姹紫嫣紅」滿園，已無人來遊賞，園中的房子也半坍

了，院牆也一一斷倒了。然而，卻還祇有「斷井頹垣」在欣賞這春景哩！

於是，杜小姐又感歎起來了。像這麼一個春光明媚而又百花盛開的庭園，竟無人來此遊賞，天

也莫可奈何？雖說，這天賜的良辰美景，本是給我們人用來作賞心樂事的，這裡卻無人利用。真格

的，這是誰家院子啊？竟讓它荒蕪在這裡。

「恁般好的景致，我家老爺和奶奶，從來沒有提起過。」

春香卻這樣赤裸裸的埋怨起來。

經春香這麼一說，主婢二人都想到了她們到南安郡這三年來過的是怎樣的日子？

每天早晨起來，若是晴天呢，主婢二人都得把窗外的竹簾放下，到了太陽落下，再把竹簾捲起；雖是晴天，在外掛竹簾內遮布簾的情景中，就得把窗外的竹簾放下，也像生活在雲霞遮住太陽中，房內總是綠蔭蔭的。（朝飛暮捲，雲霞翠軒）。若是雨天呢，雨絲從天上落下，風從橫處吹來，縱然窗外不掛竹簾，窗內也不拉上布帘，那煙雨濛濛的天氣，也像坐在畫船中遊湖在煙波裡，能看到什麼美景呢？（雨絲風片，煙波畫船。）

她們主婢是被關藏在錦屏後的閨秀，從來不敢也不准去想那春暖花開的韶光美好，簡直都任憑那大好春光溜走，不曾惋惜它們的可貴。

主婢們在感歎中觀賞了半日，春香發現到牡丹花還沒有開放呢！遂興勃勃的向小姐說：「是花都開了，只有牡丹，離開花的日子，還早哩！」

意思是改些日子再來觀賞牡丹花開。

註　釋：

註一：姹紫嫣紅　姹，誇大，嫣，嬌美貌。都是形容詞。姹紫嫣紅，意為紅紅紫紫的花朵，下說「開遍」，即滿園盛開意。

註二：斷井頹垣　一般解說，總把「斷井」釋為井水已枯竭，形容此處人戶的荒蕪已無人居。而我則認為湯氏此辭之意，乃指「井院」，指此處的小院牆，業已坍圮不加修葺，牆也倒塌，只剩下半截。此所謂「斷井頹垣」。

註三：良辰美景，賞心樂事」，本為前人成句，語出謝靈運「擬魏太子鄴中集詩序」，後來，唐人王勃「滕王閣序」也採用過。湯氏在此借用。

註四：「朝飛暮捲」到「煙波畫船」四句，以及下句「錦屏人忒看的這韶光賤」等曲意，所見歌舞者，多未能詮釋出曲情來。

六、好姐姐（曲牌名）

（旦唱）遍青山啼紅了杜鵑，荼蘼外煙絲醉軟。（夾白）春香啊！（接唱）牡丹雖好，他春歸怎占得先。（貼夾白）成對兒鶯燕啊！（旦貼合唱）閒凝眄，生生燕語明如剪，嚦嚦鶯歌溜的圓。（旦白）去罷！（貼白）這園子委是觀之不盡也。（旦白）提他怎的！

（二人行介）

（旦接唱「隔尾」曲：）觀之不盡由他繾，便賞遍了十二亭臺是枉然。到不如與盡回家閒過遣。

（作到介。回到閨房介。）

主婢二人在園中遊賞，不但看到了園中的姹紫嫣紅，也遠眺到遠山上的杜鵑啼紅，又看到了園內荼蘼架外的炊煙升起，絲絲然在空中繚繞，搖搖颺颺的像個醉軟了腰腿的醉漢（煙絲醉軟）。聽到春香說「牡丹開放還早哩！」遂想到牡丹縱然一朵朵嬌艷艷地綻放了，但春已去遠。失去了春，還有什麼意思呢！於是，她埋怨那牡丹怎不搶先在春天綻放呢！

「小姐，妳看那飛來飛去的鶯鶯燕燕，竝著肩兒，又說又唱的，」春香指著天上飛來飛去的鶯兒燕兒說：「看她們多親熱啊！」

杜小姐停下腳步，舉頭凝目望了望天空中飛來飛去，咽咽啾啾的黃鶯兒黑燕兒，真個是一雙雙竝翼展喉，燕翼如剪，鶯歌如珠，剪得俏，溜得圓啊！

可是，杜小姐卻越看越煩，遂吩咐春香：「回去吧！」

「這園子中的花紅鳥鳴，真格太美了。」春香說：「委實觀之不盡賞之不完呢！」

「還說這些幹麼呀？」

杜小姐傷心起來了。春香體會到了小姐的傷感心情。也不敢再說什麼，遂頭前帶路，一前一後的出園回去。

「看不盡的，」杜小姐說：「由著那些牽腸掛肚吧！就是觀賞遍了十二亭臺的天下美景，也是留不住春的啊！還不如興盡時回家自尋消遣的好。」

就這樣，主婢二人回到了她們的居處。

註　釋：

註一：古說杜鵑是蜀帝思鄉泣血而亡變成的。湯氏借此典故形容杜鵑花紅遍了青山。

註二：荼蘼　花名，是一種蔬類植物，花白味苦。

註三：煙絲醉軟　煙絲，指炊煙繚繞騰上天空，絲絲漾漾。醉軟，形容那絲絲漾漾的綠繞炊煙，恰像醉了酒的醉漢，腰腿都醉軟了，東倒西歪地。

註四：牡丹在四月開，牡丹開時春已遠逝。杜麗娘認為牡丹花再好，它的花開放時春已去了，它不能早占春光，再好看，也沒有意思。它沒有得到春。

註五：成雙成對的鶯兒燕兒，並肩飛翔在空中一唱一和，更加使杜麗娘傷春。

註六：閒凝眄　眄，音ㄇㄧㄢˇ，斜視。意為佇足凝神睎了一眼鶯鶯燕燕。

註七：生生、噎噎　形容燕語鶯歌。

註八：明如剪　形容燕翅像明亮的利剪。

註九：溜得圓　形容黃鶯兒的歌聲流暢如珍珠樣圓潤。

註十：委是　語詞，也可寫作「委實」，確確實實之意。

註十一：提他怎的　意為還說那些作啥？感歎語。

註十二：「隔尾」即套曲完後的尾聲。

註十三：繾綣　繾綣，意為纏繞難解。此有牽腸掛肚的情意。

註十四：十二亭臺　即十二樓臺，乃崑崙山之十二所玉樓。見《十州記》。湯氏借作美景極

處，形容杜麗娘的傷春情深。意為就是遊遍了崑崙山的十二樓臺，也只是一時的遣與。

註十五：閒過遣　意為還是在閒靜生活中打發吧！

（下）

主婢二人回到房中，春香便感於小姐已十分的慵懶，遂忙著開窗掛簾、舖床；又把從花園中摘來的映山紅插入花瓶，燃上爐中的沈水香。然後說：「小姐，你歇一會兒吧，我去看老夫人去。」說過便逕自走了。

杜麗娘坐在桌案邊，慵懶的身軀，已嬌柔無力。口中唸叨著：「偷偷地遊了一趟花園，終究與春光照了面。春啊！能夠與你作了這麼一次兩相牽連的聚會，很不容易了。春啊！我離開了你，怎的這麼失神落魄呢？咳！在這種春暖花開的日子裡，好生困倦人啊！」忍不住和衣撲在案上，雙臂彎起，放臉膀彎上，便矇矓了。

「春香，你到那裡去了？」
坐起身來，左瞧瞧，右瞅瞅。又低頭沈吟起來。

「天啊！古人說的春色惱人，真的有啊！」又說：「讀古人的詩詞歌詠，說是古時的女子，因春傷感，遇秋成恨，這番話可真的不假。我今年正是古人筆下的『二八佳人』，還不曾遇見個乞情的才郎，如今在春情惱人的天氣裡，怎的能得到一位蟾宮折桂的驕客呢？像書中寫的宮女韓氏在一片紅

葉上題詩，放在御溝水上漂流出去，被一位名叫于祐的青年詩人拾到，終於結成了夫婦的佳話。少年裴敬中與妓家女崔徽相愛，分別後不能相見，崔徽請畫工畫了一張像人帶去，後來，也成了美眷。我生在官宦人家，年紀已過了梳大頭的『及笄』之年了。到如今還沒個人家，豈不是虛度青春？光陰像快馬通過門縫一樣的快速，這樣下去，我這如花似玉的容顏，轉瞬就變老了。我這命啊！一張紙那樣薄喲！」遂起身走下床來。

一、山坡羊

沒亂裡春情難遣，驀地裡懷人幽怨（註一）。則為俺生小嬋娟，揀名門一例一例裡神仙眷（註二）。甚良緣，把青春拋得遠（註三），俺的睡情誰見？則索因循靦腆（註四）。想幽夢誰邊？和春光暗流轉（註五）。遷延！這衷懷那處言？淹煎，潑殘生除問天！（註六）

杜麗娘雖然身子倦怠，心緒卻亂得很，那驀地想著自己將來究竟能得到一個怎樣男孩作伴？不由得幽怨起父母來，越想越發難以打發這慵懶的春情。固然，現在的年紀還小，可是父母為了要挑揀名門，不知何時方能尋得門當戶對的「神仙眷」？甚麼樣的名門？甚麼樣的對象？纏算得「良緣」呢？挑呀！揀呢！揀呢！只有浪擲青春而已。

俺這慵懶的情懷，誰曾見到呢？還得裝著假惺惺呢！常常做夢，也不知這夢境能與誰合？只有與那暗中流轉的春光一年年的消逝。耽誤了青春，這情懷怎樣說呢？這分煎熬，何日方能讓這小命

不受這分熬煎？除了問天！

春情委實把杜麗娘折磨得慵懶至極，困乏得走過去撲在小几上睡了。一忽兒，就入了夢鄉。

這時，柳夢梅手持柳枝走上（註七）。

（鶯逢日暖歌聲滑，人遇風情笑口開，

一徑落花隨水去，今朝阮肇到天臺。」（註八））

柳夢梅自言自語的東看看西瞧瞧，說：「小生順路兒跟著杜小姐回來，怎生不見？」遂大聲的喊：

「小姐！小姐！」

杜麗娘驚醒起身。二人見面。

「啊呀！小姐！」柳夢梅一見驚喜！說：「小生到處尋你，你卻躲在這裡！」

杜麗娘斜著眼角兒瞅了小生一眼，沒有說話。

「我剛繞在花園裡，折了一條柳枝，」說過，便趨前一步，說：「姐姐，你淹通書史，可作詩一賞此柳乎？」

杜麗娘驚喜得眉波流漾，欲言又止。

背轉身去說：「這人我素昧生平，何以到此？」

這小生卻趨前拉住她的衣袖，說：「咱愛煞你哩！」

註　釋：

註一：沒亂裡，意為沒有辦法解除心的紛亂。驀地裡，意為突然間。

註二：此句意為趁著年小如花美貌，便於挑揀名門，完成神仙伴侶。

註三：此句意為父母挑選名門良緣，將不知把青春拋到何年何月？

註四：像俺這等傭懶的睡情有誰看見？只得這樣羞羞答答的因循下去。

註五：今天選明天選，青春隨流光逝去了。

註六：這生命像水一樣流失不回，除了聽天由命，還有啥辦法？

註七：按舞臺的演法，柳夢梅由夢神領上，引領他們二人見面。

註八：阮肇到天臺，是一個典故。東漢時，劉晨、阮肇二人上山採藥，迷路。遇二女迎之回家，備胡麻飯招待。返家後，子孫已七代了。

二、山桃紅

（生唱）則你如花美眷，似永流年。是答兒閒尋遍（註一）在幽閨自憐。（註二）

「小姐，和你那答兒講話去！」（旦作含笑不行。生牽衣介。）旦低問：「那邊去？」

（生唱）轉過這芍藥欄前，緊靠著假山石邊。

旦低問：「秀才，去怎的？」

（生唱）和你把領扣鬆，衣帶寬，袖梢兒搵著牙兒苫也。則待你忍耐溫存一晌眠。（註三）

旦羞赧，生前抱，旦推介。

（合唱）是那處曾相見，相看儼然，早難道這好處相逢無一言。

（生強抱旦下）

（末扮花神束髮冠紅衣插花上）

（唸）催花御史惜花天，檢點春工又一年：蘸客傷心紅雨下，勾人懸夢彩雲邊。

（註四）

吾乃掌管南安府花園花神是也。因杜知府小姐與柳夢梅秀才，後日有姻緣之分，杜小姐遊春傷感，致使柳秀才入夢。咱花神專掌惜玉憐香，竟來保護他雲雨十分歡幸也。（註五）

柳夢梅這一句「咱愛煞你哩！」便伸手抓住了杜麗娘的衣袖，說：「像妳這樣鮮花似的美怎不令人眷憐，生怕被流水樣歲月流失了妳這鮮靈的年華。什麼僻靜的格拉裡我都尋到了，想不到妳竟獨自一人躲在深閨中，自傷自憐！」說著就拉著杜麗娘一同走，說：「走，咱們找個僻靜地方說話去。」杜麗娘羞答答含笑不語，卻也強掙著衣袖不願隨同走。柳夢梅還是用手強拉著。杜麗娘遂忍不住的低聲輕問：「哪裡去？」柳夢梅答說：「咱們轉過這芍藥花的欄杆。」說著用手指著前面的一尊假山

石，輕聲說：「就到那假山石邊。」這時的杜麗娘，臉已經發燒，遂又忍不住低聲問：「秀才，到那裡作甚哪？」柳夢梅居然伸手去解杜麗娘的領扣，說：「和你把領扣鬆，衣帶寬。」杜麗娘推動柳夢梅的手，但已嬌柔無力。可是這男孩子居然說：「咱們到那假山石邊相擁相抱的溫溫存存做一場風流夢兒。該多麼好啊！」

杜麗娘渾身都發了燒，身子骨已綿綿的，柳夢梅攤開雙手去抱，杜麗娘只能下意識的推阻，卻也無力推阻得了。於是在半推半就中，躲躲閃閃的你看看我，我看看你，兩人都似乎曾經相識似的，這難得的相逢，怎能不多聚聚呢？

柳夢梅伸手再抱杜麗娘，便不推阻，抱到假山石邊去了。

這時，南安府後花園中的花神出現了。他頭戴束髮冠，身穿大紅袍，鬢邊插花，走上說：「看那杜小姐與柳秀才雙雙相擁，在那假山石畔做那風流溫存事兒去了。這二人有前世姻緣之分，我這專掌惜玉憐香的神兒，怎能不幫助這一雙有情的男女，在花下雲雨得歡幸，不受驚擾。所以，我要下令園內百花盛開，來掩遮他們無顧忌的任情繾綣而完成其事。」

註　釋：

註一：是答兒閒，意為凡是一處可以躲藏的「格拉」閒，讀空間之間，不可讀ㄒㄧㄢ。語法是四二。

註二：一般演法，往往將原著的杜麗娘之「夢」，是由花園返回閨房中，伏几而睡入夢，改為在花園中的「牡丹亭」中入夢。則小生的這句：「是答兒閒尋遍，在幽閨自憐。」詞意便無從附麗了。

註三：袖梢兒搵著牙兒苫也，則待你忍耐溫存一晌眠。這兩個句子乃性行為的形容詞，老實說，這兩句詞兒，用在這裡頗不適當。通常，男孩子要求女孩子去作愛，還說不到這一層，女方尚未嘗試到呢！

註四：唐穆宗時置「惜花御史」，護理花圃者也。今之此一花神，乃特意催百花盛開，以掩遮此一雙男女幽會歡幸，竟自謂「催花御史」。「蕪客傷心紅雨下」意為賞花客不忍見到花落，紅雨，喻花瓣絲絲落也。

三、鮑老催

單則是渾陽蒸變，看他似蟲兒般蠢動把風情搧（註一）。一般兒嬌凝翠綻魂兒顫。這是景上緣，想內成，因中見（註二）。呀！淫邪展污了花臺殿。　（咱待拈片落花驚醒他。）【向鬼門（註三）丟花介】

他夢酣春透了怎留連，拈花閃碎的紅如片。

秀才繞到半夢兒，夢畢之時，好送杜小姐仍歸香閨。吾神去也。（下）

花神催令滿園的花朵盛開，來掩護這一雙有情的男女「雲雨十分歡幸」。這花神卻也觀看這一雙

男女的陰陽渾合蒸變的情態，那蠢動之情，像蟲兒般搔風弄情，魂兒的顫動嬌翠凝綻。不過，這還只是夢中的景兒，由宿命的因子形成的這一現象。看著看著，這一雙男女的淫邪之情，玷污了這花殿的純潔，是時候了，待咱抓起落花驚醒他吧！遂抓把花兒向東北的鬼門扔去。

這一雙繾綣中的青年男女，還在難捨難分中哩！

花神見到他們的春情雖已在夢酣中浸透了，卻是越發的難捨難分。花片雖然打到了他們，那秀才卻還在半夢兒中哩。這花神卻又不忍促之速速分離，遂吩咐那柳秀才說：「夢畢之後，好好兒送那杜小姐返回閨房，吾神去也。」

這花神便隱去了。（註四）

<center>註　　釋：</center>

註一：渾陽蒸變，意為陰陽相合，如同水蒸成的氣體，再由氣體變成雨水似的。

註二：想內成，因中見。似是指柳、杜二人的宿緣，今日的夢中幽會，乃宿因的呈現。雖是如影的夢中勾合，卻也是「內成」（宿命）之「因」而呈現出的。「見」，同「現」。

註三：鬼門，東北方，此謂舞臺的下場門。舞臺的下場門，都在東北方。是以下場門謂之「鬼門」。（舞臺都應以坐北朝南方向觀之。）

註四：按湯氏原著，只上一位花神。到了清代，則編「一堆花」歌舞，上十二月花神。按

花神，每月不同，雖每月花神歷代說法不一，大致上則以十二月為則的，大花神主宰耳。

四、山桃紅

（生旦偕手上）這一霎天留人便，草藉花眠（註一）。小姐可好？（旦低頭介）則把雲鬟點，紅鬆翠偏（註二）。小姐休忘了我哦！見了你緊相偎，慢廝連，恨不得，肉兒團成片也。逗的箇日下胭脂雨上鮮（註三）。

（旦白：秀才，你可去啊？）

（合唱）是那處曾相見？相看儼然，早難道這好處相逢無言（註四）？

（生白：姐姐，你身子乏了，將息！將息！）

（送旦依前作睡介）姐姐，俺去也。（作回顧介）

姐姐，妳好好將息，我再來瞧妳！

「行來春色三分雨，睡去巫山一片雲。」（下）

花神隱去之後，這一雙青年男女，業已在花下完成了「雲雨歡幸」。柳夢梅扶起了杜小姐，遂歡快的想到這真是上天賜予他們的方便。看一看地上被壓倒弄亂了的草，被折斷了的花枝。又看到那嬌羞無語還在整飾衣衫釵鬢的杜小姐，忍不住說了一句：「小姐，你可好啊？」當他見到小姐頭上的

髮髻也偏斜了，釵環也鬆了，歪了。遂又伸出雙手把面前的杜小姐緊緊擁抱過來。說：「小姐，妳可不能忘了我啊？」說著，抱得更緊了！又深深地去長吻，半响半响，方始騰出口來，說：「我恨不得咱們倆個肉貼肉兒團成一片。」這句話，逗得杜小姐的雙腮更紅了。像太陽曬紅了的花瓣被小雨洗過的一般鮮艷。

杜麗娘這纔嬌慵無力的用手輕輕一推，嬌滴滴地說：「秀才！秀才！你走吧！」於是兩人相看，總覺得彼此是相識的，越看越覺得是認識的。可是見了面卻又不知怎樣說起。兩人難分難捨的你看看我，我看看你，最後，還是柳夢梅說了聲：「小姐，你身子乏之子，去歇會兒吧！我去了。」

這時，杜麗娘方在夢中醒來，尚不知身在何處：竟站起身去喊：「秀才！秀才！」卻不見人了。

她又矇矓矓矓的走回原處，伏几再睡。

杜夫人來了。一邊走一邊嘴裡唸叨著：「夫婿生坐黃堂，嬌娃立繡窗。怪他裙釵上，花鳥繡雙雙。」走來一眼看到孩子伏几而臥，遂心疼的叫：「孩兒！孩兒！你怎的睡在這裡呀？」

杜麗娘被叫醒了，但卻一抬起頭來就喊「秀才秀才」來。杜夫人一聽，有些著慌，遂說：「啊呀孩子！你怎麼了？著了魔了啊！」杜麗娘懵懂了一會兒，方始意識清醒，懶洋洋的喊了一聲媽媽！

便又墜入了迷惘。

「怎不找些針線活兒來作，」杜夫人略帶責備的說：「看看書也好舒展身心，為何趴在几上就睡著了。」

「我帶春香花園中遊賞回來，」杜麗娘說：「總覺得有些不自在，回房之後，坐在這小几邊，竟不知不覺睡著了。母親到來，有失迎接。望母親寬恕。」

「後花園冷清，以後還是少去為妙。」杜夫人說。

「孩兒謹聆訓教！」杜麗娘恭謹的答。

「怎不到學堂唸書去？」

「先生不在，停課幾日。」

杜夫人看見女兒這種懶洋洋的樣子，也明白了許多，想想也沒有什麼說的，杜夫人遂轉身走了。

「女孩兒大了，自然有這許多情態。咳！由她去吧。古語說得好：『宛轉隨兒女，辛勤做老娘。』」長歎了一聲離去。

一邊走一邊說：

杜夫人走後，杜麗娘想到剛纔夢中的遭遇，遂忍不住喊了一聲天！說：「今日有些兒僥倖。到花園中遊賞，雖然沒興而回，想不到這小睡片刻，卻夢見了這丰姿俊秀的少年郎，手持柳枝，笑吟吟走過來，說是到處尋找我，竟躲在深閨。要我以柳枝為題，吟賞一篇。當時自忖與此人素昧生平。不知姓名，怎能與他交談？正如此想時，那生向我說了幾句傷心話兒，將奴摟抱過去。抱到牡丹亭畔，芍藥欄邊，假山石畔。為我解鈕鬆衣。而我呀！竟也春意綿綿，不能抵禦，半推半就，全給了他。那裡想到，兩人一經和合，真個是千般柔情萬種溫馨，歡愉難收。事後又送我回房，護我入眠，一聲聲溫馨的『睡會兒吧！睡會兒吧！』那溫存血流運通全身。正待送他出門，不想母親到來，將我喚醒。哎呀呀！原來是南柯一夢。哎呀呀，怎的有此夢境？這時想來，身上還汗津津的呢！母親見我那分慵懶的睡態，竟然數落了我幾句。我是無言答對，心中想到這夢中之事，哎呀呀呀！我是怎能忘懷！怎能忘懷的呢！哎呀呀！我失去了什麼呢？我總覺得我失去了一件必須尋回的東西。

娘啊！妳叫我學堂看書去。有那種書可以銷去這分愁煩喲！

杜麗娘想著想著，竟然啜泣起來了。

註　釋：

註一：草藉，意為草被他們壓得橫七豎八。狼，尋到一處可以隱藏的草地或禾苗之處，就用爪子抓亂後，再睡下去，醒時，還用爪再收拾一番，謂之「狼藉」。花眠，意指苗枝也被他們壓倒下了。

註二：雲鬟點，意為髮鬟散了，紅鬆翠偏，意為髮上的裝飾也鬆的鬆了，偏的偏了。

註三：前面譯文，業已寫出。

註四：這兩句，在前一曲「山桃紅」中已經唱過一遍，在這曲「山桃紅」中又重複一遍，意在表達此二人是前世的姻緣，在前世本是一雙情人，情未了，再世重結前緣。

五、綿搭絮

雨香雲片，繞到夢兒邊（註一）。無奈高堂喚醒，紗窗睡不便。潑新鮮冷汗粘煎，閃的俺心悠步嚲，意軟鬟偏（註二）不爭多費盡神情，坐起誰忺？（註三）則待去眠。

（春香上唸）「晚妝銷粉印，春潤費香篝。（註四）」

小姐，薰了被窩吧！

那馨香的雲彩片片，滋潤的甘霖注注，纔剛剛淺嘗到這美夢邊沿，不想母親闖入了這夢中，喚醒了俺，夢也失散。灑了一掬新鮮，只餘下冷汗粘粘煎煎。閃的俺心空悠悠腳步也懶得動彈。心意軟綿綿，髮鬢散偏。幾乎費盡了精神情意去想，也想不起這夢兒怎的如此香甜？這時候，只想去睡，去眠。

正在杜麗娘心情軟綿的當兒，春香來了。

說：「我已準備好薰籠，薰薰被窩，妳再睡一忽的吧！」

註　釋：

註一：雨香雲片，意指夢中的幽會留下的香甜心情。

註二：這幾句形容老夫人闖入，驚碎了杜麗娘的這一幽夢，恰像正雙手掬著一汪新鮮，在母親闖入時的一驚之間，全部灑落得一無所有。因而只餘下一身的冷汗，在身上粘粘的又煎煎的。

閃，作動詞，拋閃。形容老夫人闖入，驚碎了杜麗娘的這一香甜的春之幽夢，突然

註三：坐起誰忺，若不諳訓詁，極易將「坐」字應作副詞解，因也。忺，意枕，虛嚴切。意有所欲也。由於「坐起誰忺」四字是韻文句，為了叶韻，語法組合，不同於散文。是以「坐起誰忺」四字，應先解「誰忺」二字，意為「我這灑落了的意欲所得」是誰給我的？再解上二字「坐起」，這「意欲」因何而起的呢？合併起來，語意連貫，所以我用簡單的文句，譯為「也想不起這夢兒怎的如此香甜。」

註四：古時女子，晚妝最為講究，蓋女為悅己的男人而容。女人伺候後上的事。這句「晚妝銷粉印」，意思就是晚妝的主要目的是要把日間消失或褪去的粉印，重加撲整。俗語：「女不擦夜粉不白，馬不吃夜草不肥」。古時婦女臨睡前，還有一次晚妝。香篝，即加入檀木的薰籠。

六、尾聲

困春心遊賞倦，也不索香薰繡被眠。天啊！
有心情那夢兒還去不遠。

杜麗娘正在尋思夢中所得，以及母親闖來，驚碎了夢境，正想著要去睡，希望著舊夢能夠重溫。

一切都不見了，都消失了。因而使這小姑娘被拋閃得意與闌珊。

春香來了。說是來為她梳理晚妝，已為她準備妥薰籠。遂說：「遊了一番花園，傷春的情懷，是越發

的困倦，正要再睡一忽兒呢！卻不必香薰被窩，我只希望心中的情意能向那夢兒追尋去，那夢兒尙去不遠啊！那夢兒尙去不遠啊！」

春香望著那像著了魔似的小姐，口中說的那些夢呀夢呀的「還去不遠！還去不遠！」使她一些兒也摸不著邊際的話，一時間呆在那裡，不知做什麼好了？

本文刊於《幼獅文藝》一九九三年八月號

支離破碎話「驚夢」

·編者·

「驚夢」這齣戲，上演了四百年未衰，然而所演出者，尚未能「鮮明曲意」，未能在唱唸作表上詮釋出湯顯祖曲情的意蘊，甚至連劇情中的空間，也未能在演出時界域清楚。事有事理，情有情理，藝有藝理，本文對「驚夢」曲情之詮釋與演出，有獨到之意見。

支離破碎 非「清遠」曲情

上演了四百年未衰的〈牡丹亭〉「驚夢」這齣戲，近十餘年來，我就看過十餘次之多。包括梅蘭芳與俞振飛的演出（影帶）。且由於我這十餘年來在國立藝專講授戲曲的文學，常常都不忘以臨川的「驚夢」作為辭章的例說。因而對這齣戲，頗有一些教學上的心得。總覺得所觀之演出者（包括梅蘭芳在內）尚未能「解明曲意」（李笠翁《閒情偶寄》語）蓋未能詮釋出湯氏曲情的意蘊。曲文的「曲情」，未能在歌舞（唱唸作表）上表達出來。甚而連劇情中的空間，也未能在演出時界域清楚。

《驚夢》的杜麗娘一上場，就配不上文辭的「曲情」。特別是「山桃紅」這一曲，上花神的情節，

自梅、俞二氏的後期演出，便予以更改，否定清人排出的「堆花」故實（依傳說上十二月花神），於是，「山桃紅」與「鮑老催」這兩曲的「曲情」演出，即已支離破碎，非清遠道人之「清遠」曲情矣。想來避曲辭之淫穢邪？

事有事理，情有情理，藝有藝理，今就其理，對「驚夢」一齣曲情之詮釋與演出，提舉個人意見於后。

「遠地遊」與「烏夜啼」

「驚夢」一開場，就是旦腳杜麗娘上，情節緊接上一齣「肅苑」，上一齣的情節是主婢二人已商定明日到花園遊賞。是以這場戲的時間，是第二天早晨。

旦上，頭裹綢布，表示晨起尚未梳妝。身披斗篷（即外氅）雙手由內攏起，並未拴繫，以示乃匆匆披上的。所歌曲詞是「夢迴驚囀，亂煞年光遍：人立小庭深院。」這時，杜麗娘晨起尚未梳妝，用布裹起散亂頭髮，衣未換便披起外氅，匆匆走出房來。走到院中，聽到的是鶯聲婉囀鳴叫，看到的是樹木青翠，枝葉扶疏而春光和煦。感歎春天早已到來，滿天地都是春色了。於是她在小院中駐足觀賞。

丫環春香走上，接唱：「炷盡沈煙，拋殘繡線，恁今春關情似去年。」曲情是：春香心裏想到她們的日常生活，除了白天唸書，晚上還要在燈下做女紅，每天晚上都要工作到燈火熄了（炷，燈心；炷盡，指燈心燒完了。）更香煙寂了（沈煙，即煙寂，計時的更香，不但燃完，連煙都寂然無蹤，）

總是每晚工作到如此深夜，方可放下手上未完的女紅去安歇。使女孩勞頓至極，就能上床即眠，便不會著意而胡思亂想了。遂想到今年春天的工作，敢情跟去年一樣，比去年還要更加感到愁煩呢！

今年，春香與小姐，都又長了一歲，小姐十六、七，春香十三、四了。春香接唱的這句曲詞，乃心情上感受到的杜家父母，對於女兒管教的嚴格，連她作丫頭的都得跟著受累。有時，還得代替小姐受責受罰。

駐足於小庭深院，呆呆地享受著春晨年光的杜麗娘，見春香到來，傷感的寂寞心情，遂想到近南安的大庾梅嶺，如今，梅花季節早已過了。雖知有此佳境，徒令她望眼欲穿而已。遂移足正改唱「烏夜啼」曲調（「烏夜啼」曲牌，仍存今之曲譜中）：「曉來望斷梅關，宿妝殘；」意為妝還未曾梳理，就披衣裏頭來到了這小小庭院，享受春光沐浴，那梅嶺上的梅園，可就無緣一賞了。春香接唱：「你側著宜春髻子，恰憑欄。」意為，小姐快去梳妝吧！我為妳梳一個春天流行髮式「宜春髻」，那繞正適合小姐到花園遊賞時，憑欄眺望呢！這時的杜麗娘，聽了春香的這句話，心情更加沈重，遂接唱：「剪不斷，理還亂：悶無端。」道出了她這時內心的紛亂與愁煩苦悶。春香再接唱：「已吩咐催花鶯燕借春看。」意為我已關照那鶯鳥與燕子們，別嘰嘰喳喳催促春天離去，我家小姐要向你們租借春天多留幾日呢。

在臨川筆下，明明寫著「烏夜啼」的曲牌，應是唱，這段曲子的曲詞，所顯示的文詞之意蘊與語法，也屬於歌唱的文詞。在明人碩園刪定本以及選入〈綴白裘〉的「遊園」，都印是「烏夜啼」曲牌，何以今之演者（包括梅蘭芳與俞振飛的演出—錄影帶可證），全改成了唸。而且是，杜麗娘唱完了「遠地遊」的「人立小庭深院」，竟自外坐。等春香上接唱完，走至小姐椅邊，便把「烏夜啼」的

四句曲子，改成了唸。不但曲詞的意蘊不合於唸，而且，連舞臺上的空間界域，也由於小姐唱完「人立小庭深院」之後的便歸外坐。春香上接唱「炷盡沈煙，拋殘繡線，恁今春關情似去年。」自此便紊亂了這一曲情的空間。從這裏起，到「步步橋」曲牌的曲詞。演者之演出，已把舞臺的空間置諸腦後，房內房外的界域，無從使觀眾認知矣！

從湯氏的曲詞看，舞臺的空間，委實有些問題？

前面已經說了，旦腳杜麗娘上唱「遶地遊」是從房內出來，走到庭院，在庭院佇立賞春之晨，等春香到來，引發了思緒，再唱「烏夜啼」一曲。二人歌舞完了這一曲，杜麗娘便問春香有未叫人去打掃花園中的徑路？春香答說：「已經吩咐過了。」這時二人似仍在庭院。當杜麗娘再吩咐春香「取鏡臺衣服來。」下寫「(貼取鏡臺衣服上)」唸對：「雲髻罷梳還對鏡，羅衣欲換更添香。」再唸白：「鏡臺衣在此」。跟著便唱「步步嬌」，通常，演出者都在歌唱「步步嬌」的曲詞時，邊唱邊作梳妝的身段。不惟與曲詞的意蘊舛離太遠，觀眾也無法認知她們在那裏梳妝？是房內還是房外？

〈綴白裘〉雖然略有修改：「(旦) 取鏡臺衣服過來。」(貼) 曉得。(旦照鏡掠髮更衣介)(貼)『雲髻罷流還對鏡，羅衣欲換更添。』(旦) 好天氣呀！」下唱「步步嬌」。這樣改，卻仍顯得時間勿迫，無法使此一段曲情的時間貫聯。在演出的舞臺上，也未能向觀眾交代清楚，使觀眾觀之而認知瞭然。

竊以為在旦吩咐貼「取鏡臺衣服來」時，貼應答話，說「是」。這時，場上起牌子。旦轉身，貼上前攙扶小姐步入房內，貼替旦脫去外氅，披在臂彎上，向旦說：「小姐暫等。」遂攜外氅登樓，旦在樓下房內整整衣，理理鬢，向觀眾表達她將去花園遊賞那種歡娛心情的前奏。貼取鏡臺衣服，走

下樓來，唸：「鏡臺衣服在此」。旦唸：「趕快梳妝。」曲牌換調，貼為旦在曲牌中匆匆梳妝換衣。然後，貼以身段止住曲牌，唸：「小姐，遊園去者，正是：『雲髻罷梳還對鏡，羅衣欲換更添香。』於是二人在這兩句唸詞中作雙雙出門的身段。

出得門來，且昂首一看，興奮的唸：「好天氣也。」

唱「步步嬌」，「裊晴絲；吹來閒庭院，搖颺春如線。」這曲詞的文意，寫的就是杜麗娘走到庭院，一眼見到的情景。「晴絲」是春晨陽光中的景致，「飄颺在空中的蟲絲，經過露水的溼潤，一絲絲一線線，迎著陽光在空中盪漾，一明一閃，人人能見。這是湯顯祖筆下的春晨實景。但此時，杜麗娘突然停下腳步，伸手去整理了一下頭上的裝飾。在小姐停步伸手去理整頭上裝飾時，丫頭自會適時順勢的迎送手上的鏡子。這時，小姐方始在鏡中發現了她的髮髻梳偏了。她知道今天為了早些到花園去遊賞，梳理得太匆忙了些，竟把髮髻也梳歪了。這都是春情挑逗的。所以曲詞寫的是：「停半晌，整花鈿。沒揣菱花偷人半面，迤逗的彩雲偏。」（「迤逗」一詞，曾有爭論，一說「迤」讀「移」，一說「迤」讀「拖」。實則，二音全非詞意。在湯氏此一文句中，此二字乃「挑逗」之意，在其他劇曲中，「迤逗」作「挑逗」意者多多，此不舉。）於是，杜麗娘不願再舉步前行了。遂有這句唱詞殿後：「步香閨怎把全身現！」

春香一看小姐停步不行，說是這草草的梳理，是不便走出閨房，全身形象呈現出來的。遂馬上說：「小姐今日穿插得好。」於是，杜麗娘又自寬自解的再繼續前行。改唱曲牌「醉扶歸」：「你道翠生生出落的裙衫兒茜，艷晶晶花簪八寶瑱。可知我一生愛好是天然。不提防沉魚落雁鳥驚諠。則怕的羞花閉月花愁顫。」……下面就到了花園。「皂羅袍」、「好姐姐」兩曲，都是

遊園的描寫。空間由「醉扶歸」起，步入花園，空間的變換，都在曲詞的身段中表現出來。貼白「早

茶時了，請行。」按曲詞所示，此處應是步入花園界線，應在身段中，來界分空間的轉折變換。下

面的曲詞，不是寫著「你看，『畫廊金粉半零星，池館蒼苔一片青。』……」這時已在花園，見到花

園破落的景象。在《好姐姐》曲詞中，已寫小姐要回去了。唱：「閒凝眄，生生燕語明如翦，嚦嚦鶯

歌溜的圓。」她不願遊了。春香接說：「這園子委觀之不足也。」旦：「提他怎的。」

便回頭了。(行介)到了「隔尾」，已寫明「觀之不足由他繾，便賞遍了十二樓臺也枉然。到不如回

家開過遣。」(作到介)已回到家中。但在曲詞上說，回去的時間，太倉促了。從春香的念白(開我

閣門坐我東閣床)顯然是回到閨房。可是湯顯祖的辭章交代不清也。

再以下，就是描寫杜麗娘的春困惱人之情，在大段「山坡羊」中有所表現。(可以說「山坡羊」

是「驚夢」這齣戲最難演的一段曲子。她就在這段曲子中，夢見了小生柳夢梅。)

在杜麗娘夢中，走來的柳夢梅，在舞臺處理上，卻有著不同的詮釋與處理。更需理論。

柳夢梅　夢中上場

湯顯祖寫柳夢梅上場，並末枝蔓什麼。寫到杜麗娘「身子困乏了，且自隱几而眠。」這時，柳

夢梅便在杜麗娘夢中持柳枝上，唸完了四句詩，便是道白…「小生順路兒跟著小姐回來，怎生不見？」

又(回頭看介)遂迷惘的喊…「啊！小姐！小姐！」這時，旦作驚起狀，於是二人相見介。步入夢中

矣！

小生一見到旦腳，就驚喜的說：「小生那一處不尋訪小姐來，卻在這裏！」（旦作斜視不語介）

小生又說：「恰好在花園內，折取垂柳半枝。姐姐，你既淹通詩書，可作詩以賞此柳枝乎？」（旦作驚喜，欲言又止介）背思：「這生素昧生平，何因到此？」生笑介，說：「小姐，咱愛殺你哩！」於是唱「山桃紅」曲子。

柳夢梅這樣上場，卻也合情合理，一個入夢，一個在夢中走來。說是「順路兒跟著杜小姐回來的。」這話是呼應杜麗娘遊園時，被這小生柳夢梅發現，尾隨著走來的。卻追不見了。因此，忍不住要喊：「小姐！小姐！」遂驚覺了入夢的杜小姐，起身來看是誰喊叫小姐？於是二人見面。

這樣見面，不是很自然嗎？

杜小姐見了這小生上場，認為是「素昧平生」不知「何因到此？」此處的這一筆，正交代了「關雎一詩中的「窈窕淑女，君子好逑」的詩情。柳夢梅已知她是「杜小姐」，已知她「淹通書史」，讀過書的。此一「淑女」，正是他「君子好逑」的對象。

清人則感於柳夢梅這樣上場，太單調了，遂加上「丑扮夢神持鏡上」。（在小鑼小鈸打擊樂聲中倒退出場）到九龍口轉過身來唸：「睡魔睡魔分福祿。一夢優悠，何曾睡熟？某乃睡魔神是也。奉花神之命，今有柳夢梅與杜麗娘有姻緣之分，著我勾取他二人入夢可也。」於是揚起手中雙鏡，走往上場門，引小生執柳枝上，再走向旦，引旦起身介。使二人相會後，便隱下。

夢神的戲，只是這麼一件任務。在我看來，不上這一夢神，只由小生持柳枝，作夢遊情狀上場，也照樣可以，上夢神而蛇足矣。

「山桃紅」與「鮑老催」曲中的花神

「山桃紅」兩支曲子，前曲寫這少男少女之幽會始，後面則寫二人幽會終。中間「鮑老催」一曲，乃花神所唱，以花神之口，歌詠這少男少女在「繞過芍藥欄前，湖山石邊」的「混陽蒸變」情景。也說明了他神的到來，只是爲了命令杜家園中的百花全開，來掩遮這一雙前生姻緣已訂的情真少男少女，在花間苟合而已。這些，在曲詞中業已赤裸裸的寫出。

「則爲你如花美眷，似水流年。」憂心妳這花樣美的人兒，會在流水樣的歲月中流失了美。這一句，應是臨川筆下注入這曲「山桃紅」的情意。「是答兒閒（此字應讀見、間隙之意）尋遍，在幽閨自憐。」所有的角落都找遍了，妳竟在這深閨似的地方自憫自憐。詞意呼應上一段「山坡羊」的曲詞。於是要求小姐隨他找個幽靜之處說悄悄話去。（旦作含笑不行，生作牽衣介）杜麗娘又含情脈脈的低問：「那邊去？」小生接唱：「轉過這芍藥欄前，緊靠著湖山石邊。」杜麗娘低問：「秀才，去怎的？」小生低聲作答，唱：「和妳把領口鬆，衣帶寬，袖梢兒搵著牙兒苫也，則待妳忍耐溫存一晌眠。」小生坦坦然然的低聲道出他的情求。（旦作羞不語，生強去摟抱，且以手推開介）於是二人分開，在相契相反的正反情致的身段中，合唱出同一心情：「是那處曾相見，相看儼然，早難道這好處相逢無一言？」前兩語點明了這二人是前生中的未了情之情侶，所以兩人越是難得相遇的大好地處相逢，怎能不一敘這「相看儼然」的心情，自然都認爲在這難得相遇的大好地處相逢，怎能不一敘這「相看儼然」的因由？試想，二人在這種情韻之中，「生強抱旦下」，且腳自然不會強拒之吧？

正由於二人都有此一「相看儼然」的因由？試想，二人在這種情韻之中，「生強抱旦下」，且腳自然不會強拒之吧？

相。

這一點，就是湯顯祖的昇華情筆。

生旦下場，（末扮花神束髮冠，紅衣插花上。）

臨川連這花神的扮相穿著，都寫了出來。然而，我所見「驚夢」的演出，大花神都不是這個扮

花神上唸：「催花御史惜花天，檢點春光又一年。蘸客傷心紅雨下，勾人懸夢彩雲邊。」白：「吾

乃南安府後花園花神是也。因杜知府小姐麗娘與柳夢梅秀才，後日有姻緣之分。杜小姐游春傷感，

致使柳秀才入夢。咱花神專掌惜玉憐香，竟來保護他。要他（們）雲雨十分歡幸也。」

花神上場的任務，湯顯祖也已赤裸裸的寫明。下唱「鮑老催」的曲牌，寫得更是赤裸得無遮無

隱。「混陽蒸變蟲蟻動風情搧。嬌凝翠綻魂兒顫。景（影）上緣，想內成，因中見（現）。淫邪展

污花臺殿。」白：「咱待拈片落花兒驚醒他。」逐拈花向下場門（鬼門）扔去。再接唱：「夢酣春透

怎留連，拈花閃碎紅如片。」白：「秀才纔到的半夢兒，夢畢之時，好送杜小姐歸香閣，吾神去也。」

清代的「驚夢」演出，除了加上了夢神引柳夢梅上，導引他與杜小姐相見。還特地在上花神時，

排出了「堆花」之舞的場面，除大花神之外，還上十二月花神，以示花園所有四季之花，都奉花神

之命盛大開放，來遮掩那一雙前生即有情未了的少男少女，在不受驚擾情況之下，完成和合的「混

陽蒸變」，進而創意了「堆花」之舞，上十二月花神，不惟豐饒了這齣戲的歌舞場面，卻也入情入理。

按十二月花神，雖傳說不一，但卻有男有女也有老有少。正月梅、二月杏、三月桃、四月牡丹、

（或薔薇）、五月榴、六月荷、七月秋葵、（或鳳仙等）八月桂、九月菊、十月芙蓉、十一月山茶、

十二月水仙。這些具有十二月月令的花朵，都在十二月花神的手中各自拿著。這一「堆花」之舞，

是獨立的一齣舞劇,在生旦二人相擁下場時上場,在合唱到「拈花閃碎紅如片」,眾花神跟從大花神向下場門扔丟花片後下場。大花神等十二月花神下,唸到「吾神去也」,生旦二人方由下場門上。旦腳則情意綿綿而羞人答答,覷覷覰覰,小生則滿臉歡情。再唱「山桃紅」曲,小生送旦還原處告別。杜麗娘仍舊恢復入睡情景,小生下,且突驚而起,一看四顧無人,低聲叫「秀才!秀才!」叫無人應,遂失望的說:「你去了也!」這時老旦上。……

歌舞達藝　詮釋曲情最重要

本文要談的問題,至此應行結束。那麼,從杜麗娘唱「遶地遊」到大花神唱「鮑老催」這一段所謂的「遊園、驚夢」,時間只是由晨至午(近午,尚未至午)空間只是杜小姐住房樓下與那小小庭院,再到花園,計來,展示舞臺上的空間,也不過三個不同的小空間。「堆花」那一齣虛幻於空間之實的歌舞,它那虛幻之實的空間,也是花園。那十二月的花兒之舞,歡暢的劇場,意義的表達,也只是那花園中的四季花全部盛放。注入劇情的意義,就是那大花神說的「保護他們雲雨十分歡幸」,他「專掌惜玉憐香」啊!舍乎此,這些花神對於〈牡丹亭〉一劇,還能介入其他什麼意義!

我們中國戲劇以歌舞為表達劇藝的兩大主軸,無論歌、舞,凡所需要展於舞臺上的劇藝情致,悉心詮釋劇情為主要目的。而劇情全由曲詞為主導,即前代劇家李笠翁先生筆下的「解明曲意」。否則,勢必須離原劇劇情。

然而,既是改編另創,還能以原劇昌之乎?當然,改編而重創者,自應別論。

唉！臨川之辭章太艷美了，後人不敢更動。實則，湯氏不諳舞臺藝事。未能如猶龍（註）所期之案頭、場上雙美也。

註：馮夢龍字猶龍，明末之才人。

一九九五年二月一、二兩日《中央日報》長河版

從「皂羅袍」說文章義理

國家劇院主辦的一齣崑劇《牡丹亭》，禮聘在美之上海崑劇院前任團長華文漪女士主演。還有一位春香、一位導演，也是上海崑劇院的人。在演出前一個月，曾舉行座談，面向參與座談的人士解答問題。其間有人問到〈驚夢〉中的「煙波畫船」一語，在唱念作表時，身段如何詮釋？當時引發了師門的異趣。另一天，華文漪答稱她老師這樣教的，她就這樣演。因而學生來問我，我遂抽出書來，翻到「煙波畫船」的全曲〈皂羅袍〉，一句句講給他們聽。我是基乎文學的義理，來詮釋這段曲詞的文義的。曲家李笠翁有言：歌者必須心中有曲，然後方能口中有曲、身上有曲。否則，終身只是一個演員，難以藝術家稱之。

兒時受學，每遇文句難解時，如東坡〈赤壁賦〉的「水月」之論，王弇州的「完璧歸趙」說。吾師一開口是「訓有未安，義理求之」這八字口訣。魯實先老師在世時，「義理」二字，也經常在他口上掛著。所謂「義理」，雖可望文生義而一語決之：「義理就是涵泳在文章辭句中的事理、情理，以及修辭上的文理。」然而，讀者如未能洞徹文之作者的作文立意主旨，勢必往往會詮釋到「意」外去。不通義理的人，便只會一味的在一字一辭上兜圈子。若遇此情事，則未可「與權」了。仲尼云：「舉一隅不以三隅反，吾不復也。」用不著抬損。

那麼，說到湯義仍的《牡丹亭》之〈驚夢〉中的這一曲〈皂羅袍〉，全曲文不過九句唱，兩句白。

加上曲中的襯字，只有八十二字。可是這段曲子中的義理層次，則有如小杜〈阿房宮〉的「盤盤」、「囷囷」而「蜂房水渦」。若不從義理入而求之，準會感於「高低冥迷」而不知「煙波畫船」之何以在這座庭園裡？於是，燕京城「頤和園」的畫廊，便因而映像在讀者的腦中了。（我的學生就是這樣想像的呢！）

說起來，這一段曲文的辭章組合，層次分明。

原來姹紫嫣紅開遍，似這般都付與斷井頹垣。

這時，杜麗娘與春香主婢二人，業已步入庭園之內，見到了園中的花朵盛開，紅鮮紫艷，滿園都是。然而，這庭園許久無人游賞，只有一個小花童在照應，那裡管理得了。反正主人也不愛這庭園，花童也就落得不管。三年來，這庭園中的路，也被草封了，地上全是青苔。不但畫廊上的金粉采漆剝落了，房舍也破敝了，牆也倒了。園中的這些姹紫嫣紅，也祇有開放起來給殘敗坍圮的井院斷牆來欣賞。

上一句形容這庭園的百花盛開情景，下一句便是義理指示詞。指出這座庭園的設置，自是為了賞心游樂，卻何以如此的破敗？這庭園無主了嗎？但事實告訴讀者，這庭園是南安太守的，今日南安太守姓杜名寶，到任已經三年了。由於膝下有一女孩，正在長成中，為了禮教，連自己也不到這庭園游賞。因而這「姹紫嫣紅」只有交給「斷井頹垣」欣賞了。

良辰美景奈何天！賞心樂事誰家院

這兩句，本是從前人辭章中套用而來。先是晉人謝靈運詩序中有此句「天下良辰、美景，賞心、樂事，四者難并。」再由唐人王子安在〈滕王閣序〉中，卻賦以無限傷歎！意為：像這春陽和煦的三月天，姹紫嫣紅開遍了的庭園，真格是天賜的良辰美景。這良辰美景，本是天賜予人們用來賞心於樂事的，然而杜家這庭園卻荒蕪在這裡，任它破落下去。天也奈何不得！那麼，這一不把此良辰美景作賞心樂事的人家，是誰家呢？

義理中的事理，已明明白白的指點出了。（是杜太守家）

這一句，是修飾上一句的。可以說，這兩句（四個片語）是一個完整的子句。已符合韻文的上開下合體式。

怎般景致，我老爺和奶奶再不提起。

歌完了這一曲的上片曲辭，春香又補上了這一句插白。他們家有這麼美麗的花園，在他們老爺奶奶口中，卻從來不曾說起過。這話當然是誇大詞。按理，太守家的庭園，似不會距離宅第太遠。前面寫她們閨房出來，並未穿街走巷，當可想知這庭園在宅第後或旁側。亦非她主婢們素來不知家有庭園，不然，不會寫「可曾叫人掃除花徑？」應是她們主婢二人不是不知那庭園是屬於他家的？

下面乃主婢二人合唱。表達的是主婢二人的共同心情。

朝飛暮捲，雲霞翠軒；雨絲風片，煙波畫船。

錦屏人忒看的這韶光賤。

主婢二人到了花園，看到了庭園的破敗，看到了滿園的姹紫嫣紅，以及蝶舞鶯飛，鳥語誼耳，花香撲鼻，方始體會到何謂「良辰」？何謂「美景」？不由得使她們想到了這幾年（由十三四歲到十五六歲）來，她們度過的是怎樣的生活呢？於是主婢二人共同傾吐（合唱）出來。

在晴日，早晨起來，第一件事就是放下窗外的竹簾，所謂「朝飛」，就是形容掛在窗外的竹簾，在風中飛舞飄搖。到了太陽落後，黃昏到來，纔把竹簾捲起，所謂「暮捲」。這種在窗外掛下竹簾的情景，縱然是陽光普照的晴天，她們主婢在閨房中，也如同陰天一樣，太陽有滿天雲霞遮著（雲霞之謂），當然，閨房中總是翠蔭陰地（翠軒之謂）。當然，房內燃點了燈光，窗戶又要拉上帘幕遮著。要是陰天風雨中呢，就得關上窗牖，雨點在窗櫺上，絲絲條條淌流下，（雨絲之謂），風把樹葉片片吹飛過來，雨下落、風橫吹，斯亦雨絲（風片之謂）。在這種風雨天候中，窗外的景物，看去只是霧茫茫一片。恰像乘坐畫船在煙雨茫茫的波濤上游賞，所能見到的四面八方，全是煙霧茫茫而已。（煙波畫船之謂也）。

意思是，無論晴天雨日，她們幽居在閨房中的女子，那裡能見到四季的良辰美景？上天（大自然）雖然給了人們四季不同的良辰美景，她們這些「錦屏人」（似錦屏禁閉在深閨中的女孩兒），怎

會想著韶光可貴！

春光再好，秋月再圓，也沒有她們去賞心而樂事的分兒。不是她們不重視春花秋月，那是因為她們是閨房中的未嫁女，家庭的禮教需要嚴格的來約束她們，認為未嫁少女應居深居幽閨。尤其當她們的年齡在逐漸成熟到少女這一過程，更應嚴加約束，春日的花花草草，最易攪動少女春情，所以連自家的庭園都不准去游賞。怕的是春花秋月會引惹她們萌生春情，搖蕩心志。不得不嚴行管制。

「恣看的這韶光賤。」是反語。因為她們是被禁閉在「錦屏」後的女兒，一向不敢去想閨房之外的世界，任憑春花秋月多麼美好，也祇有無奈的任憑大好韶光流逝。

不是她們「錦屏人」看得韶光賤，而是無奈的不應想。

可是，任憑杜太守的禮教是多麼的嚴格，卻只能關住女孩兒的軀殼，那能關得住女孩兒家的春心，不在大自然的本性原野間奔放孳長？所以，杜麗娘竟在夢中與她那理想中的少年秀才，不期而幽會，一拍而苟合。連花神都下令使百花盛開，來遮掩這一雙少男少女「雲雨」得十分歡幸。

清遠道人的這一筆，應該是大自然的象徵吧！

辭章所展現的義理之根，在作家筆下的立意上。試看這曲〈皂羅袍〉的曲詞，所要傳達的情意，可以說是一個義理層次，從「都付與斷井頹垣」到「奈何天」、「誰家院」？以及春香的插白，再到「錦屏人恣看的韶光賤！」真格是一句一歎！演員若不能「解明詞意」（笠翁語），口中雖有曲而心中無曲，身上自也詮釋不出曲情來。

上述乃我個人的義理詮釋，讀者不妨在觀賞《牡丹亭》時（有影帶），看看她們是怎麼詮釋〈皂羅袍〉的？何必把老師搬出來呢。戲嘛！「歌」要聽其曲詞的聲情；「作」要看其曲詞的表情。那演

員的聲名與師門，悉餘事耳。

（本文也是在《中央日報》長河版同年刊出的。）

華文漪演出的《牡丹亭》

──兼論曲情與舞臺時空

今在國家劇院演出的「牡丹亭」，原來就是上海崑劇院的改編本由華文漪主演的。意圖由原劇五十五齣的情節，簡選要目，略加剪接，冀成其全。可以一晚演畢，自然得芟蕪存菁，穿插有致。此本計閨塾訓女、游園驚夢、尋夢情殤、魂游遇判、訪園拾畫、叫畫幽遇、回生夢圓等七場。其中情節則包容了原劇作中的閨塾、勸農、肅苑、驚夢、尋夢、寫真、道覡、診祟、魂游、冥判、拾畫、叫畫、幽媾、回生等，有的擷得少，有的擷得多。有的以後移前，有的加以錯綜或合併。如寫真置於尋夢之前，冥判則又放於尋夢之後。可以說這個本子已屬於生旦併重的戲。

從此一改本的故事情節架構來說，把原著的少女情懷，在矯枉過正的禮教壓抑之下，所展示的夢中情境，都在再加上一個少男來作對應的情節裡，被減弱了。這一點雖是改本的創意，終有舛臨川原劇的旨趣。這樣，卻又何止淡化了原劇對理教的責備色澤。

不過，早由閨塾與肅苑合而為一的「學堂」（春香鬧學），刪去了老本子的俗趣，極好。雖然減少了春香的戲分，卻雅致多了。在我看來，改得最好的應是這一部分。把寫真移到尋夢前，在情節貫串上，卻也情理不紊。把驚夢的大花神改以女扮，未嘗不可。花神下令要滿園花兒盛開，以掩遮那

少男少女的夢中媾而「渾陽蒸變」，清人則以十二月花神依傳說扮演之。且有「堆花」一場舞蹈的設計。上花神作堆花之舞，應在生旦唱完「山桃紅」一曲之後，二人合唱「是那處曾相見？相見儼然，早難道好處相逢無一言」的合舞身段，相摟下場之後，萬不可在生旦合唱時，花兒就堆上來了。

這樣，豈不破壞了生旦二人的身段與眉眼間的情意。這一點，似不是劇本上的問題。

湊巧看了華文漪這次演出之後，又在湯顯祖與崑曲藝術研討會上，聽了王安祈的論文「從折子戲到全本」一文的發表，說到此一改本在第一次演出時，就有人指出那些花的處理不當。這次演出，所見誠然如此。那一大群花隊，怎會一次又一次的那麼多次穿插在曲情中？李笠翁早就感慨於演出者不解曲情之蔽，說：「有終日唱此曲，終年唱此曲，甚至一生唱此曲而不知此曲所作何事？所指何人？口唱而心不唱，口中有曲而面上無曲、身上無曲？此所謂『無情』之曲，與蒙童背書，同一勉強而非自然也。」然而，今之藝人，已出身學府，無不知書識字，焉有不解曲詞之理？

不過，湯氏的曲詞，較比深奧，雖中文教授，亦往往詮釋詿誤。譬如驚夢之「遶地游」一曲：「夢回鶯囀，亂煞年光遍，人立小庭深院。」春香上接唱：「炷盡沈煙，拋殘繡線。恁今春關情似去年。」依曲中情意看。所寫乃杜麗娘晨起，尚未流洗，便以布裹散髮，雙手合起身披斗篷，漫步走出房來。耳聆鶯聲婉轉，眼見韶光飛金。這年光在蝶舞鶯歌的紛擾中，豈不是又到了春之難留的時期了！

這時的杜麗娘已佇立在「小庭深院。」春香發現小姐起床後，尚未梳洗就到庭院去了，遂尾後追來，關照小姐去梳粧。

這時的春香，想到她天天陪著小姐過的那種機械式的枯寂生活，「炷盡沈煙拋殘繡線」，天天晚上的女紅，總要工作到燈心（炷）燒盡，更香煙寂（沈，沒也。煙，更香的煙雲），方准放下手中的

活計。目的是要女孩兒家在勞累中便於入眠，登床後倒頭便睡，就不會受到春情干擾而胡思亂想。所謂「恁今春關情似去年」。意爲連春香都感受到今年的春季生活，簡直就跟去年一樣，呼應「炷盡沈煙拋棄繡線」，還要加上一個「恁」字，惱人的情況，比去年更甚呢？

這時的春香纔十三四歲，已陪小姐最少度過這樣的兩個春天了。杜麗娘已十七歲。正是春情日孳的年齡，所以加了一個「恁」字。當春香歌唱這一句曲詞的時際，臉上還能掛著笑容嗎？在手式上，還能機械的一指再指左手上端的托盤嗎？非曲情也。

再說，這一場戲的空間是先庭院而後閨房。若無景物，變換極易。一有景物則內外難分矣。

通常演法，杜麗娘唱完總是坐下。春香接唱完，參見小姐，杜麗娘接唱「烏夜啼」：「曉來望斷梅關，宿粧殘。」春香接：「小姐，你側看宜春髻子恰憑欄。」如按臨川所寫曲詞，此時的小姐仍在小庭站著，在耳聆鶯歌日見春陽的心情之下，想到鄰近於南安的梅嶺，卻徒有思望之心，難得一賞之實，故有「望斷梅關」之歎。侍女卻能體會小姐的心情，遂要小姐快去梳粧，梳好了「宜春」式的髮髻，也好走進花園，斜依花欄干憑眺春色啊！於是，小姐再感歎的自言自語：「剪不斷，理還亂，悶無端。」侍女再接「已吩咐催花鶯燕惜春看。」（按說，這幾句曲詞，原劇明明寫的「烏夜啼」曲牌，今竟改爲唸白，吾殊不解。依曲情，應唱。唱時，二人尚有身段。只有唱，方能展演「已吩咐催花鶯燕惜春看」的空靈詩情。一唸，像這樣空靈的詩情文辭，便不能出自侍女春香之口了。唱完了這一「烏夜啼」曲子，再止舞唸白：「春香，可曾吩咐花郎掃除花徑麼？」侍女答：「小姐，已吩咐過了。」小姐再吩咐侍女：「取鏡臺衣服來。」侍女應聲下。

如照事理說，這時的小姐，應是離開庭院回房，但卻不是回轉閨房，只速速回到樓下的起坐間，

她心情急於要去花園游賞，不是出門作賓客，不必那麼鄭重打扮，所以她吩咐春香把鏡臺與衣服取下來，就在樓下梳洗。我們看劇作者在此寫出的兩句詩：「雲髻罷梳還對鏡，羅衣欲換更添香。」斯乃轉場之交代也。在此處，小姐在唸完這兩句詩後，應有離開庭院回房的身段。入房坐定安，侍女春香拿鏡臺、衣服上，說：「小姐，鏡臺衣服在此。」於是，場上起牌子，春香為小姐梳粧。梳粧完畢，再起唱曲子「步步嬌」。

從曲詞上看，確是如此，從情理上說，也應如此。

可是，今之演者，在（連梅蘭芳都算上）從杜麗娘上場，唱「遶地游」曲牌「夢回鶯轉」到「步步嬌」：「裊晴絲吹來閒庭院」，幾無房內房外的空間界分，幾無從去瞭解杜麗娘從何處來，唱完「人立小庭深院」，居然坐下。試問，這時的杜麗娘坐在何處？等春香到來，她吩咐春香「取鏡臺衣服來」。

試問，杜小姐沒有梳粧的地方嗎？何以要春香把鏡臺衣服取到她這裡來？何以春香下後，小姐要唸兩句對襯句子？想不通怎的會從梅蘭芳演到今天，湯顯祖這一處筆下的空間，竟無人予以界分？

難道，是我的認知有誤，詮釋錯了嗎？

然而，從「步步嬌」的曲詞所展示的曲情來想，應是在杜麗娘匆匆梳洗之後，又匆匆走出房來，一時所見一時所思的一段心情。曲詞不是寫明了嗎：「裊晴絲，吹來閒庭院。搖颺春如線。」這曲詞，能坐在坐位上唱嗎？最使我不解的是，凡我所見及的演者，都是一邊梳粧一邊唱。因而下面的曲情，都只能在匆匆旋律中點到而過。頗為憾然！

如依曲情來說，這是杜麗娘在梳粧之後，（梳粧應單起牌子，來演示這次梳洗的匆忙心情，不應在「步步嬌」的旋律中邊梳邊唱，原劇的曲情，焉能如是表演？）走出房來，一到庭院，就在陽光

中見到那裊裊於庭院中的銀色閃閃的晴日之絲（這種絲人人能以目見），在春光中搖漾如線。這時，她突然想到了她走出這小院，是到花園中去呢。這樣打扮成嗎？於是，停了牛晌，用手整理一下髮上的裝飾。這時，春香手上拿著的鏡子，便趁勢舉了起來，適應小姐的需要。杜麗娘竟突然從鏡中看到了她的半個臉。方始發現髮鬢梳偏了。斯即曲詞的「停半晌，整花鈿。沒揣菱花偷人半面。迤逗的彩雲偏。」（迤逗二字，梅氏曾有「迤」字應讀移或讀拖的解說。實則，「迤」字乃「挑」字的假借，意乃挑逗也。應讀挑。）「迤逗的彩雲偏」，意為髮鬢之所以梳歪了，都是受了春情的挑逗，害得她仍沒有好整以暇的打扮。所以下句纔有「步香閨怎把全身現？」既已走出深閨，這樣歪偏的髮鬢，怎的可以走出門去呢？她想回身轉去了，春香遂上前，用鏡子照照小姐的臉，照照小姐的衣裝，遂說：「今日小姐穿插的好。」這樣，主婢二人，方始再移步向前。換曲牌唱「醉扶歸」：「你道翠生生出落的裙衫兒茜，豔晶晶花簪八寶塡。可知我常一生愛好是天然。」⋯⋯

崑曲與我們戲劇不同之處，在於劇藝要求的典麗，所謂「典」，唱唸作表的詮釋，必須細針細線的繡出曲詞的曲情。不惟唱唸，要求聲情與曲情符契，作表也要求表情與曲情一體。不可馬虎過去的。

關於曲詞的演出詮釋，必須一字字一辭辭，與演員的唱唸作表，絲絲印證說之。說來，斯乃演員之事，觀者的意見，只不過見之偏而未能概其全，識之小而未能說其大。所說者，個人一得之偏而已。然魂游一場之未能出俗也，恐非我個人之偏。

從整體來說，這個劇本是新編，既不能以原劇精神比之論，也不能以傳統演出之體式併之論。像「尋夢」這齣戲，前歲在香港文化中心觀賞江蘇崑劇院之張繼青演出，她那由上場門之前的臺角，

側身在牌子中的下場，臉上表現出的失神、迷惘、無奈、情愁萬端的情致，幾有兩分分多鐘的時間，在水袖的變化調節中慢下，大幕隨著她下場的步式，一分分一寸寸的閉、閉、閉，劇場中的全體二千餘觀眾，鴉雀也不願出聲，一直到那尋夢失神的杜麗娘，身影消失在下場門內。大幕也閉上了，觀眾方始揚起炸堂的彩聲。至今思來，猶恍如坐在劇場。噫！終生難忘也。

今之新編劇本，援西人之閉幕啓幕。我國戲劇的上下場之藝術特色，憂之將從茲失去。每見及此，難忍心傷！

抱歉！寫了數千字。竟然沒有細細致致地去論評華文漪的演出表現，說來，我終究是一位習文學的，所以，說來說去，還在文學上兜圈子。

（本文似乎未曾刊出）

「驚夢」何嘗支離破碎？

詹媛

在中央日報二月一、二日的「長河」版上，刊載有魏子雲先生的大作：「支離破碎話『驚夢』」。

個人忝爲崑界曲友多年，看過「牡丹亭……驚夢」的次數不知凡幾，尤其身受「笛王」徐炎之老師暨師母張善薌女士的嚴格教導，對於此劇藉著「進門」、「出門」、「開門」及行走遊園時的對稱身段，來虛擬或交代場景、空間、界域之轉換變化等舞臺表演規律，印象特別深刻；證諸梅蘭芳、徐露、華文漪等名家的先後實踐，亦蔚爲劇藝經典，頗受廣大觀眾青睞，向無皆議；即使「外行看門道」者，亦一目瞭然，津津樂道，何來「支離破碎」之譏？因而細讀魏文之後，反覆探究推敲，很想表示一些不同的看法。

撇開魏文對「驚夢」情節及曲詞的正面介紹、詮釋不談，單就其所提之疑點，分別商榷如下。

第一，很可能是「差之毫釐，謬以千里」的認知，在於杜麗娘所唱「人立小庭深院」一句。魏先生認爲，「杜麗娘晨起尙未梳妝，用布裹起散亂頭髮，衣未換便披起外氅，匆匆走出房來，走到院中……」，但演出者唱完「人立小庭深院」、「竟歸外坐」（按…即「小坐」，指椅子放在桌子前面）、「因

而紊亂了這一曲情的空間」，遂引發「梳妝是在房內？房外？」的質疑。

首先，就常理及劇中人身分來看，杜麗娘是個深受禮教束縛，家規嚴謹，潔身自愛的大家閨秀，她可能如此大剌剌的，匆匆出來，然後如魏先生所云「出門，且昂首一看，興奮的唸：好天氣也！」嗎？那豈不成了舉止輕浮的傻大姐？況且，除非劇情需要（如後來與柳夢梅每夢中幽會一段），否則且它角色行當的，怎麼可能如上述那樣倉促放蕩呢？

更重要的是，文學中的詞藻，尤其劇曲中的典麗韻文，絕不能望文生義，膠柱鼓瑟：「人立小庭深院」，一定要直譯成「在小院中駐足」嗎？就不能走到繡房，向窗外庭院望去，自然觸及春天的景色嗎？杜麗娘想到了自己的千金小姐身分及父母嚴禁她踏出房門、遊賞花園的告誡，遂覺自己只能被禁錮在深閨大院中，對於燦爛春光可望而不可即，當然會有後來「剪不斷、理還亂、悶無端」的愁緒了。況且，緊接著的春香上場：「炷盡沈煙，拋殘繡線」的唱詞，表示需要再燃一支香，並把昨夜刺繡的殘餘剩線給清除丟棄，這也清楚表明了春香每天早晨的例行工作，換言之，此時她所要去的地方，正是小姐的閨房；一般舞臺演出時，春香於此都有低頭抬腳進門的動作，難道交代還不確嗎？

那麼，我們試著把界域、空間畫分清楚：杜麗娘被鶯聲燕語吵醒，仍略帶睡意的從臥室走出（演出時照例有揉眼、雙手摩姿的舒緩身段），來到繡房（臥室光線較暗，適合就寢，睡眠，而繡房則需靠近庭院，光線充足，否則如何刺繡、做女紅？）隨後春香如前所述，來到繡房，準備向小姐請安，進而整理繡房，並為小姐梳妝，先往舞臺的上場門「代表臥室」去取鏡臺及衣服，唸…「雲髻罷梳還

對鏡，羅衣欲換更添香」，此時小姐仍在小坐，叫春香先把鏡臺衣服放下，然後看著窗外的明媚春光，不由讚嘆：「好天氣也！」叫板、開唱「步步嬌」曲牌：「裊晴絲吹來閒庭院……」唱時眼神要像真的見到那些懸飄搖曳在空中、反射著晴光的蟲絲一般，有點忻悅、忘我的表情；直到春香在旁夾白催促著說：「請小姐梳妝」，杜麗娘這才站起來，邊唱邊走到舞臺左側「伴奏的文武場前方」鏡臺前面坐下，坐下時正好唱到「搖漾春如線」，杜麗娘的眼光仍留戀、神往於窗外的景色，偶而回過頭來照照鏡子，就呼應了「沒揣菱花，偷人半面」，迤逗的彩雲偏」這樣描寫嬌羞情態的唱詞。如此的表演流程，堪稱「事有事理，情有情理，藝有藝理」，詮釋湯顯祖曲情的意蘊，還不算恰如其分嗎？

只因魏先生一開始即誤解了杜麗娘出場時的位置是在「庭院」，當然會覺得梳妝的身段變得格格不入，因而斥之以「房內房外的界域，無法使觀眾認知」云云，恐怕是冤枉演出者了。當然，如果觀眾對於中國古典戲曲「虛擬」、「寫意」等程式化表演一無所知，連演員的進門、出門動作都看不懂，那才真的有可能產生這種空間錯亂的感覺。

魏先生文中又說，從「醉扶歸」曲牌起，步入花園界線，「應在身段中，來界定空間的轉折變換」；就筆者所見，一般演員於此均有極細膩的表達；通常是杜麗娘唱到「可知我一生兒愛好是天然」這一句時，春香把繡房門打開，扶小姐出來；緊接著「恰三春好處無人見，不提防沈魚落雁鳥驚喧，則怕的羞花閉月花愁顫」這段曲文，由杜麗娘、春香一起合唱，強化聲情、旋律之美；二人在舞臺上，以對稱的、分合有致的多角度舞蹈片段，來代替傳統的「跑圓場」（代表行走），傳達出步步往花園途中」的行動意義。這段唱完，即到花園門口，由春香先做開門身段，再唸：「來此已是花園門首，請小姐進去。」二人即順序進門。整個舞臺不需耗資搭建任何佈景，演員、觀眾卻都心中有譜：

此刻的空間、地點是在花園。而每一個人，也可憑各自的想像力和設計概念，去營造自己心目中不受道具限制的璀璨天地及煙花春景。

第二、魏先生認為，「烏夜啼曲牌（即「曉來望斷梅關，宿妝殘……」一段文字）應該是用唱的，為何今之演者，全改成了唸？」其實，在湯顯祖原著中，它本就是用唸的，為口白的一部分（在版本上印成小字，同其它賓白、對話相連，明顯有別於大字印刷的聯綴套曲），這在文人掛帥、炫才弄藻、充滿駢儷色彩和濃艷文辭的明清傳奇劇作中，屢見不鮮。它可具備「定場詩」的功用，藉以揭示劇中人物的心理變化；或便於在語氣上表現抑揚頓挫的節奏感，以強烈渲染關目情節的進展及其嚴重性，使敘述更加有力，帶動緊張或懸疑的氣氛。總之，古典戲曲的「唸」功，其內容絕不限於口語散文；凝鍊蘊藉的韻文句法，也是可以機動調配，增強角色的劇藝表現的。

第三，關於柳夢梅夢中上場的出場規律論之，亦萬萬不可。因柳夢梅在此刻，是演出時劇中第一次亮相，若不經由睡魔神預先交代清楚，誰知道他是誰？又如何認同他？一個人冒冒失失出場，未做自我介紹，即與杜麗娘調情歡會，觀眾看了，很難不覺得突兀、迷惑，興味大減，也很難進入那所謂的夢中情境。還是原來的安排無懈可擊，情韻、氣氛皆迷離浪漫，似真似幻——睡魔神在小鑼小鈸打擊樂、及醞釀夢境氣圍的「萬年歡」曲牌伴奏中，倒退出場，在口白唸詠中表明了自己的任務，並向觀眾介紹

第三，關於柳夢梅夢中上場，與杜麗娘夢中歡會一段，魏先生認為自清代以來，劇場沿用成習的「丑扮夢神持鏡上」，引小生（扮柳夢梅）執柳枝上，引二人相會，這樣的安排是「蛇足」。首先，單就重要角色的出場氣勢來看，若照魏先生所建議，「不上這一夢神，只由小生持柳枝，作夢遊情狀上場」，請問：這樣演法能看嗎？只怕演員、觀眾都要「笑場」了。先不說「夢遊情狀」如何倉皇詭異，即就角色出場規律而言，

了即將出場的柳夢梅、及預告他跟杜麗娘的「姻緣之分」，然後再隆重的引小生出場——如此，不但觀眾對夢境的成因、背景、發生及後續變化，體會清晰，並存有期待心理；而第一男主角柳夢梅的出場，也預先鋪展了足夠的氣勢和震撼力量，為他在劇中的定位、形象，及被賦予的演出情調，提供了充分的發揮空間。

曲牌與情曲
兼致詹媛小姐

二月一日本刊之拙作「支離破碎話驚夢」一文，立論在該劇演出時之時空處理。感於「遶地游」這一曲段的「烏夜啼」一曲，歌時須伴之以舞，則空間之變換，遂有了時間。今之演者，改歌為乾唸，而且是坐著不動在唸。則不知其所坐空間為何處。因而也影響了以下梳妝的空間以及歌「步步嬌」之「裊晴絲」時空。我查過「烏夜啼」曲牌之曲譜尚存古琴譜中。何以不歌而唸？

「烏夜啼」既是曲牌名，劇作者且寫入曲中；曲譜尚存。今之演者，不歌而唸，怎能不是問題？乃提出個人教學心得，說該曲之不歌而唸，影響了「驚夢」（遊園）由「遶地游」到「步步嬌」的舞臺時空運轉。

非常有幸，於三月廿五日讀到詹媛先生的回響，說：「驚夢何嘗支離破碎？」我當日即出國，行前匆匆寫了張短簡，寄報方轉達感激之情，並徵求同意，擬列竝拙文編入文集。直到上了飛機方行展讀。方知是徐炎之先生門生，而且受過徐氏夫婦「嚴格教導」。然而，對於詹先生文中所述，卻忍不住搖頭再三。蓋詹先生的戲劇常識，不惟對舞臺之時空，一無所知，就是對於「曲牌」之用，「襯字」之別，也乏此常識。原不擬再說什麼？我曾讀過莊子的冬夏之喻。可是旅遊三周後返家，卻未

見詹先生回音！

此一問題，居然有一位讀中國文學，也習曲廿又餘載的友人，卻也未能洞明乎此，乃慨然再所費辭。

第一，凡是劇作上（無論雜劇或傳奇）寫上了曲牌的文辭，怎能不是歌？不要說「戲曲」，蓋凡所韻文，（連賦都算上）悉為入歌而作。斯乃中國文學上的基本常識。所以我懷疑湯氏《牡丹亭》（驚夢）中的「烏夜啼」，何以不歌而唸？誰是改歌而唸的始作俑者。但可以肯定在《綴白裘》時代，「烏夜啼」一曲，還是唱的。

第二，詹先生說「烏夜啼」在湯氏原著中，它本就是口白的部分。理由是∴（在版本中印成小字，同其他賓白相連，明顯的別於大字印刷的聯綴套曲）。詹先生居然談起「版本」來了。請問詹先生，在許多明清傳奇刻本中（包括雜劇），有不少「聯綴套曲」的「大字」之上，也刻有不少「小字」。也是唸的嗎？在我的看法則是∴「用小字刻『烏夜啼』曲辭，乃用以區別此曲之從中介入，乃曲調之別（換旋律），蓋『烏夜啼』之曲辭，曲情有異也。」歌者若不知「曲情」，則正是李漁所云之「口中有曲，心中無曲」之輩。無足論矣！

湯臨川以辭章著，既不諳嫻舞臺，卻也短於韻律。傳今之本，率多後人改竄。清康熙間人鈕少雅（吳人）寫有「格正」上下兩卷。對於「遶地游」一曲，曾加「格正」。他認為該曲中之「人立小庭深院。炷盡沈煙」兩句，應歌「商調高陽臺」，下兩句「拋殘繡線，恁今春關情似去年」。則再改歌「遶地游」接上。理由是這兩句「不屬」，意為不能與曲辭之曲情「相屬」（相對）。何以？小姐歌「人立小庭深院」，心情有變也。應改曲調（換旋律）。春香這時上，也接唱一句（商調高陽臺）「炷

盡沈煙」。以下兩句，則二人再合唱「遶地游」。鈕先生何以如此改？無他，基於曲情而已。

我把話說到這裡，應該已經夠了。卻不知詹先生能理會否？

（此本稱「遶地游」，也是商調。「炷盡沈煙」的「炷」，刻作「注」，似誤。這也是版本上的問題。）

附言：

正由於詹媛這篇短文，遂從此相識。詹女士是臺北崑曲同期中的佼佼者。時常在臺上演出。扮相以及唱念作表，都是一流的崑劇票友。已是母親行。有子讀大學了。關於傳統戲劇舞臺上的時空變換，是一門具有學理的藝術規範。本書中的所有篇章，胥從此一問題說起。感於今之傳統戲曲演出於舞臺時空變換規則，悉被西洋之閉幕啟幕擯棄之矣！

《牡丹亭》的情處理

湯顯祖的《牡丹亭還魂記》，四百年來，膾炙人口，至今未衰。因為湯氏撰寫此劇，著眼點落在青年男女之間的一個「情」字上。情，人之性也。性，人之常也。性若失乎常，則勢必亂乎情，情若失乎禮，則勢難駕乎性。《牡丹亭》的故事乃少女懷春，以夢成之。兼且使有情人終成眷屬。還編織了一組死後又能復生的怪誕故事，真格是傳奇復加傳奇矣！

按湯氏的《牡丹亭》故事，衍自前人的小說，嘉靖年間的《寶文堂書目》（晁瑮編），即記有《杜麗娘》一則。萬曆年間的《燕居筆記》，目錄有〈杜麗娘慕色還魂〉的故事全文。其中情節的人物、姓名，幾與湯氏劇曲之《牡丹亭》相同。頗令人推想《燕居筆記》是抄自湯氏劇曲。可是湯顯祖寫的《牡丹亭》題辭，卻已說明他的《牡丹亭》是從《搜神後記》及《異苑》等書借來的。「晉武都守李仲文」與「廣州太守馮孝將兒女事」。說：「予稍為更而演之。」又說：「至于杜守拷柳生，亦如漢睢陽王收拷談生也。」可見《牡丹亭》中的杜太守，也都衍自往說。

「往說」只是劇作家所據之題材，但當作者出乎劇意而另行以文辭傳衍成另一部創作，便應當別而論之。湯氏說他的《牡丹亭》雖是附會前人的故事而成，但：「其播詞也。鏗鏘足以應節，詭麗足以應情，幻特足以應態。」遂說：「自可變詞人抑揚俯仰之常局。」又說：「而冥符創源於命派之

可與死，死而不可復生者，皆非情之至也。」所以湯氏之筆墨，緊緊扣住原故事的「死後三年，葬而不腐，且能開棺驗之，未死而復生。」強調情之至者，死而不腐，三年後還可以復生。處乎情字的至意，雖出乎人生之自然常情，然而，人死焉能不腐耶？演成「情之至者，可以死後三年，葬而不腐」，竟以此強調「情」字的強韌可以變動自然生態。這些，都是數百年前的人之理想。說來，此一意念不還存在於今之科技昌明社會中嗎？

湯顯祖把一位年方十七歲的少女，初次遊賞花園中的花花草草，觸發起的春情，便產生了夢中的男女一見而無言，遂恁憑那少年郎抱到花朵間，完成了「混陽蒸變，看他似蟲兒般蠢動把風情搧，一般兒嬌凝翠綻魂兒顫。……呀！淫污了花臺殿。」湯氏說：「夢中之情，何必非真？」誠然，少男少女們的春情，總是在暗中自慰，或在夢中宣洩，委實可以說「天下豈少夢中之人邪！」所以湯顯祖的立論是：「必因薦枕而成親，待掛冠而為密者，皆形骸之論也。」基此可知湯氏之處乎《牡丹亭》之少男少女之情，是一反《西廂記》的。所以他一直寫夢中之情。醒後，寫「驚夢」、「尋夢」而「寫真」留形。死後的「拾畫」與（叫畫），居然以游魂與情男相媾合。這種處理少女之情的手段，則誠又遠於「形骸之論」。遂有後來的《療妒羹》接踵於《牡丹亭》之後，大寫其情之與死。

按吳炳的《療妒羹》傳奇，共三十二齣，故事來自沉阮盦舍人之《選巷叢談》中的馮小青一則。「小青名玄玄，廣陵馮氏女，錢塘馮具區子雲將妾。載籍罕言其姓，為同主人諱也。」《西湖志餘》之姓喬，猶言喬裝，偽也。小青能詩善畫，大婦不容，屏之姑山。某夫人者，錢塘進士楊廷槐妻也，與馮有親。夫人頗知筆墨，故相戀愛，欲為作脫身計，小青不可。夫人從官北去，小青貽書與訣。

鬱鬱以終，蓋智節女子也。墓在孤山之麓。《療妒羹》中的〈題曲〉、〈澆墳〉等齣。便寫到喬小青閱讀《牡丹亭》，一遍又一遍的讀之不捨。一邊讀一邊題。他讀到杜麗娘詠「關雎好逑」廢書而歎！說：「好笑杜麗娘，悄然廢書而歎！道聖人之情，見乎辭矣！」春心迤逗向花園行走，感得那夢綢繆。（那柳夢梅悄悄的將他抱將去呵！）軟欵真難得，綿纏不自由。（癡丫頭啊！做了個夢耶！怎麼就害起病來介？）《療妒羹》的這番情節，應是《牡丹亭》的「情」字的詮釋，解說的也是「性」之一字不是？

湯氏另一同時代人張大復，在其《梅花草堂筆談》中（卷七），記有〈俞娘〉一則：俞娘美而慧，年十三疽苦左脇，彌連病中時，其父授之文史。且讀且疏。改授湯氏《牡丹亭》，則凝睇良久，情色黯然說：「書以達意，古來作者，多不能盡意而出。如生不可死，死不可生，皆非情之至，斯真達意之作矣。」從此飽研丹砂，密圈旁注云：「吾每喜睡，睡必有夢，夢則耳目未涉，皆能及之。杜女先我著鞭耶？」如斯俊語，絡繹連篇。年十七病卒。張大復在文尾說：「世間好物不堅牢，彩雲易散琉璃脆。斯無足怪！然不朽之業，亦須屢危而後出耶？」認為應情俞娘為湯氏《牡丹亭》本戲作「傳燈錄」，是一句戲言嗎？

從《療妒羹》寫喬小青，插入的愛讀《牡丹亭》的情節來說，著眼的並非「情」字而是「性」字。張大復的《梅花草堂叢談》所記的病姑娘俞娘，有關「夢」字，雖未嘗明說，也免不了會涉及少男少女在青春期中的自然情致，這自然情致乃性也。斯乃人生之少男少女時代。無可或無的一件事，很自然的就會步入那種情之所致的「性」上去。

雖說，湯氏的《牡丹亭》，全部故事情節敷衍了五十五齣，上演於舞臺的節目，計來連一半也沒有。論者，大多認為湯氏處理《牡丹亭》，著眼的不過一個「情」字，若是觀其核心問題，還是基於

一個「性」字。按「情」之一字，少男少女的春情之發乎自然者。無不本乎「性」而萌生。

這是自然之理，必然之道，性，互古不會變的。

杜麗娘十七歲了。女孩子在生理上，成熟得早。所以古禮訂女子十五而笄，換言之，十五歲起就要把頭髮綰成髻，以笄籠馭之了。更可以說，古之女子十五歲可以婚配。過了二十，則謂之「摽梅」之年，已逾適婚的年齡，謂之老小姐了。

杜太守對於女兒的管教，未免太苛。到任三載，連家中的花園都不准女孩進去。他認為花草可以擾亂少女的心性，會產生傷春之病。在家除了聘一位半老的腐儒教女兒讀詩書，其他時間，便是習女紅，每晚非做到春爐燭殘不休。目的在加強女孩倦態，上床便睡，不會胡思亂想。但少女的春情萌生，是自然的現象，阻止不了的，壓制不下去的。日有所思，夜縈於夢，既不犯律法，也不違禮教。但，生不能相愛，死則游魂投之，斯乃病態人生所期，《還魂記》的藝術觀，老乎老矣！

《牡丹亭》的性處理

湯顯祖的劇作四夢，要以「牡丹亭」最為膾炙人口，其中的「驚夢」與「尋夢」，至今仍不時演出於舞臺。

按「牡丹亭」一劇，要描述的是青春少女的春日情懷，以十六七歲的杜麗娘為標本。這個女孩隨同父母到南安的太守任所去居住，到南安可能已渡過了一個春天，可是她的生活，除了偕同丫環春香跟家塾的先生讀書習禮，便是隨同母親們研習女紅，每天要在燈火下，熬到更香燒盡，方始放下手中未完的活計，再去上床入睡。到南安任所兩年了，還不知道他居住的官衙中，有一座花木茂盛的花園，在她們後院。當然，也從來不曾進去過。這情節，自是作家的誇大之甚。

古時候，父母往往禁止在發育中的女孩，去接觸花草，怕的是挑逗起她們的春情。「牡丹亭」中的杜麗娘，就是這麼一位被管束著的青春少女。

有一天，杜太守公出，不在衙內，先生也請假了。於是杜麗娘稟告了母親，偕同丫環春香去遊賞花園。

這是一個和煦的春天，一早醒來，就聽到鶯歌婉囀，向窗外一看，真格是春光滿眼。當她走出房來，向小院中一站，就覺得自己也融會在春光中了。想起天天晚上在燈下做女紅，非熬到香煙寂

了，燈心盡了，方始拋下殘餘未完的繡線去入睡。她感到今年的春像去年一樣，更可以說是無聊得

更甚。這時丫環春香看到她了，就提醒她尚未梳妝，側著宜春髻子，怎好靠在欄杆上東看西瞧的？

杜麗娘聽了丫環這樣的提醒她，越發的感覺到心情的雜亂：「剪不斷，理還亂，悶無端。」她們頭天

晚上就商量好了，要今天一早去遊賞庭園。問丫環可曾叫人掃除花徑？答說吩咐過了。於是再吩咐

春香取鏡臺衣服過來，趕快梳洗完了，速去庭園。最後照鏡時，卻又發現梳理花髮太匆匆，連髮鬢都綰

斜了。正感於不好這樣走出去的。春香也急於出遊，遂贊美著說：「今日穿插的好。」

寫這一雙青春少女的情懷，像草芽樣的嫩美，初放蓓蕾似的婉麗。情致栩栩，似畫猶生。

到了庭園之內，見了那開遍的姹紫嫣紅，方始想到：「不到園林，怎知春色如許！」見到那開遍

青山啼紅了的杜鵑，想到了牡丹雖好，他春去怎占的先？再看到生生燕語明如箭，嚦嚦鶯歌溜的圓，

怎能在這短暫的時日裡觀賞得盡呢？想到她身居深閨，過的是「朝飛暮捲」（簾子）的「雲霞翠軒」

（被簾子遮著）以及雨天的「雨絲風片，煙波畫船」（雨水在窗紙上繪出的畫圖）的生活，真格是「錦

屏人忒看的這韶光賤！」何嘗珍貴過這青春呢！不禁打心底暗呼：「春啊！得和你兩留連，春去如何

遣？」咳！恁般天氣，恁般惱人的春色，如何打發心頭的鬱悶喲！

於是，在片刻小睡中，她夢見了她心上的意中人。

依據清人〈綴白裘〉改本，柳夢梅上。由夢神引領。當杜麗娘睡時，丑扮夢神持鏡上，唸：「睡

魔睡魔分福祿，一夢優悠，何曾睡熟？」說他奉花神之命，前來完成柳生與杜妹的姻緣媾好的。說：

「今有柳夢梅與杜麗娘有姻緣之分，看我勾取他二人入夢也。」但根據原本（徐朔方校注本）則不

上夢神，祇上花神。由末扮，束髮冠，紅衣插花。唸：「催花御史惜花天，檢點春工又一年，蘸客傷

心紅雨下，勾人懸夢綵雲邊。」自言他是掌管南安府後花園的花神，因杜知府小姐麗娘與柳夢梅秀才，後日有姻緣之分，杜小姐遊春感傷，致使柳秀才入夢。說：「咱花神專掌惜玉憐香，竟來保護他，要他雲雨十分歡幸也。」當花神上時，柳、杜二人已在夢中相會，生已抱旦下，到那「芍藥欄前，湖山石邊。把領扣兒鬆，衣帶兒寬，袖梢兒搵著牙兒苫。忍耐溫存一晌眠」的時際。那麼，這花神上場，是如何的惜玉憐香呢？是如何的保護這一雙小兒女在夢裡的「雲雨十分歡幸」呢？他是命令百花開放，掩蓋著這一雙小兒女在花蔭間放情的「似蟲兒般蠢動把風情煽，一般兒嬌凝翠綻魂兒顫。」任他們「淫邪展污了花臺殿」，估計他們情溫已畢，遂拈幾片花瓣兒驚醒他們。於是，向鬼門丟花介。驚覺了這一雙小兒女「夢畢」，花神的任務便終了。

在作品中加入性事的描寫，乃晚明文人的風尚。

湯義仍先生處身於這個淫靡的社會裡，他不納妾、不冶遊。在作品中也免不了寫赤裸性事。他那些當代人寫男女性行為的赤赤裸裸，要雅致高尚多矣！不過，在「道觀」、「硬考」兩處，寫得未免赤裸。

可以說，湯顯祖的此一花神穿插，亦即為了處理他這齣戲的這一雙小兒女的花間野合。較之他的「牡丹亭」之所以有著這樣夢中的桑間濮上之會，以及花神的相助，卻無絲毫淫靡的筆墨。雖然，他寫出了「淫邪展污了花臺殿。」以及「緊相偎，慢斯連，恨不得肉兒般團成片。」也祇是辭藻的氤蘊，兩人相別時的不忘體味而有「尋夢」，更加含蓄。

近觀賞梅蘭芳的「驚夢」影帶，這一部分就不上夢神，引柳生入夢由兩位旦扮的花神擔任，其他花神也全是旦扮，不下二十人。與早期的十二花神不同。（早期的十二花神，依據十二個月的花神

說法扮演，由於五月榴花的花神是鍾馗，遂由淨扮五月花神等），除了十二月的花神之外，生扮大花神是領隊者。年前在中正文化中心觀賞大陸的崑劇演出，也同於梅氏的影帶，花神全是旦扮，只是減爲十人而已。可以說這部分的演出；已與湯氏的原作不符了。可能是爲了要避免花神的那幾句臺詞，涉及色情吧！不過，湯氏原作的那些風情萬種的文詞，並未刪改。

說起來，湯氏原作中的這些有關男女相悅的形容辭藻，在舞臺上處理起來，並不容易。可以說演時，隱也不是，顯也不是。那句動作指示詞「生強抱旦下」，就不能照原作的指示演出。實際上，湯顯祖這樣寫，已夠含蓄的了。下面只用花神催花盛開，來掩藏這一雙小兒女的情悅，雖然是「混陽蒸變」，「似蟲兒般蠕動」，「翠綻魂兒顫」，也全是花神們的所見。湯氏處理「性」的筆墨，幽雅若是也。

《牡丹亭》的「驚夢」穢語

晚明的萬曆朝，淫書春畫，不予公禁，小說、戲劇，十九不免有性事描寫的文詞。《牡丹亭》的作者湯顯祖，在當時士子中，被稱爲是守身如玉的君子，「不治游、不二色」（即不納妾、不嫖妓），但在其《牡丹亭》劇作中，猶不能免俗地寫了些頗爲含蓄的淫詞穢語。如〈驚夢〉的一曲「山桃花」寫男女二人見面後，羞羞答答交談了幾句，男士柳夢梅，便要求女士杜麗娘去成其歡好。先是試探著說：「小姐，我和你那答兒講話去！」且含笑不理也不逃去。生伸手牽扯旦的衣袖。旦低問：「到那邊去？」生笑唱：「轉過這芍藥闌前，緊靠著湖山右邊。」旦問：「秀才，去要怎的？」生低語：「和你把領扣鬆，衣帶寬，袖梢兒搵著牙兒苫也。則待你忍耐溫存一晌（亦作餉）眠。」旦作羞不動。生則趨前要抱她，且用手推開。（二人合唱）：「是那處曾相見，相看儼然。早難道這好處相逢無一言。」於是生強抱旦下場，下面便是大花神率領了許多花神上。

按「山桃紅」這一曲的文詞，並無淫穢之處。但其中的一句：「領扣解，衣帶寬，袖梢兒搵著牙兒苫也」，定是描寫男士去解開了女士的領扣，脫去了她的衣衫，下面就是男女二人所作的雲雨之事。

因爲「袖梢兒搵著」再加上「牙兒苫也」，勢必會令讀者誤會到那種人事上去。這句話，譯成語體應是這樣：「我們到那芍藥闌前，山湖石邊的青草地上，用袖梢揮揮草上的灰

塵、蘸著草上的露水，坐下來聊聊。」文中的「搵」字，也可以寫作「抆」，意思是擦拭，「牙兒

二字，是「苫」草的「草芽兒」，不是人口中的「牙齒」。這時是春天，地上的青草茵茵，我們要是

想選塊青草地坐了下來，總得先看看地上乾不乾淨。先用巾帕或衣袖的長袖梢兒，先揮上一揮。那

麼，文句何以寫成「搵著牙兒苫」呢？應知道這是韵文，韵文講究的是叶韵，「苫」，是一種用作編

織睡席的草名。這曲「山桃紅」的韵，用的「監咸」，遂把文句「苫草芽兒」顛倒過來，用「苫」作

韵腳字。至於「牙」字與「芽」字，在古人筆下通用。「搵著牙兒苫」，本意應是揮拭揮拭苫草的灰

塵與殘存的露水。「則待您忍耐溫存一晌眠。」意為：「我期望妳耐著性兒溫溫馴馴地陪我在草地上，

歡歡樂樂地睡一會兒。」到此而已。

這樣詮釋，文義就清楚了吧？

下面，大花神唱的「鮑老催」一曲，一開頭唱出的「渾陽炎變」四字，說來，可真格是句淫詞

呢！（渾，一作混。二字同一字。）

「渾陽炎變」四字，意思就是男女交合的形容詞。

「渾陽」二字，意即陰陽和合到一起。渾，陰陽二水渾和一起之意，「渾陽」二字，「陰」字也

在內，可以省略的字，就省略去。「炎變」二字，意指陰陽一經渾合，男女二人都會發生自然上的化

學演變，不但女會懷孕，男也會受到陰氣的感染，有所變化。最大的「炎變」之處，應是男女二人

的自然春情的病徵，會煞然而愈。至於下句「看他似蟲兒般蠢動把風情煽，一般兒嬌凝翠綻魂兒顫。」

倒是淫詞穢語，但形容詞太雅了。

試看這四句詞的文義：上句描寫的是男士的性事情態，以那種「蟲兒般的蠢動」情景，一伸一

縮地煽弄風情。女士們呢！在這種節骨眼上，嬌嗔的情態也凝結了，那青青地嫩葉兒、紅紅地嫩蕊、也綻放開了。兩人們的自然情性，便揮發起了魂兒顫抖得神跳骨軟。這時節，作者便把議論移到花神口舌邊流出，說：「這是他們前一輩子註定了的姻緣，他們的這種苟合，是前生的宿因成就了的。」下面寫大花神驚呼出一聲「呀」字，他看到了他們兩人的淫邪行為，竟然把他掌管的這座花臺殿閣，都展污了。遂彎身從地上抓起一把落花，向東北方的鬼門撒去，驚醒了他們。然而，大花神又道出了一句內心話：「他們夢酣春透，怎不留戀花閃碎紅如片。」道出了他從花散閃現出「碎紅」像花片樣掉落。怎不令人留戀呢？這時的秀才纏到得半夢兒。遂又吩咐眾花神等到他們夢畢之時，好送杜小姐仍歸香閣。說：「吾神去也。」

大花神下後，再接「山桃紅」曲牌，寫小生唱：「這一霎，天留人便，草藉花眠。」（意為上天恩賜了這個好機會，得以草藉花眠，完成了美事。）問聲：「小姐可好？」小旦羞答答低頭不語。小生一面吩咐著小旦把頭上弄歪了的髮髻，整理整理，還說：「小姐，妳可別忘了我啊！」還緊摟著小姐說：「…恨不的肉兒般圍成片也。」（意為兩人變成一個）逗的個小旦的臉兒是「日上脂雨上鮮。」這纏放開小姐。旦腳知道這一歡聚要散了，馬上失望地說：「秀才，你要走了啊？」小生說：「小姐，你身子乏了，將息！將息！」杜小姐還是懶洋洋地閉著眼兒裝睡不回答。於是小生伸手輕拍小旦的肩膀，戀戀地說：「姐姐，我回去了。」走上兩步又回頭說：「姐姐，你要好好休息，我再來瞧你！」

說過，口中便念：「行來春色三分雨，睡去巫山一片雲。」杜麗娘乍聽醒覺，不見秀才，遂忍不住地喊：「秀才！秀才！…你去了也。」又癡睡了起來。

上寫乃原本上的，今見的「驚夢」演出，演得多未能合乎曲情。

下

輯

《天下第一樓》的故事人物

從事寫作者，無論寫什麼？勢必是作者生活上的熟知，否則，很難從事捏造。任何藝術工作者，無不如此。

看北京《人藝劇團》演出的話劇《天下第一樓》，首先使我想到的，就是劇作者勢必是一位熟諳餐飲業者，否則，不可能寫得出這齣戲的劇本。這一齣三幕四場的大戲，從頭到尾演出的地方，連一步也沒有離開這個烤鴨店，演出的事情，全是這個烤鴨店中的老闆父子及店夥計，便是來吃烤鴨的食客等等。當然，這齣戲的演出之故事情節，也全是這烤鴨店牽連出來的事故。

試想，劇作者若不熟知這一行業，焉能憑空設想出來事事都有關著、這烤鴨店生意上的點點滴滴。開始時，我推想這位劇作者，可能具有烤鴨店的家世，從小兒就體會到了的生活樣相。

觀後，從這戲演出的「特刊」上，讀到了介紹劇作者何冀平女士的傳文，方始知道劇作者乃專業從事編劇的工作者，不但卒業於中央劇校之文學科系（學的編劇學業），畢業後便分發在北京人藝擔任編劇。為了體驗生活，竟步入北京的《全聚德鴻賓樓》等大字號的烤鴨店，不但擔任服務員，還下廚去學烹飪，認知了餐飲業的一句：「餐館讓人服，全仗堂、櫃、廚」（即堂倌、掌櫃、廚師）

三方面都受顧客歡迎，這餐館始能賓客常滿。

那麼，《天下第一樓》這齣戲，劇作者何冀平女士，便是這樣從實際步入餐館行業，認真體驗了數年實際生活，又專一職志地去收集資料，記錄餐飲業的語言。便這樣創造一齣名詞叮噹而生活翔實的大戲。極受大眾歡迎。

說是該劇到臺灣演出，已超出三百場矣！

紀錄到的寫作資料，乃死文件，必須以藝術的才情，處理到藝術品中，使之成爲一件活生生地藝術，死僵的史料，方能鮮靈活現出來。文論家劉彥和的創作論文中，有言曰：「設情有宅，置言有位。」意爲作者若想把內心設想到的情意，安排出一件作品出來，首先要將設想到的情意，有個可以使之安居的所在。就像建築一樣，要安排那建築物的基地。換言之，必須有了建築的基地，方能設計那建築的形體。此所謂之「設情有宅」也。換言之，這《天下第一樓》的烤鴨店，便是劇作者設想出的劇藝宅第。這一齣三幕四場的戲劇情節，便是劇作者的「置言」而「有位」的設施。

若是從故事的設想，到人物的安排，無不安部就班似的契實而枘鑿相合，正是言而有位者也。

《天下第一樓》的劇情，打從歷史楔入的。始於一九一七年的張勳復辟事件開始，那個身著警察衣裝的人，手拿馬糞紙糊的龍旗，大叫著「掛龍旗！掛龍旗！」到了八年後，《天下第一樓》又換了掌櫃的，這位警察又來大叫著「掛旗！掛旗！」原來是賀賀《天下第一樓》的掌櫃的，又換回唐家。問他爲什麼又「掛旗」？答說：「換什麼掌櫃的，掛什麼旗！……」當可想知道這齣戲的寓趣了吧？

這戲的故事結構，簡而言之，三言五語而已。

一位姓唐的山東容成口人，道光年間到了北京。在前門肉市擺了一個買賣雞鴨的攤子。省吃儉用，節餘了錢，在板庄林立的前門臉，買下一塊舖面房，遂有了店面。到了民國，下一代的唐德源，便開了一家烤鴨店，生的雞鴨照賣。生意好，可是兩兒子另有所好，老大愛戲玩票，老二愛拳腳，參加武術，二人都在所愛方面花大錢。老闆的副手王子西是鄉親，懦弱無能。兒子既接不上，副手也無能接，自己年老又多病，憂心這個烤鴨莊，如何發展，遂決定把生意交給副手的師弟盧孟實接樓，只向店中要錢，幫不上店裡的生意，還給生意添麻煩。但盧孟實接掌了掌櫃。但唐家兩兄弟照舊玩樂，生意興旺，各方面都能應付。兩位少爺經常預支。店裡的師傅伙計，卻也服姓盧的，生客熟客，也能維持。

有一位好吃的清朝遺少克五落了魄，他的跟著吃的吃家修先生，攏到店裡幫忙。自己的相好玉雛，也成了店中的叫座廚子。正在興旺中，傳出了二掌櫃在淘空鴨子樓的根本，將占有全部生意。再加上主子倆忘了應酬偵緝隊，遂被得罪了的克五，向偵緝隊加油添火，抓到了烤鴨師傅羅大頭吸鴉片煙，按上個販賣大煙土的罪名，惹得盧掌櫃的全權負責擔當。唐家的兩位少爺，伺機而起，趕快接下《天下第一樓》的大掌櫃權柄。

這齣大戲的故事，便這樣結束。可是，這齣戲的內情，卻複什著呢！

說起來，《天下第一樓》的故事，並不怎麼複雜，全部的故事，也祇是肇因於唐家的兩位少爺不爭氣，一個玩戲，一個練武，都無克紹箕裘之才能，若不是老爺有先見之明，把烤鴨店的掌櫃者，

親手交給了同鄉盧孟實，《天下第一樓》也就早不存在。

劇作者給該劇留下一個令人推想的未來結尾。

一、大少唐茂昌愛戲，真的能下海嗎？

如能下海走紅，再請盧孟實回來，《天下第一樓》的繼續存在的機會，還是很大的。

二、二少唐茂盛既已成家，妻子是天津的一家大戶的女豪，既已在天津開了分店，又怎的不能回北京接掌《天下第一樓》？

這番推繹，都是觀劇者發癡，說夢已耳。

關於這齣戲的故事情節，劇作者可是安排得鑿枘相合。譬如第二幕第一場的結尾，寫了這麼個情節，

……盧孟實說：「大少爺，這錢你不能拿。」

唐茂昌：「你要幹什麼？我爹臨終把你叫來，可沒說把買賣讓給你，福聚德我是掌櫃的。福子拿走。」（唐茂盛跑上）

唐茂盛：「大哥，了不得了！後院的洋麵口袋裡裝的都是黃土。」

唐茂昌：（驚愕）黃土？

盧孟實：「大少爺！你聽我說……」

唐茂昌：（喝叱）「反了你們！盧孟實，你等著跟我去見官，茂盛，把錢全給我拿走！」

王子西：（著急得紅了臉）大爺、二爺，黃土的事我可一點都不知道，全是他……

盧孟實：這銀包裡裝的……也是黃土。

唐茂昌：（失聲）啊？（手中銀包落地，果然摔了一地黃土），（眾人愕然，驚恐、疑

　　　　慮的眼光全部逼向盧孟實。）

唐茂盛：（跳起來吼聲如雷）盧孟實……

盧孟實：（急）千萬別讓。成順，趕緊關大門。（幕落）

這麼一件大事，以下的故事情節，則不曾有任何情節來解說此事。當然，在關上店門之後，勢

必要談這件「黃土」代「白麵」與「金錢」的事情，未之見也。按情理說，似乎不應遺漏的這一故

事情節。可是，戲馬上就轉入晚場，客人有兩家，一是大少爺的梨園行，一是總統府的，另外，還

有挑吃的單客，以及軍中等客人，都寫在這場戲中，一二十桌的貴賓。關於上一場結尾的「黃土」

事件，只寫了這麼兩句：

（一個軍人從雅座出來，叫人去買煙。）

常貴：酒過三巡，鴨子上爐——

（幾個胭脂巷的姑娘，花枝招展地上。）

（盧孟實自樓上下。招呼姑娘們上樓。兩個姑娘圍著盧七嘴八舌地說著。）

盧孟實：兩個女人比一百隻鴨子還吵。

姑娘：（不依不饒）你說什麼？誰是鴨子？

盧孟實：客都齊了，快上樓吧！（把她們推上樓。）

某姑娘：掌櫃的，門口還有五十隻鴨子哪！

盧孟實：（沒聽懂，往外就走，正撞上進門的玉雛兒。）（姑娘們調皮地大笑起來。下）

盧孟實：（陪笑）來了。（看看玉雛）陪了一下午的不是，還惱！

玉雛兒：門口有輛車，像是余老闆的。

盧孟實：他來了。

玉雛兒：你們大少爺真有本事。

盧孟實：還不是我給他請的。

玉雛兒：那他還不得好好賞賞你？

盧孟實：賞我？差點兒送了官。

玉雛兒：（笑）是為了那些黃土吧？

盧孟實：你還笑。

玉雛兒：我笑有本事的使喚人，沒本事的聽人使喚。

盧孟實：我沒本事。（欲走）

玉雛兒：就知道跟我急。瞅我帶什麼來了？（拿出一小食盒）嘗嘗。（盧孟實拈起一塊放在嘴裡。）

玉雛兒：我們那也有個串胡同的老太太，每天下半響挎個籃子沿街口喝，醬鴨膀、滷鴨肝，什麼都有。我們那兒八條胡同的姐妹，都愛買他的小菜下酒。……

盧孟實：是挺好吃的。

玉雛兒：就知道吃！都是從你這兒出去的。

盧孟實：這些東西又不能烤。

玉雛兒：不能烤，還不能賣？你不嫌鴨四吃不夠熱鬧嗎？不會來個鴨五吃、鴨八吃嗎？

這些下水都做成菜。

盧孟實：（興奮起來）快拿筆來。

玉雛兒：（快去櫃上取紙筆）

盧孟實：（突然又沮喪起來）我這麼上勁幹什麼？有那倆「攪屎棍」，什麼也幹不成。

玉雛兒：真是屬風箏的，一會兒高，一會兒低。

盧孟實：錢兒在人家手裡攥著，高低由不得我。

玉雛兒：要是我，就把線兒鉸了！

盧孟實：鉸了？

玉雛兒：不當大掌櫃的，一輩子還是聽人家使喚。

盧孟實：你說——

玉雛兒：你真的沒有想過？

盧孟實：老掌櫃臨終託付我，我這不是搶人家的祖業！

玉雛兒：怎麼提得上搶？幹好了，給天下留個福聚德，也是你盧孟實一世的功德。

盧孟實：（不由欽佩玉雛兒不同一般的見識）你往下說。

玉雛兒：大少爺喜歡戲，就讓他撒開了唱去。

盧孟實：那二少爺呢？

玉雛兒：交給我了。

盧孟實：（吃醋）那可不行。

玉雛兒：（笑罵）呸！我給他另找個好的。行了，有人給你生兒子，有人給你出點子。

我的盧大掌櫃的。

盧孟實：（彷彿重新相識）玉雛兒，我當上掌櫃的頭一件事，就是把你接出來。

玉雛兒：這種話我聽得多了。再說吧！（欲下）

盧孟實：（深情的）我是真的。

（王子西急上，跑上樓。）

從第三幕的上半場戲，演出的玉雛兒這一大段，不但解釋了「黃土」的問題，不還爲了掏空本金，以黃土作爲存藏麵粉，以掩東家少爺的耳目，應是呼應上一場的債主逼債，權宜作出的「進麵粉」，來表示《福聚德》之借用「印子錢」，不是底兒空，而是一時的急用。

（第二幕第一場，錢師爺帶著要賬的人上。每人手裡都拿著要賬的藍布札子。）進門就大叫二掌櫃的，說：「我們又來了。」有「六必居的，泰豐樓的，金恆錢莊的。盧孟實一見，就說：「您準時──」可以想知是約定好了的時間。忙喊

徒弟成順沏幾碗好的茶來。錢師爺一見了盧孟實就開門見山的說：「二掌櫃，咱們今天不兜圈子，痛痛快快怎麼樣？」盧答：「您說怎麼辦吧？」就在此時，一個腳夫上。說：「掌櫃的，你這兒的洋麵到了。」王子西一聽，忙著驚疑地說：「我們這兒沒買──」

盧孟實一見，隨說：「來的正好，幾位辛苦維持著閒雜人等。」說：「掌櫃的，我們來了。」一面吩咐：「往裡搬！」

王子西不解，說：「你什麼時候買的麵？怎也不……」盧孟實忙去拉住子西，說：「你小心點，要是掉包、裂口、撒了我的麵，我可一個子兒也不給。

（腳俠們一袋袋扛進福聚德店內。

一面打，一面說：奎祥木廠子蓋樓的錢，還欠六百，如一月七厘六的利，這是……

（幾個要賬的人，光顧著看洋麵。）要賬人問：「你買這麼些麵幹麼？」盧孟實答說：「窮修門面富修灶啊！」（繼續打算盤，不小心碰掉一個銀包錢灑了一地。）

錢師爺：「二掌櫃，買賣作的不錯啊。」盧孟實說：「過得去。上午宅門富商。下午衙門貴冑，晚上總統府六桌，下個月總理老太太在這裡作壽，人都要累散了。」

錢師爺：「你可給福聚德大發了。」盧孟實：「（體己的）買賣是人家老唐家的，我不過是替人家看吃。就拿幾位這段公事來說吧，依著我一筆清，福聚德還在乎這點兒。」眾要賬的：「那是，那是。」盧孟實：「東家不幹哪！換句話說，分月支取也有好處，幾位櫃上多得一份，我也好向東家交代。不過是幾位多跑兩趟。錢師爺，你是這兒的老中人了，你說，每月你來，我怎麼樣？」

錢師爺：「憑良心，盧二爺夠朋友。可咱們行裡有句老話，『內怕長支外怕欠』，了了賬，你心裡也清淨不是。」盧孟實說了：「我姓盧的做買賣，講究的是個『信』字，如果各位今天逼我一筆了清，我砸鍋賣鐵也成全各位。可一樣，往後咱們再不往來，福聚德不討各位的貨，各位也別來我這裡攪賣買。幾位還是看眼前看長遠。幾位自己恬量。」（不再理會，指揮臺面。）錢師爺改了口，說：「盧二爺，買賣不成仁義在。您先別上火，咱們誰跟誰？還不是跟人家跑腿。」盧孟實不置可否。錢師爺說：「這麼著，盧掌櫃的今天也忙，你們幾位回去，再跟櫃上商量……」於是，盧孟實說：「也好。給幾位帶上鴨子，檢大個的。」要賬人走了。……人走後，盧孟實這繞一下子坐在太獅椅上，長出了一口氣。王子西瞭解到盧孟實：「我說，你借了印子錢了吧？」

我們從這兩段寫到的故事情節來推想，《天下第一樓》的結局，真個是由老唐家的兩個兒子收回去了嗎？

尾聲中玉雛兒送來的那副對聯，上下兩聯不過廿四個字，文辭的內涵，語意之深長，可以推想到《天下第一樓》以外去；推想到老遠老遠的天外去。然而，這《天下第一樓》可以從此還給了唐家？

未必罷？這故事的著眼點，可以從「黃土」一事的設想，寫出了玉雛兒這個女人的心胸之非常人可比。

在尾聲中，被一般觀眾注意的是那副對聯的文辭，以及小福子準備的行囊。作者卻也特別寫了一筆，當那位送旗子的警察下場，玉雛兒上，旁若無人的叫：「福順，箱子套好了，別掉下來。」唐茂盛見到玉雛兒，就問：「玉雛兒，盧孟實回家，怎沒帶著你呀？」玉雛兒恬靜地回答：「他家裡有老婆。（朝門外）抬上來。」玉雛兒遂當著唐家的兩個少爺說：「孟實說，他這輩子該幹的都幹了。

就欠著門口這副對子，臨走打好了，請給掛上。」

這話不還隱藏著盧孟實尚未幹到大老闆啊？

想來，《天下第一樓》的故事，設計得真格是寓意深長啊！

我認為「小說」與「戲劇」，從藝術上說，它們是一對孿生地兄弟姊妹。它們的主要藝術呈現，都是塑造人物的藝術。換言之，它們的藝術結構，都是先有人物後有故事的總合。所以我在前面論及《天下第一樓》的故事，必須引述人物的對話。戲劇小說，悉是塑造人物者也。

從餐飲業之必須有「堂（倌倌）櫃（掌櫃）廚（烹飪）三大樑柱來說，《天下第一樓》的第一主腳，應是堂頭常貴，但如從小說、戲劇之藝術觀點來說，這齣戲的第一主腳，是掌爐羅大頭。但實際上，如從故事人物的隱寓內涵來說，第二主腳應是玉雛兒，一如《金瓶梅》之吳月娘，每一句話都涵蘊著內心的文章。

固然，劇作者對於堂頭常貴，鋪張的筆墨不少，特別是飯館中的堂倌，見人就彎腰，開口就奉承，自以他是人間最卑賤最低下的那等人。他自己說：「我這一輩子，罵，不許還口，打，不許還手。」李小辮問他為什麼恁傷心，他這時的兒子小五兒，希望到瑞蚨祥學徒，臉上還得笑。我就為我一家老小奔……」心裡頭流眼淚，已無望，人家不收堂倌的後代。往後，也非得走他的老路不可。緊跟

著便寫常貴受到洋人的欺負那場戲，雖然寫得太露骨，從文學藝術上說，涵蓄得不夠，倒也是現實中的事實。

寫一些洋人湧進店來，叫著吃鴨子，常貴迎上去，說洋涇濱式的英文：Hello, Please Up! Don't Cary The Dog!（請上樓，不准帶狗。）洋人問：「爲什麼？」常貴答說是店裡的規矩。洋人說：「爲什麼中國人可以帶狗進來？」常貴解說：「我們福聚德向來對中國人外國人都一樣看待。」其中的一個洋人說：「你就是中國的狗，跟在人後邊跑。」（邊說還邊學跑堂的那種卑躬屈膝的樣子。）常貴生氣的說：「我是堂子，是伺候客人的不錯，是人，不是狗。你不能瞧不起人」。這洋人反而大笑，說：「人，DOG！」說著一巴掌打在常貴臉上。眾洋人哄堂大笑，湧上樓去。

常貴直挺挺地站著。

王子西忙走過來，問：「常頭，打傷了沒有？」

常貴則答說：「我，該打！該讓人瞧不起，臭跑堂的⋯」

王子西招呼福順去應酬，接替常貴。常貴卻猛地推開福順，一邊說：「我看他們還怎樣打？」說著，登登地走上樓去。⋯⋯

待會兒，常貴面無血色，走下樓來，聲音嘶啞地叫：「樓上鴨子兩隻，荷葉餅三十，高蘇二斤，白酒⋯⋯」突然右手向前一伸，人栽倒在桌子上。

修鼎新大叫：常頭兒，常貴，過去扶住他，叫掌櫃的來。⋯⋯

常貴便這樣送進醫院，沒有醒過來。

羅大頭與李小辮這兩位爐灶上的師傅，有個共同點，那就是自豪其技能。羅大頭品德低下，也

許是有鴉片煙癮，凡事都立不起來。由於王子西忘了這筆大節的酬應，以及得罪了失時的食客克五，抓到了羅大頭的大煙土，按了個販賣鴉片的罪名，硬要提去當街示眾，為之挺了下來。像這類遺老遺少的失落，也都抹上一筆。修鼎新的幫閒，也由盧孟實收攏來，作個客座上的幫手。初來還不習慣的口語，不時惹得師傅們的反問：「你叫我什麼？」像李小辮不樂的問：「你叫我李三？」掌櫃的還稱我「師傅」呢！

位卑的人，自尊心總比一般人強。這情事，似乎是人生常態。

我在前面說過，戲劇與小說，都是塑造人物的藝術。

這齣《天下第一樓》的第一主腳是二掌櫃的盧孟實，自他上場接下了這個烤鴨店，便把他的相好的女人玉雛兒安在身邊。說起來，應是劇作者何冀平的生花之筆，設計了這兩個正副主腳，要不然，光是主家那兩個少爺，就擺布不了。還有爐上的羅大頭，食客中的克五，以及官場上的軍、警、偵緝，還有大字號的老闆，都得應付。同行人的競爭，明裡暗裡的鉤心鬥角，通得拿出點子對付。

譬如第三幕，有一批人進得店來，專門找玉雛兒的岔兒，玉雛兒得應付，落魄的食客克五找上羅大頭，想混兩隻鴨子走，用鴉片煙要脅他，羅大頭不買賬，修鼎新已是福聚德的夥計，也無力幫助他。盧掌櫃的回來，也不理他。羅大頭發現福順用了他的拷杆子不幹，福聚德就得關門。盧孟實沒有答碴，盧掌櫃的不買他這分賬，盧大頭又扯起從前，認為他一撩杆子不幹，認為壞了規矩，盧孟實則說：「走了，就再別回來。」（說過，甩手就走。）王子西從中解說：「我今天不考了。你們另請高明。」羅大頭一氣又是老調子。「我今天不考了。你們另請高明。」羅大頭聽了，爆叫起來。「盧孟實！盧孟實！」王子西也插嘴：

「哎！樓上還有座兒呢！」盧孟實則說：「別跟我這兒擺掌櫃的！你那點底兒，別以為我不知道！」常貴急攔，叫：「大羅！」王子西

「這是幹什麼？散了。」羅大頭甩開常貴，向盧說：「你爹怎麼死的？攀著稱鉤兒，蜷著腿，被人家拿大桿秤當牲口秤，憋死的。別以為我不知道……」盧的臉由青變得煞白，突然高聲笑了起來，那笑聲悽慘中帶著一股昂揚，聽著使人發抖。）指著羅大頭說：「你——給我出去。」

羅大頭：「別人五人六的，美的你幾輩子沒當過掌櫃的，上這兒耍威風。」盧大吼：「走！」眾人要攔。盧說：「誰攔誰跟他一道走。」羅大頭罵罵咧咧下。盧孟實向成順說：「成順，拿起來，伺候下今天這些座兒。我升你為灶頭，散！」（眾伙計下）

王子西，擔心地。「下半晌是瑞蚨祥孟四爺的座兒，這可是吃主兒。盧孟實問：「誰候？」福順答：「我」。常貴說：「賞櫃的，我候吧！」

（樓上傳來某甲叫聲：「堂子，叫玉雛兒給我們上湯啊！」某乙，「還得喂你一口啊！」淫笑）

盧孟實皺眉，問：「什麼人？提玉雛兒幹嗎？」

王子西：「不知道。偵緝隊打點好了。」

盧孟實，「不買賬！看來想敲咱們一大筆。」

這時，修鼎新伺機送上一疊文件，說：「這是全贏德的地契、賬簿，你蓋章就過戶了。」又說：「全贏德的伙計、櫃上的，願留的都留下，千萬別讓他們沒地方去。還有，一陣眩暈……王子西趕忙近前扶住，說：「怎麼啦？去後邊躺躺。」

盧孟實感到不如適，說：「留我晚上看吧。」

盧孟實又強打精神，照顧二少爺。

二少爺唐茂盛上場。

下面便是談二少爺去天津開張的分號，以及要拿錢還要把常貴也帶去。更在這一段情節中，連

大少爺在法國花園起的那間館子，也透露了出來。這唐家的弟兄倆，也都在福聚德要去了錢，另外也開起新館子了。

看起來，這種故事情節的微末之處，在舞臺上演出時，不易被觀眾留心到。就是當作案上讀物，類似這樣的小地方，也不易被讀者注意到。在盧孟實的經營時期，對過的「全贏德」，不是被盧孟實的經營手腕給全盤接下來了嗎！

瑞蚨祥的老闆孟四爺到了。祇要一聲喊，說是孟四爺到，如同號令。夥計們便從四面八方跑上各站各位，等待吩咐。常貴引幾位上樓，說：「今兒個正月初六，四爺六六大順，八面來風！幾位爺請！」上菜之後，常貴側身站在門口說：「幾位爺吃著，唱著，聽我唱菜單兒給爺兒們聽⋯醬鴨心，鹵鴨胗，芥末鴨掌，燒鴨舌，清炒鴨腸，鴨茸包，這是用鴨身上的舌、心、肝、胗、胰、脯、掌十樣東西做的鴨子菜。學名「全鴨席」幾位爺點吧！」這些全鴨席，不是玉雛兒提出的主張嗎！

可是，王子西歎氣說：「唉！不知道打哪兒突然給你橫插一槓子，想得挺好，一下子全完。」修鼎新接話說：「架不住，一個人幹，八個人拆。」

下面的情節，便是二少爺晚上吃飯、拿錢、帶常貴。

還有偵緝隊的要捉羅大頭當街示眾呢！

戲的結尾，不是寫到盧孟實把《福聚德》交給老唐家了嗎？盧孟實回家去了。玉雛兒還在京城，

為老唐家的老店掛上了這副對聯，唐家的弟兄倆，樂意接納這副對聯掛在《福聚德》的大廳堂上撐門面嗎？

還有，對門的烤鴨店《全贏德》要過戶給《福聚德》的這個大問題，是盧孟實簽字過戶，還是與新主子《福聚德》合起來了呢？

看來，《天下第一樓》這齣戲，可是餘韻深長也。

附：「天下第一樓」的舞臺

北京「人藝」劇團的「天下第一樓」，已在臺北演出。

我看的是五月廿三日這一場，演員的演技，我沒有挑剔，劇本的戲趣，尤堪圈點。「好一座危樓，誰是主人誰是客」的內韞，更是意味深長，思之有黯然神傷之感！

不過，我對這齣戲的舞臺布景傳設，還有些微意見。

第一，戲的演出地方，是北京市一家頗有名望的烤鴨店「福聚德」。但在老掌櫃的兩個不成器的兒子，透支於玩樂，使得這老字號在商場日益競爭的情形之下，業已面臨倒閉。老掌櫃為了維持這老字號。不致步上倒閉的命運，遂採納

了堂頭兒常貴的建議，聘任一位長於經營飯莊的盧孟實，來擔任掌櫃。兼且接受了新經理的建議，改平房為樓房。於是，這齣戲，雖在同一地方進行戲的演出，景卻有了兩堂不盡相同的布置。換言之，此劇乃兩景。

第二，這烤鴨店雖然起了樓，也只是在原地加了一層而已。所以，這戲的兩堂景，不同之處，除了多一層樓，有了樓梯上樓。其他，都還是舊式樣，連那懸掛「福聚德」招牌區的屋樑牆，都沒有改動。那麼，我們來討論這齣戲的布景，可以通而論之，不必分開來說。

第三，從景物傳設觀之，這齣戲的通外之門，是舞臺的右方（觀眾面對舞臺的左方）。懸掛「福聚德」牌區的前後方，按說，應是這齣戲的演員，進行劇情的演出區。當然，前區的戲，動態多，後區的戲，動態少。但懸掛「福聚德」牌區的正後方，傳設了一道雙扇門。門，卻是關起來的，觀眾看得門上有門，還貼了一張方勝型的紅紙「福」字。（我坐在廿一排，昏花老眼中的視力所見，或有誤。）這樣看來，這門，似乎這家烤鴨莊的大門或偏門？（何以像雙扇大門呢？）而此門在全劇情進行過程中，始終未曾使用。

第四，「福聚德」牌區的前方，在臺中央擺了一個茶几，兩把椅子。食客的餐飲所在，在臺左方（觀眾面對的右方）的樑牆前進入，表示這家烤鴨店的餐飲所在，在左後的房舍中。起了樓之後，餐飲的所在，搬上了樓。樓梯在「福聚德」區左，至樑牆左後方，則是店夥計的進入所在，右後方，則是烤爐的所在。

然而，老掌櫃在世時，他出入則由舞臺（樑牆）前左方。起了樓之後，也是如

此。這說明了舞臺的左方，還有一個不小的院子，既有客人餐飲的房間，還有

家人夥計寢臥之處。起樓之後，臺左方開了門，（掛了門帘）二掌櫃（盧孟實）

的住處。

第五，在舞臺前方表演區，除了在臺中央擺了一套茶几椅子，又靠左擺了一張

小型長方桌，先是用來放置抽獎的紙盒等等，後又當作供桌用，地位未變。靠

舞臺的右側方，（福聚德區下右方）傳設的是這家烤鴨店的櫃臺。（但在這櫃臺

演出的戲極少）。

我已將這齣戲的景物設施，約略的列述出來。

當然，我有問題提出求教。

首先要問的是，舞臺正後方的那道門的傳設，何以不曾運作於劇情演出空間

裡？如果，把這道門，改為「蕭牆」（即進入內院的屏門），老掌櫃以及他兩個

兒子的出入（上下場），都從此處進出，則該處房屋有了內部，那道門就不會

只是聾子的耳朵了。

再問，如照這次演出的布景設施來看，舞臺上的表演區，似乎難以令人一眼就

看出它是一家烤鴨店？特別是舞臺前方表演區擺出的茶几椅子，以及那張小方

桌。照這樣的擺法，我委實不能了解這家烤鴨店的房屋形式，是怎樣的方位？

是怎樣的建築？正位在那裡？

雖然這是為了將舞臺騰出較大的表演區域，但是，又怎能忽略了劇情中這家烤鴨店的房屋使用情況？固然，可以把舞臺面的全部空間都不用於客人的餐飲之所，似乎應當將這家烤鴨店的「譜兒」，誇大些吧！我認為應在「福聚德」區之前方，（臺中央）擺一張大八仙桌，四張椅子，桌上放一盆景。靠舞臺左牆擺一套茶座椅子。（此牆不可開門，尤其將盧孟實與玉雛安置在這裡，有門帘，太俗氣了吧？）作供桌時，則向後移，移到區稍前。舞臺右前方，擺兩盆蘭草什麼的。客人出入還可以加點兒賞花兒的戲。

這是我的粗淺想法。不一定對。我要表明的是，我只是一位愛看戲的老觀眾，不是從事戲劇的工作者。說錯了，也難免。說來，這只是出於求教的心情，非評也。

　　附　注：

事後，方在貢敏兄處，借來《天下第一樓》原劇本，關於該劇的舞臺面，是這樣的：「如今，福聚德老唐家的家業，業已傳到第三代。門臉兒正中間楣上並排掛著三塊匾，「福聚」居中，「雞鴨店」居右，「老爐舖」在左。這時的福聚德身兼三職，……前廳左邊擺著兩隻大木盆，燙鴨毛用的。……沿墻根，一

排木架子上，掛著開好生的鴨胚子，那鴨子都吹好了氣抹上了糖色。……前廳右邊是福聚德的百年烤爐，紅磚落地。爐火常燃。爐口有一副對聯：「金爐不斷千年火，銀鉤堆出百味鮮。」橫批：「一爐之主」。這是福聚德裡最豐富的一隅。……坐在曲尺形櫃臺後的賬房和二掌櫃，除去支應櫃上的事。就是牢牢地盯著烤爐，不許任何人靠近。

走進二道門是一個敞堂，兩邊分別是庫房、櫃房和開生間。後來，又加了兩間雅座。敞堂正中是一面描金富貴花的影壁。前面有個養活魚的大魚盆，後邊有門通向熱炒的廚房。（第一幕時，除了影壁，其他的還都沒有。）

三年後的「福聚德」，起了一層樓，在舞臺左側搭了一個樓梯上樓，在樓上加了十幾間雅座。四面落地的廳堂，掛在正中的老匾，十分氣派。

以上是劇本上寫的舞臺形象。

《關漢卿》的舞臺處理

近來，北京的兩個馳譽中外的話劇團，都來臺北演出過了。論演員及演技，兩個團（人藝與青藝）都是全國首屈。然而，我對於這兩本戲的舞臺處理，竊以為頗有欠缺。《天下第一樓》，我已提出意見了。今再說《關漢卿》一劇。

《天下第一樓》是時裝民初時代的歷史背景，《關漢卿》是古裝元代的歷史背景。以關漢卿創作《竇娥冤》的遭遇為該劇的題材，冀圖凸出關漢卿處於異族統馭下的社會，不屈不撓寫出了《竇娥冤》的迫害過程。至於劇本有關文學上的藝術呈現，本文屏而不論。在此，我只提出導演處理舞臺的問題。

從劇作者之處理該劇故事情節的傳設，分段成十二場次來看，可以蠡知劇作者一下筆即有意將該劇之舞臺時空，採納我傳統戲劇的方式，來安排故事情節的演進。以上架式的大鑼、大鼓，置於舞臺最前的兩角，換言之，置於舞臺的表演區之外。可是，舞臺之間，又半懸起書有「關漢卿」三字的紫色大幕。此幕在一陣大鑼大鼓搖過之後，緩緩升起，演員方始在舞臺上，開始進行表演。

這樣看來，這道幕代表前幕。幕起，開戲，幕落，收戲。卻又有時候，無須幕之啓落，以燈光明暗換景。於是，原劇本的場次，交代不清了。再說，有時，臺上的演員，可以走下舞臺下場，也

可以從舞臺之下走上舞臺上場。

那麼，導演處理舞臺，已把演員的表演區擴大到舞臺之外，與劇場合成一體。這樣處理舞臺的手段，不是不可以，西人早已用之。試問，那半懸在舞臺中間的紫紅幕（上寫「關漢卿」），有何用處？大啟門的舞臺，豈不甚好！

一開始，用劇情現實社會的故事〈斬朱小蘭〉（這是田漢最笨的一筆），以及《竇娥冤》「斬娥」的演出，都尾隨了不少看熱鬧的人群。卻忘了關漢卿寫法場時，業已在筆下交代清楚「把住巷口，休放往來人走」。由監獄提押死刑犯到刑場這一段路；要先靜街，街上不許有人行動，所以要派人「把住巷口」。家人親屬到刑場生祭，把犯人綁妥在木椿上，等待行刑的午時炮響這一段。到刑場生祭的人，尚須問明搜查完畢。戲雖是戲，不能不通歷史啊！

演出《竇娥冤》這齣戲，是演給阿臺馬的母親看的，換言之，主客是阿臺馬與其母。可是，阿臺馬及其母，則坐在舞臺正後方的平臺上觀賞，而戲則面對臺下的觀眾演出。主客則坐在演員的背後觀之。有是理乎？

此時，文武場應置於舞臺後方，主客置於舞臺左方，陪客置於舞臺右方。這樣安排，或可兼顧。

總之，這時刻的舞臺，應顧及主從之位。

關漢卿與主演竇娥的演員朱廉秀，都因竇娥冤一劇，下入大牢。一位獄卒，居然有膽子通融關漢卿與朱廉秀在監中私會，二人又是唱又是舞，一對蝴蝶兒似的舞之翩翩。（且此劇亦名《雙飛蝶》。）

此一劇情處理，可能在劇本上就是這樣寫的吧。想來，這情事應是戲，如不是戲，在古今中外的任何監獄史上，都不可能有這種事發生。

男監、女監，應有相當距離與界限吧。

舞臺是演員的表演區，更是戲劇藝術的空間。雖說，人生，戲劇也。然而，戲劇殆亦人生也。

舞臺，乃戲劇人生的全宇宙，戲劇家焉能忽略乎此。

《ＯＫ股票》的舞臺設計

探親路過上海，與我校訪問團匯聚於上海戲劇學院。四月八日晚，在友誼會堂觀賞到上海青年話劇團演出的現實題材編寫的一齣通俗喜劇「ＯＫ，股票」。觀後，於我個人，感受最深的便是演員、舞臺二事。當然，論及演員，不能忘了導演，論及舞臺，不能少了布景燈光，卻也不能忘了導演。

然而，這一切都以劇本爲依歸。編劇，占有了居其半的地位。蓋戲劇是分作兩個層次製作的藝術，古人說的「案頭與當場應兩具其美者爲勝。」（大意如此，斯語乃明人馮夢龍說）。在今天來說。仍舊不能忘了導演。燈光也好，布景也好，都必須配合導演的舞臺藝術構想。

如從我這淺薄的舞臺藝術觀來說，首先看到的，就是舞臺上的景物。只要讀一遍這齣戲的簡短劇情介紹，即能一目了然於舞臺上的景物，是一個住有五戶人家的上海人家慣有的石庫門院落。這裡是兩層樓房，住有兩對夫妻，一雙父子，兩男一女共三個單身。這家父與子還有一位未成婚的未婚妻。上場人物還夾雜了一位廠長兩個討債人。

兩對夫妻中，有一對是個體戶，賣炸雞。另一對夫妻，丈夫是工廠職員，已被廠長開除。單身女子手中有錢，住在樓上，有臥室還有客廳。另一單身漢，則是年逾四十的教師，住在樓梯步入的後面。這家個體戶住在樓上，但卻占有這幢房子門側一間小房，作爲賣炸雞的小店面。左，住的是

這父子二人，右，住的是下崗人阿奈夫妻（以觀眾位說）。天井小院，是五家公用的廚房。有齙洗水臺，水龍頭自來水，爐灶，樓梯下有一間公用廁所。大門在臺後方左側。樓上，那位單身女子的臥室隱於左，但有門進出。戲，在她的客廳（今應稱之為起坐間）展示。所以，這客廳是橫剖面，除去面向觀眾的牆，使觀眾可以看到這客廳中的戲之演出。至於那一雙個體戶的小夫妻，住在樓上的房間，只有樓之一角，以一面雙扇窗牖來展現，有一場戲的演出，可以讓觀眾清晰的見及與向深處去蟲及。總之，舞臺的設施，必須能使觀眾瞭然於前後內外。

我這樣用粗糙的筆墨記錄，未悉讀者能否了然。我之所以這樣來說這齣戲的八幕一景之設，是如此的一目瞭然，足可使觀眾能洞然於劇中人生活在這一處小天地中的形形色色，方能導引觀眾進入劇情，進入現實社會的時空。

換言之，戲劇舞臺上的一切設施，都是為了劇情建設出來的。絕不可離開劇情，而獨創一己的什麼「現代」吧！

戲劇應是一門標準的表演藝術。凡是被稱為表演藝術的戲劇，總應該讓臺下的觀眾看清楚演員的眉目口鼻（特別是眼睛）。所以，燈光在暗夜新月繁星當空時的戲，舞臺儘可消明轉暗，但仍不能忘以環型互光燈，照射在演員的臉上。否則，演員五官間的劇情動態，如何傳達給觀眾？看了「OK，股票」的燈光，我知道燈光還是用來照明演員的臉以及全身劇藝動態的工具。在臺灣，我卻看不到這種燈光。別說是暗夜進行的戲，就是白晝中進行的戲，也往往一片灰灰烏烏，休想見到演員的眉眼。為此，我曾經請教一位戲劇學博士。他答說：「現代劇情的燈光，是為戲劇的舞臺製造氣氛的，只要達到劇情所需要的氣氛就夠了。」至於布景呢？他們說：「布景應由設計家創意戲劇美學的象徵

藝術，不必要求劇情中的實。」他們認爲我對現代劇場還是白紙一張。

我總認爲戲劇的表演藝術，演員的語言（聲情的傳達），極爲重要。戲劇，（話劇、歌舞劇）都是以文學爲基礎的。演員個個都必須具有清亮響亮的聲浪，兼以聲情而適時適地而又適乎劇中人情性的語言，傳達出來。這齣戲使我最難忘懷的是布景。那石庫門院落中的五家人，在房舍景物中出入，前後分明。其次是演員臺詞，幾乎個個都有一條出乎膛音的聲浪昭然，在表演時，更有其藝術上的分野。這齣戲，是我永銘在心而繞樑不已的聲情音浪。至於演員的演技，不但個個稱職，而且各有特色。個人偏愛的是那位飾演丁芝英的劉婉玲。出類而拔萃者也。

一九九三年四月十日於復旦大學旅次。

論《鄭成功與臺灣》

一、從頭說起

看了國光的新編國劇《鄭成功》一劇，除了讚賞編劇、譜曲、導演，以及前後臺的演、職人員之統力合作，完成了這麼一齣，其歌，韻味清醇，其舞，科範精美，而辭章之出乎樊籬而不脫窠臼，寶足矜式。然而，更值得一說的，還是本劇的史觀《鄭成功與臺灣》。不說別的。劇未上場，幕後飄出的序曲，（四百年來赤嵌樓，登臨每教望神州。延平德澤留蓬島，清室皇陵成古丘。開闢至今傳古蹟，公忠自是作宏猷。未酬壯志身先死，長使英雄淚滿流。）已把史觀告訴了觀眾。第一場，就是「兵進鹿耳」。鄭成功的進入臺灣。驅逐了強據臺灣的紅毛（荷蘭人），就是從鹿耳門登陸的。

關於鄭成功之率軍入臺，留世子鄭經守廈門、金門兩基地。時魯王監國浙之紹興，張皇言為之助。與鄭延平意氣相投，張駐師於福建沙關。而魯王唐王兩不相契，延平王乃桂王加封。鄭之出兵入臺，未先告知張煌言。當張煌言得知鄭軍已到澎湖，伺機東攻臺灣。張遂勾遣幕賓羅子木持書責鄭盲從。說：「軍有寸進，無尺退。今一入臺，則將來之兩島（金、廈）必不可守。是孤天下之望也。」

不聽，且復書譏之。曰：「中原方逐鹿，何暇問虹梁？」入臺決心不變，終於一戰成功；於永曆十五年（一六六一）逐走紅毛，領有臺灣全島。張煌言祇有以討歎之。不久，清政府下遷界令，一時沿海人民，流離失所。張氏頓足歎曰：「棄此千萬生靈而爭島夷乎？」遂又以書招鄭，勸之乘機來取閩南。鄭以臺島初定，不宜他騖。跟著滇中生事。張氏再遣羅子木入臺見鄭王，乞之出兵救滇，雖有書送郎陽山中，說十三家之軍救援，然十三家軍自感衰疲，祇能徘徊於金廈兩島之間，無膽遠行。

中原之隆武、永曆，先後亡矣！

在臺之鄭氏延平郡王，則仍尊永曆正朔而不忘大明。由成功至三代克塽，續永曆正朔達三十餘年。（清熄鄭火，時康熙廿二年（一六八三）也。）

按桂王由榔即位肇慶，（瞿式耜等臣輔佐）。抵其父子死於吳三桂之年（康熙元年一六六一），其永曆年號共十八年。而國姓爺成功一家，竟延永曆之明祚正朔又十九年。僅此一宗。鄭成功的勳業，著之竹帛自應千萬世而永存不朽。

正由於鄭成功納忠言而有其高瞻遠矚也。堪歎乎！其後繼無人耳。

二、無鄭成功無今日之臺灣

曾永義先生編寫此劇，以《鄭成功與臺灣》的不朽史蹟爲展現劇藝的史觀，極爲正確。然鄭成功統御臺灣時間，爲時太短，僅僅一年耳。雖極力謀求寓兵於農，希望善用膏腴之土，自力更生，以冀遠謀。聘處士陳永華爲之籌謀立藩之道，改臺灣爲「東都」，鄭經繼位再改爲「東甯」，一如長

安之有東京洛陽。以赤嵌爲「承天府」，置「天照」、「萬年」兩縣，再遠山野、土著番人於一家。他的「寓兵於農」的大計，也曾文宣告於軍民，說：「古人量人受田，量地取賦，則有仰屋之苦。故善爲將者，興屯以富民。諸葛亮屯斜谷，司馬（懿）屯渭南，姜維屯漢中，杜預屯襄陽，皆用備敵。元之分地立法，太祖（洪武帝，鄭以賜姓立場語之也）設衛安軍（指明民衛所）非無故也。」又說：「今僻處海濱，安敢忘戰。按鎮分地，按地開荒。插竹爲社，斬茅爲屋。教生牛以犁。其火兵無貼田者，正丁出伍，火兵補之，三年定其上中下則，以立賦稅。有警則荷戈以戰。無警則負耒而耕。野無曠土，軍有餘糧。用此法也。」諸將無不稱善。即日分地開墾，以即臺灣之官莊公田起源。

毋乃執法太苛，軍民反彈。遂又宣諭軍民，說：「立國之初，法貴乎嚴，俾後之守者易治耳。子產治鄭，孔明治蜀，其用法嚴乎哉？抑寬乎哉？」眾始信服。

滿清獲知鄭延平，仍尊大明之永曆正朔，著力於番島自治，改臺灣爲東都。謀長居而久安計。遂苛訂「遷界」之令，以鎮臺灣對內陸之水上交往，頓使閩粵沿海漁商遷界，一時失去生計。鄭成功遂慨然嗟歎，說：「設五不徇諸將意，而絕東征，則無斯一塊立足之土，英雄無用武之地矣！」又說：「沿海幅員數萬里，田盧丘墓失主，寡婦孤兒，哭望天末，謂吾一人之故耳"」於是決定：「今當移我殘民，開闢東土，養精蓄銳，閑境息民，以待天下之清，未爲晚也。」乃招漳、潮、泉、潮、惠之民。闢汙萊、制律法、定職官、立學校、起池館，以待宗室遺老之來歸。臺灣之人，於焉大和。

像上述史事，以文字書之史冊。既簡且明。若是編之戲劇，演之舞臺，可就不是容易的事。必須訴之歌舞，便之洋溢乎感人、動人、悅人的藝術氛氳。惜乎鄭延平在臺時間，僅有一年，把「寓

兵於農」的史事，一層層入乎戲之劇情，誠大不易爲。雖有第六場企圖安排此一史蹟入戲，也是由鄭成功之口唱出。這個第六場竟然著眼於當前臺灣之「族群」問題。遂寫有山地土著阻止官軍上山開墾。因而發生了軍民械鬥行爲。虧了阿桃懂事，（唱了一段漢調）排解了糾紛。「族群協合」了。

期以能符政治企求，未免太僵化了。

說來，鄭成功之與臺灣，其勳業在於他的復國大計，有高瞻達矚之目，以臺灣爲其滅淸復明的基地。所以他一舉達成了驅逐紅毛離開臺灣，使這島嶼重入中國的疆域版圖。明亡後，他的子孫仍遵明之正朔至永曆三十七年（一六八三）。史策少有者也。

今論之，若無忠臣如鄭成功者，則無今日之臺灣。

雖然，鄭氏三代去後，臺灣的運命竟然偃蹇一而再之，又怎能歸罪於鄭經之無才，鄭克塽之獻祖業耶？

思憶及此，吾人能不盆發地遠懷鄭成功而不能已也。

三、楊朝棟與鄭經

從劇名看，即可蠡知編劇者是以史爲經，以戲爲緯的。是以此劇的故事結構，由鄭成功起兵在鹿耳門登陸，戰勝紅毛，興建臺灣始，憾其因病薨逝而止。然而，鄭成功之發病，劇本則強調部將楊朝棟之剋扣部屬糧餉。但史實上，應是世子鄭經，私通其四弟家之乳母生子。詭報侍女所生。唐尙書（經之妻乃唐尙書顯悅的孫女）知之延平王。王大怒，令黃毓持令箭諭其兄鄭泰，斬鄭經及乳

母與所生之子。且連同經之生母董氏，亦以教子不嚴罪，一併問斬。守將洪旭等，接令大驚！說：「主

母小主，其可殺乎？」乃議殺陳氏及孫以覆命。王不同意此一措施，再遣部將蔡鳴雷過海赴廈，再

傳前令：「藩王誓必盡誅，否則斬諸公也。」又說：「已密諭南澳周全斌以兵來矣！」洪旭等人認為

藩王的此一嚴令，乃病中的亂命，不可遽遵。遂議決：「世子，子也。不可以拒父。諸將，臣也。不

可以拒君。然鄭泰乃藩主之兄，拒之可也。」乃調兵守大擔，誘周全斌而執之。以諸將之議回報。

按此一事件，有史官明於文書之青簡，劇本也寫有此一史事。卻綴之第七場之尾，略略附上一

筆而已。竟以楊朝棟之刻扣軍餉事，列之大案，將成功之嚴命於世子的竣法，移到部將楊朝棟身上，

不但斬其一人，兼抄斬犯者全家老小，令觀眾毛骨寒慄矣！

竊以爲此一史實編入第七場之情節，應捨楊朝棟，改以鄭經之淫行，激怒其父，病中痛下此一斬子之峻令。若

以此一史實編入第七場，不但有重頭戲賦予延平王，更有大戲賦予世子經，以及董夫人。（董夫人在

廈門，未隨郡王於臺員也。）

我的此一建議，然乎哉？否乎哉？

四、薨逝的這場戲

史說鄭成功斬子一事，想不到金廈諸將拒命，因而極爲憤恨，病體轉劇。「猶日日勉力起身，登

上將臺，持千里鏡望澎湖諸島。」然已知己之健康，不許其達成復國心願。遂於五月八日（庚辰），

從將臺走下，返回居處，便冠帶起來。請出太祖（洪武帝）祖訓，坐胡床上（已無力跪進進酒爲祀，

讀太祖家訓。）讀到第三帙，歎曰：「吾有何面目見先帝於地下也。」語未竟，兩手掩面，泣不成聲，俯而長逝。

自隆武丙戌（一六四六）起兵，凡十有七年而薨，享年三十有九。

該劇末場（英雄千古）處理鄭成功之薨逝，應是全劇最有張力的劇藝展現。不但生旦對唱的十餘長句型的二黃原板，詞好、腔好、唱得好而聲情並茂，意蘊亦深長。兼之鄭氏的那段自道的歷史，也寫得好。（唉！想我自國家飄零以來，轉戰泣血一十六載，惟復國為念，惟滅虜是務；風雨不顧，顯惡不避；爵祿無動於衷，家恨置之胸外。如今竟落得國仇未報，家門有虧，真死不瞑目也。……）兼且把永曆帝的不幸事件，設宅於此。於是，大段的二黃反調，一連十二句「可奈何」，一如「上天臺」劇中的二黃三眼之「孤念你」，聽者，無不采聲響雷矣！

病讀「祖訓」，也適時安排在此一節骨眼上，於是，史書上的那句：「唉！我有何面目見先帝於地下哉！」由鄭成功之口唸出來了。「開闢荊棘逐荷夷，十年始克復先基。田橫尚有三千客，茹苦間關永不離！」鄭成功的詩作，也在鄭成功的口中歌出來了。幕後的合唱，慷慨激昂地響徹出來的這首名詩，延平王頌：

　　誰能赤手斬長鯨，不愧英雄傳里名；
　　撐起東南天半壁，人間還有鄭延平。

五、總而言之

總體論之，這本《鄭成功與臺灣》，堪稱上駟之作。由於鄭成功驅逐了荷蘭人，奪回臺灣全島，惜乎他治理政事，為時只短短一年，既談不上開闢，更談不上建設。但為了復國，倡議「寓兵於農」，招沿海居民渡海來臺，合力開墾斯島，最後得贊頌。

此人之忠心耿耿，決不作貳臣。自從永曆十二年（一六五八）進爵延平郡王，賜姓朱。鄭即以朱氏皇族視己。是以臨終時，還不忘讀誦祖訓，遺言愧對先帝於地下。若以儒家的春秋大義視之，鄭成功誠也是一位忠臣楷模。這一史觀，應說是《鄭成功與臺灣》一劇的不偏不倚的中道劇作。

若以劇藝的舞臺藝術觀之，導演採取誇張的手法，來處理這本戲，也是正確的。第一場的戰船起兵，在主帥船上，擺了七面戰鼓，若以實論，未免太過而失實。竊以為祇要一面大鼓即夠，但在揚起鼓聲時，則由後臺助之，使觀眾聽來，有舳艫遍及海上，軍容之壯，非主船上之多設戰鼓也。

特別是最後一場，臺上大放乾冰，我一時大感差異，「幹麼要煙霧呢？」直到鄭成功武裝登上高臺，揚起指揮劍，方知是處理鄭成功已成仙成神矣！

固然，鄭成功早已成了萬民之神。今之在臺眾庶，連我都算上，誠然在心坎上，敬之如神也。思之及此，晃然大悟。霧，斯亦寫實手法也。

遂立起揚手大鼓其掌。鄭成功誠然是臺灣人心目中之大神也。

最後，附帶一提的是，友人認為序曲採用民歌「思想起」的調子，用於序曲及尾聲可矣，似乎不必插入劇情中。另位友人認為這本戲劇，似乎不應用四平調。尤其第六場的情節不該歌四平調，

像董夫人的唱詞：「斷壁殘垣為景象，郊原處處盡荒涼；人煙沈寂浩劫後，草木乾枯鶯不翔。」說：

「此非四平調之曲情也。」不知朱紹玉老師以為然否？我這是代人轉話耳。

附：鄭成功的勳業

日前，觀賞了國光劇團演出的《鄭成功與臺灣》一劇。這齣戲的編劇曾永義教授，是以史為經，以劇為緯的手法著墨的。這一點，我極其贊同。

按鄭成功率軍入臺，驅逐了佔領臺灣已達卅七年的荷蘭人，奪回了我們中國的領土，誠哉曠世之勳。惜乎他治理臺灣，靭始不過一載，便因病逝世。其後人才短，遂為史家留下唏噓之歎！

據史載，鄭成功原名森，字大木，福建南安人。父芝龍，原是海盜受撫，累官至總兵，駐紮閩海。每日本平戶人，田川氏女，女嫁外人，不能隨選。是以直到鄭成功封為延平郡王，方獲送來閩省。迨南京陷落。在閩之孤臣黃道周，會同鄭芝龍擁唐王聿鍵在閩稱帝，年號隆武。（張煌言等人在浙助魯王監國），芝龍晉封定國公。時鄭森已是監生，隨父入覲。森，儀容俊偉，隆武見之，奇其貌，與語大悅。撫其背說：「恨無女妻卿，卿當盡忠吾家，無相忘

崇禎之李闖事變，鄭森正在南京國子監習舉子業。

也。」賜國姓，改其名曰「成功」，名為御營軍都督，儀同駙馬都尉，司宗人府正。自此人皆稱之為「國姓爺」。

鄭芝龍弟兄四人，次芝虎，三芝豹，四芝彪（一名鴻逵），四人均握重兵，權在芝龍手，隆武只能守位，他無展施。但鄭芝龍已陰通清軍，便向父諫阻，說：「閩粵之地，不比北方，得任意馳驅。若憑險設伏，收人心以固其本，興販各港以促其餉，選將練兵，號召不難。又說：「夫虎，不可離山，魚，不可離淵。虎，離山不威，魚，脫淵則困。願吾父思之。」芝龍拂袖起，成功出。告叔鴻逵，叔壯之。雖再苦諫，父不聽。成功遂率兩部遁金門，芝龍召之同行，成功以書信覆之，說：「從來父教子以忠，未聞教子以貳。今者，父不聽兒言，倘有不側，兒祇有縞素而已。」芝龍嗤其狂悖。

鄭芝龍降清，田川氏不肯隨。清兵入，被辱自縊死。

鄭成功聞報，擗踊號哭，縞素率師至。清兵見船隻塞海，乃退回泉州。

成功痛母慘死，憤父降敵，遂詣孔廟，焚儒服拜曰：「成功昔為孺子，今為孤臣，謹謝儒衣，祈先師昭鑒。」長揖而去。偕所善陳輝、張進等九十餘人。乘二艦入海，樹殺父報國旗幟，收兵南澳，得數千人，泊舟鼓浪嶼，設高皇帝神位，誓盟恢復。然而，芝龍降清，隆武亦隨之亡矣！

隆武雖亡，鄭軍仍本隆武年號，迫林察自粵來，知桂王自立於廣西，年號「永曆」。鄭成功獲知，喜以手加額，曰：「吾有君矣！」乃通使朝桂王行在，獲封

「延平公」。自是以後，遂奉永曆為正朔。雖清朝屢促鄭芝龍召子歸順，悉不理會。

永曆四年（一六五〇）鄭成功取廈門、金門兩島。再二年，取海澄。一日，清室屢屢招降，先封海澄公，再封靖海將軍，皆不受。永曆九年（一六五五）。時清季順治十二年），再取舟山降海澄。明年，再克閩安、臺州。永曆十二年，便率軍大舉北伐。桂王（永曆帝）下詔進爵延平王。

軍抵舟山，遺臣張煌言率軍來會。十三年，師次崇明取瓜州、鎮江，圍南京。張煌言率師前驅，進次蕪湖。安徽為之響應。史家論之曰：「復金陵而驕其成，謁祖陵而祀，設酒宴將吏，遂為清軍隙之而大舉進襲，破之。憾哉功失於垂成，祇得還

幸能收其殘餘數萬人，但瓜州、鎮江亦不守。欲次之崇明亦不能復得。

渡金廈。

永曆十五年（一六六一，清順治十八年）三月，鄭成功率軍東進，清室殺鄭芝龍夷其族。

北伐敗後的鄭成功，復明之志，並未消失，亟謀如何開展志業。適巧有一位同鄉何斌，在臺灣荷蘭人哥依德帳下任通事，也是閩省南安人。何斌時常駕小舟偽裝漁人，不時順鹿耳門到廈門，返鄉探親。知鄭成功有復明之志，乃暗中走訪鄭，告知入港臺灣的海路。而且告知了臺灣的沃饒情況。建議鄭成功取臺灣。說：「公何不取臺灣？臺灣我人之故土也。有臺灣則不患軍無餉銀。蓋臺灣沃

野千里，難籠、淡水，硝磺有焉。其他又橫絕大海，肆通外國，耕種可以足食，與販銅鐵，鋪陳指說，可以足用。十年生聚，十年教訓，興然高呼：「此海外之扶餘也。」遂又取出袖中地理圖，鋪陳指說。終日不決。惟馬信、楊朝棟贊同。鄭成功則已成竹在胸，會議完後，佐議之。命子鄭經率洪旭等人守廈門、金門諸島嶼，遂於永曆十五年（一六六一）三月，調集船艦百艘，駛抵澎湖之媽媽宮。下令曰：「視吾鷁首所向，揚帆疾進。」

於四月初一日，由鹿耳門登陸。《從征實錄》說：「……是晚，赤嵌城長貓難實叮炮轟我營。初三日宜設前營向敵，一戟而死夷將拔鬼子，陣中餘夷，被殺殆盡。初四日長貓難實叮以孤城援絕，城中缺水，遂降。即遣長貓難實叮招揆一來降。初五日，夷王揆一遣人說和。而揆一實無降意，願年輸稅若干萬，年年照例納貢，遂犒師銀十萬兩，令卻之。各番社頭目俱來迎附，如新善、開惑等里，藩（延平王）令厚宴，賜袍靴帶。由是南北土社，聞風歸附者，接踵而至。土社悉懷服。初七日，藩督師移紮崑身山，候令進攻臺灣城。藩以臺灣城孤無援，圍困使其自降。五月初二日，藩遂駕臨臺灣城。」（此書乃延平王臣子林英所著。）

再按荷人之投降條件，約訂八款，史有明文，此不書。自天啟四年荷人占有臺灣至鄭成功驅之離去，凡三十七年。當年七月，就發生了軍民衝突，營將與生潘鬧出人命，幸好處置適宜，未擴大事態。然鄭成功既然進駐臺灣，意作滅清

復明大計，必須先固根本，遂採明之衛所辦法，訂「寓兵於農」之策，聘得處士陳永華襄助，改臺灣為「東都」，以赤嵌為「承天府」，置「天興」、「萬年」二縣。安撫社里諸土番，傳諸番庶民人說：「將依古人量人受田，量地取賦之法。」又向諸將說：「善為將者與屯以富民。諸葛屯斜谷，司馬屯渭南，姜維屯漢中，杜預屯襄陽，皆用以備敵。」又說：「元之分地立法，太祖（洪武）設衛安軍，非無故也。今僻處海濱，安敢忘戰。按鎮分地，按地開荒，插竹為社。斬茅為屋，教生牛以犁，其火兵無貼田者，正丁出伍，火兵補之。三年定其上中下則，以立賦稅。有警則荷戈以戰，無警則負耒而耕。野無曠土，軍有餘糧，悉用此法。」諸將無不服之。遂大力實行。

清室聞知鄭成功入臺，實行「寓兵於農」之法。有長遠抗清以謀復明計，遂訂「遷界」之法，（限令閩粵等沿海居民三十里以內者，必須內遷，以鎮沿海居民與臺灣往還。）沿海幅員數里，田盧丘墓失主，寡婦孤兒，哭望天末。鄭成功歎曰：「此我一人之咎也。今當移我殘民，來開闢東土。養精蓄銳，閉境息民。以待天下之清，未為晚也。」乃招漳、泉、潮、惠之民來臺，闢草萊，制律條，定職官，興學校，起池館，以待宗室遺老之來歸，臺灣之人，是以大和。

當鄭成功起兵東進，遺臣張煌言，駐師福建沙關，聞鄭軍已抵澎湖，遂急遣幕客羅子木攜書責之。說：「軍有寸進無尺退。今一入臺，則此兩島（廈、金）

不可守，是孤天下之望也。」不聽。復書譏之，曰：「中原方逐鹿，何暇問虹梁。」但當清室下遷界令，沿海人民，流離失所。張煌言頓足而歎，曰：「棄此千萬生靈，而爭一島夷乎？」復以書給成功，答以此刻可乘機取閩南。鄭成功不理，且對諸將士言：「若非徇諸將意而東征，得此一塊土，英雄無用武之地矣。」張煌言又聯合了王忠孝（侍郎）沈詮期（都御史）還有徐孚遠、曹芝龍等遺臣，勸鄭率兵返閩，以定南國天下。未成竹而滇中事急。鄭成功以臺灣初定，不能遠行。殆實無力遠救滇中之急。

後因世子鄭經以淫行惹其惱，下令斬之。竟以斯事痛心不能起，誦洪武祖訓而長逝。自隆武丙戌（一六四六）起兵，凡十有七年，薨年三十有九。鄭經雖入臺嗣位，尚有繼承之志。安內攘外，也有建樹。且曾用兵於閩，連戰皆捷。惜與合兵之耿精忠不睦，耿竟反戈相向，導清師攻之。鄭經只得棄閩返臺。史家論之曰：「自兵敗東歸，抑鬱無聊，日惟醇酒美人，強自排遣，嗣位十九年，於辛酉（康熙二十年，一六八一）病逝，享年三十有九。」

又二年，鄭克塽降清。在臺之朱家國姓鄭氏，息矣！守明之永曆正朔三十七年。

論韓信這位大將軍

一、史遷筆下的《淮陰侯列傳》

劉漢時代的大將韓信，兩千年以來，一直是一位被同情的功成而名未就的人物。蓋出於史遷之《淮陰侯傳》。

劉邦之所以能在短短數年之間，滅強秦，敗項楚，一統天下，立軍功者，韓信也。

然而，韓信知兵而善用，戰必勝，攻必取，如井陘口之背水之戰，竟敢置之死地而後生。與齊之龍且戰於濰水，亦出險陳而勝。然而，韓平齊，居然求封假王，理由是：「齊僞詐多變，反復之國也。南邊楚，不爲假王以鎮之，其勢不定。願爲假王⋯」此時，漢王在滎陽被圍，見到韓信的這封信，大怒，說：「吾困於此，旦暮望汝來佐我，乃欲自立爲王。」經張良、陳平二人，案下以足暗示，王領悟，遂馬上改口說：「大丈夫定諸侯，即真王耳！何以假爲。」乃遣張良往，立王。並徵其兵擊楚。

韓信的此一要求封作假齊王之作爲，種下日後死因矣！

說來，斯亦史遷之史筆也。

跟著，項王恐懼，遣盱眙人武涉往說齊王信，要韓信不要相信劉王，數說他已受騙多次。不要自以為與漢王交厚，為之盡力征城掠地，最後，必死於其手。如今，項王尚在，你還能安生保家。又說：「當今二王之事，權在足下，足下右，則漢王勝，足下左，則項王勝。項王今日亡，則次取足下。足下與項王有故，何不反漢，與楚連和？參分天下王之。」

韓信則答說：「臣事項王，官不過郎中，位不過執戟。言不聽，畫不用，故背楚而歸漢。漢王授我上將軍印，予我數萬眾，解衣衣我，推食食我。言聽計用，故吾得以至於此。」遂肯定地告訴楚之來使：「夫人深信我，我倍（借作背）之不祥。雖死不易，幸為謝項王。」武涉去後，齊人蒯通，知天下權在韓信，欲為奇言感動之。竟以相人說韓信。

「相君之面，不過封侯，又危而不安。相君之背，貴乃不可言。」

韓信問這相，怎麼個說法？

「天下剛發難的時際，一呼百應，風起雲集，志在亡秦而已。今楚漢分爭，使天下無罪人民，死於中野者，不可勝數。數載以來，兩無勝算。此所謂智勇俱困。百姓也疲極怨望，搖搖無所依靠。當今之勢，非有賢聖出，不能息天下之禍。」遂又直說：「當今兩主之命，於足下一人，足下為漢則漢勝，為楚則楚勝。足下誠能聽臣之計，莫如兩利而相存之，三分天下，鼎足而居，則其勢，誰也不敢先動。夫足下之賢聖，有甲兵之眾，據強齊，從燕趙出空虛之地，而制其後，因民之欲西嚮，為百姓請命，則天下風走而嚮應矣！」又說：「這麼一來，誰敢不聽，割大、弱強，以立諸侯；諸侯已立，天下服聽而歸德於齊。按之齊，有膠，泗之地，懷諸侯以德，深拱揖讓，則天下之君王，相

率而朝於齊矣！」

蒯通遂又加重了當前的時勢，論說之：「當前的形勢，乃上天造成，俗謂上天賜與而不取，反受

其咎；時機到來而不行，反受其殃。」

可是韓信不聽。認爲漢王遇我甚厚，乘人之車者，載人之患，衣人之衣者，懷人之憂，食人之

食者，死人之事。吾豈可嚮利背義乎？」

儘管蒯通更以剖腹之心。歷境前朝之立功成名者，反而罪該萬死，野獸盡而獵犬烹也。甚而直

言：「今足下戴主之威，挾不賞之功，歸楚，則楚人不信，歸漢，則漢人震恐。足下欲持是安歸乎？」

又說：「夫勢，在人臣之位而有震主之威；且威名高下！竊爲足下危之。」

這以下，史遷選以蒯通之口，寫了二十句精闢之論，如：「故知者，決之斷也。疑者，事之害也。」、

「決，弗敢行者，百事之禍也。」、「時者，難得而易失也。時乎時，不再來。」

韓信不聽，失乎時者也。在未央宮赴死時，始呼悔不聽蒯通之計，乃爲兒女子所詐，豈非天

哉！

若以史遷筆下之韓信的悲劇形成，其情節怎能舍之蒯通？

以下情節，便是蒯通佯狂爲巫，韓信則垓下而勝楚。

在垓下破項羽之後，齊王韓信的部隊，便被高祖襲奪。徙韓信爲楚王，都下邳。真格是衣錦還

鄉矣！

召所從食漂母，賜千金。下鄉南昌亭長賜百錢。

召辱己出其跨下之少年，以爲楚中尉。隱項王亡命將軍鍾離昧於王府。漢王聞知，詔楚捕昧。

可是徙封楚王都下邳之後，即行縣邑，陳兵出入。不到一年，即有人上書告楚王韓信有反意。漢高祖用陳平計，誑天下出畿巡狩，南遊雲夢。實際上，已安排妥未央宮斬韓信這場要命的戲了。

雖然，有謀士爲之設計，斬鍾離謁上，可無患。結果，獻上了鍾離的頭，還是縛信載於後車。

韓信這纔猛醒果如人言：「狡兔死，良狗烹，高鳥盡，良弓藏，敵國破，謀臣亡。」縛至雒陽，竟赦罪釋之，降官淮陰侯。雖然事已到了若是地步，還企圖與陳豨謀反。縱然無人告密，也未必反得起來。

但史遷之筆，在這情節上加寫了一筆韓信過樊噲，樊將軍竟然跪拜送迎。這一筆，誠有加強韓信認爲己是京中大將，一如樊噲者，大有其人。所以，遇上陳豨滿口牢騷辭，遂與陳豨商謀襲深宮中的呂后太子。怎能不陷入漢高帝的圈套？如果，以這段筆墨與開頭時寫的韓信之少年時，嘗從人寄食飲，人多厭之。在南昌亭長家，寄食數月，亭長妻患之。在城下釣魚，乞食漂母數十日。堪證韓信的性格，雖習兵法，而其本性的質素，也不過俗人耳。

再者，史遷筆下的韓信，之所以一步步走上悲劇，乃因爲他太相信他之有功於漢高，而漢高之厚於他，絕不會想到垓下滅項羽而功成之後，馬上遞奪了他的兵權，徙國於僻鄉。這時，縱然想到刪通之言，且爲時已晚。到了這般光景，還想陳兵出入再起東山，絲毫也不去推想主上能不疑之乎？

想來，垓下戰勝之後的韓信，不但是位俗人，而且是位愚人矣！

我想，凡是讀完了史遷筆下的《淮陰侯傳》者，不唏噓於韓信的結局之可哀，可嘆者，應占少數。

若從後人以韓信之史傳爲之戲劇者，可以鑑之。

二、歷代韓信劇作

元人金仁傑著有《蕭何月下追韓信》雜劇一種，此劇一直衍繹到今天。其他如《未央宮》（亦名《斬韓信》，此劇大多依據《史記》之「淮陰侯」列傳，敷衍而成。今之皮黃戲有此本。他如韓信登壇拜將等情節，都在《追韓信》雜劇本中。

另一本《千金計》傳奇，乃明朝浙人沈采所撰，共五十齣，劇中情節，大都源自史遷的《淮陰侯傳》，但祇寫到亡項王，衣錦榮歸，賜千金以報當年乞食之漂母，且將辱己出其胯下的少年，留作都尉。夫妻團圓，歡慶結束。

金仁傑的《追韓信》拜將為結。都是表彰韓信的佳境，未嘗涉及其貶徙這一段歷史。

至於《未央宮》，傳今之皮黃戲劇本，大多取《漢書》史傳及《史記》韓與陳豨謀叛，蕭何去賺韓信入宮，斬之「未央」這一段。戲幅很短，只有一場。

劇情是這樣說的：

考《西漢演義》，高祖僞遊雲夢，擒楚王韓信，降封淮陰侯，廢置咸陽。赫赫功勳，付諸流水。陳豨奉高祖命，平代州番寇，往辭韓信，信動以利害，嗾共起反，且約為內應。豨至代州，遂自立為王。高祖親征之，委呂后及蕭何監國。臨行猶再三諄囑，注意韓信之舉動。信與豨雖兩處，均有函札往來。家僕謝公著，誘韓信入賀。至未信欲殺之未果。公著逕至丞相府告變。呂后即與蕭何定計，僞稱高祖已殺陳豨，醉後漏言。呂后即與蕭何定計，僞稱高祖已殺陳豨，誘韓信入賀。至未央宮前，突出武士數十人，縛見呂后，宣以反狀，證以家譜，斬於長樂殿鐘樓之下，並夷其三族。

無怪韓信之鬱鬱不樂，而羞與絳（絳侯周勃）、灌（嬰）為伍。

可是，劇中所演之情節，比所寫劇情，還要簡略。

蕭何首先上場，唸兩句七言詩，報名，說明他之在宮門等候到來，誘入深宮，交給呂后處死。唸完，則是韓信帘內西皮倒板，再上唱搖板。二人見面，在顏笑中寒暄。蕭何告訴韓信，今天是奉后之命，召見我們二人進宮議事。問有何要事，蕭答他也不清楚。遂一路行。

再前行引至深宮，一路走，一路對唱西皮原板，當韓見到朝房之內，沒有朝房百官。蕭答說太后不曾臨朝，他們都散去了。又問何以連太監內侍也不見了呢？蕭答他們都到太后宮中伺候去了。於是蕭相爺告便，指示韓信一人進去。這時的韓信，仍無警覺，還以為蕭相國可以在宮內行走，他身居王位，就不能在宮中走走嗎？遂唱起搖板自行前走，到了未央宮門。宮內有人傳問：「宮外何人講話？」韓信答說：「三齊王韓信。」宮內傳要他走近去。宮女撩開帳幕，便聽得一聲吆喝，韓信雙膝跪了下去。問他前來作甚？答說是蕭相國帶他來的。宮女門外去看，並無蕭相國在門外，這麼一來，私闖深宮的罪名，便已負荷不起，何況，還有叛國作反的告密證據呢？

待衛們把韓信綑縛起來了。

我手頭的這個《未央宮》劇本。（張伯謹藏的那一套）與我兒時在大陸見到的梆子戲，不一樣。

在記憶中未忘記那個潑辣旦呂后，當然，還有那個韓信，辯說大漢的刑法，尋不到任何可以處死他韓信的律法。要求蕭何到案。

這一段戲，動人極了。野田中立著雙腿雙足仰起臉來看戲的觀眾，群起高呼：「殺不得！殺不得！」的聲音。在鄉人口中的傳說，韓信之死，呂后是使用竹籤子，打從肛門插入肝腸心肺處死的。想來，更是不敢想像那種殘酷的情景。

聽說劉玉麟在臺灣演過這齣戲，我未見到。

我談的這個本子，則寫的是由一位名叫陳倉的宮女，用廚房中的切菜刀行刑的。因為大漢朝的所有各種兵器，都鑄刻有「韓信」的名字在上面。

還有，這位行刑的宮女陳倉，是十六年前的那位問路時答言的陳倉之女。那時，韓信怕問路作答的人，會透露了他的行蹤，當時把他殺了。十六年後，償還了這條命的血債。這一筆，未免太迂腐了啊！

結尾非常鬆懈，與我半世紀前看過的梆子戲《未央宮》之緊張動人，不能比了。

至於明代沈采的《千金記》，共有五十齣之多。

開宗之後，便以「遇仙」寫韓信遇到神仙傳授了兵書及劍術，可是家貧無以飽腹，不得已時常寄食人家，漂母就是之一。兒時，受辱玩伴的欺凌，蹼伏屈其胯下。後投漢劉邦，也未受到重用，得到蕭何青睞，方得漢劉拜為大將軍，這纔發揮了他在仙人那裡學來的治軍爭戰兵法。東征西戰，服魏、屈趙、定齊、項王羽亦為之驚恐，具禮遣使，說韓與楚合，平分天下。敷衍了卅餘齣，而楚項被困於垓下，「別姬」、「鏖戰」，霸王已矣！

結尾數齣，演的是韓信功成封王，衣錦還鄉。召當年賜食之漂母，報德以千金，辱己屈出胯下的少年，留為王府都尉。夫婦團圓，全劇以「榮歸」煞尾。

蓋《千金記》之塑造韓信其人，胥美之，未嘗有所刺也。

三、國光之《大將春秋》

近來，國光劇團之《大將春秋》搬上舞臺。

該劇內容之「大將」，即劉漢之韓信。全劇除前奏及尾聲，賦設之劇中情節，分作六場。第一場「辭軍」，即史遷所寫之「項羽已破，高祖襲奪齊王軍；漢五年一月，徙齊王爲楚王，都下邳。」第二場「受劍」，乃新設宅之頒贈項王劍給韓信。此一情節，史書沒有。第三場「遭縛」，此一情節，亦史遷所寫之鍾離昧事件，雖以鍾離昧的首級呈獻漢王，也未能了斷隱藏敵將之罪，遂「縛信載後車。」第四場「懷憤」，亦依淮陰侯傳所寫之陳豨出守，辭行於韓信時，二人之懷憤，陰謀作反，增入韓夫人又加入漂母上場。第五場「闖宮」，則襲自皮黃戲之《未央宮》耳。第六場「棄劍」，也是新創之情節。

整體看來，斯劇新增之「受劍」與「棄劍」兩場，乃今之《大將春秋》的新史觀，亦韓信這一人物的新形像之塑造。換言之，編劇者對歷史上的韓信，又有一番新史觀矣！

如從「前奏」安排的戲，是「別姬」的那場生離死別。卻也正好是這齣戲的前奏。可是，處理韓信這個人物的步上悲劇境域，又怎能略去了史遷筆下的那一筆？所以我認爲，這齣《大將春秋》既是從悲劇上著眼，設局的「前奏」，誠應從齣通說韓信的那一部分起興。

韓信臨死時，業已說到：「吾悔不聽蒯通之計，乃爲兒女子所詐。」事實上也是如此，史遷的這一筆，未可略之也。

固然，《大將春秋》的編，之所以由「別姬」之死別吞聲作「前奏」，應是著目於霸王劍作爲全

劇的戲膽，（全劇六場則霸王劍的戲，竟設宅了兩場），此一劇情的創設，應是該劇失敗的主要關鍵。

我何以如此說呢？

試想，《大將春秋》的劇情，摘取的歷史，乃楚項亡後，韓信的兵權已被剝奪，麾下大軍已被解散改編。只落得一個「楚王」虛名，徙都下邳。這時的韓信怎能不悔？

韓信之所以冒大不諱收留了項王叛將鍾離昧，怎能無謀反之心？在上者耳目注意及之矣。於是事敗，雖以鍾離昧之頭獻之上，卻也免除不了謀反之罪。雖獲免死，卻又降謫為淮陰侯，隨同諸臣僚在雒陽，日伺君於朝班矣！

按《大將春秋》戲劇情節，殆罷其兵權，徙王位於楚，都下邳之時始。是以有漂母的劇情安排，有鍾離昧的獻頭安排。可以說，該劇的韓信史傳，全部是韓信的悲劇結尾。

試想，這麼一大段史蹟班班的淮陰侯列傳，編劇者企圖有所改竄，良是一件大不易的事。

縱然以史入戲，也不是容易的事。

如依據《大將春秋》劇本的六場情節安排，有關韓信的史傳，滅了楚項之後的收兵柄、改封楚、徙下邳，以及隱敵將而降為淮陰侯，居都聽朝。再因與陳豨合謀作反，終於步上死路。全劇也都一一交代清楚。祇是劇情的安排，穿插得雜亂而無章。雖有衢路可行，卻時遇死路，未能四通八達也￼

譬如第四場「懷憤」，陳豨在燈亮後的煙霧騰騰中，背身立於臺上，一句「悶煞我陳豨也。」唱了大段反二黃，又在行弦夾白中道其不滿漢天子的義憤，再唱一段散板，於是，燈光快速熄滅。場上是淮陰侯府的書房，……韓信著家居常服，正持劍長歎。……」我懂得這是新穎的導演手法。可是，有多少觀眾明白這場戲，是怎麼回事呢？

下面接著是蕭何前來賀喜。再跟著是蕭相國要與韓信下棋。棋尚未下，韓信的公子韓英與侍女上，報告著淮陰漂母來了。蕭何一聽是賞飯的漂母來了，遂藉機說：「哎呀呀！久聞其名，未見其面，今日我倒要好好看看這位獨具慧眼的善良婦人。」蕭何就這樣暗下了。

這位漂母不遠數千里之遙，由淮陰到長安（史記說是雒陽）來看韓信，為了什麼呢？她送給韓信的是那隻盛飯的舊瓦缽。於是漂母與韓夫人對唱一大段。

這一場的結尾是韓成進來報告，說是匈奴犯境，蕭相國緊急被召進宮去啦。……卻未聽說召韓信……

下場，倒有勁頭。可是，這場戲的情節安排，豈不是亂湊？韓信改封楚王都下邳的時際，已感恩過漂母。那麼，這場戲的漂母到來，就為了送那隻舊瓦缽乎？

揆之全劇六場，竟以二、六兩場安排「霸王劍」，且有：「寶馬、美人、霸王劍。」之雅綽，不知此說出於何典？楚霸王之劍，未能演為「成語」也。若該劇之致力於「霸王劍」為戲之主軸，可以說是編者之用來塑造大將軍韓信，在其兵權已被剝奪，徙齊於楚，改都下邳的時際，還會死盯著霸王（項王）之劍，論功應由他佩帶。看來，此一宅設，似乎與史傳之韓信，尚欲與陳豨謀反的情節，不能相配。再說，項羽乃韓信之敗將，他的寶劍，韓信何所賞也耶？安排第二場的「受劍」這一部分，點出韓信在「時已往矣」的當兒，還改不了他的那種傲於功高的性格存焉！果如是，竊以為尚可。再為之寫了末尾第六場的「棄劍」，可是多餘的了。認真說來，以項王之劍為該劇主軸，便形成了該劇之敗績。

當韓信醒覺這把霸王劍乃不祥之物而捨之。還未醒覺主子之不能饒他，願隨蕭何去乞求免去誅

三族的大罪。……這樣的戲之結尾，誠不知編者希求這齣戲留給觀眾的觀感是些什麼？

可是，韓信的歷史，史遷可不是這麼寫的。

他是被蕭何騙進了未央宮，「斬之長樂鐘室。」

漢高祖從代州平定了陳豨歸來，韓信已死，且喜且憐之。問：「信死，說些什麼？」呂后答說：

「韓信說：『恨不用蒯通計。』」

我之所以說，後人之企圖改寫前人既成的歷史，如無擎天通地之才，戛乎難也。

尤其，結尾一場，加寫了韓信逃而復返。可真是蛇足也。

蕭何問：「為何逃而復返？」答說打馬來到一處山澗溪旁，聽到漁樵一番對話，一聽之後，愧悔交加。

問漁樵是怎樣的對話？

漁者問道：「兄臺生計如何？」樵夫答說：「田已生禾，桑已生葉，生計可矣！」漁人歎曰：「只怕好景不長。」樵夫附而和之：「是啊！聞聽那漢皇疑忌太甚。韓信、陳豨密謀造反，眼看天下又要大亂了。」漁者憤而言道：「他們君臣鬥法，害得我們百姓遭殃！」樵夫怒而斥之：「君心猜忌，臣心狹隘，視社稷百姓如草芥，家國無望了。」漁樵對畢，棄斧破網，揚長而去。

蕭何問：「君侯你呢？」韓答：「佇立溪旁，無地自容。」……

這一段筆墨，也許編寫者自以為是「神來之筆」。

但若以章句來論，這一段話的楔入故事的情節中，有如凸出五指之外的偏指，除了累贅，毫無指用。比之穿插了霸王劍這一筆之作為史觀，還要多餘。

從漁樵的這段對話之內容來說，似乎旨在表達關於現實政治方面的諷喻，那就更是費辭。憾然矣！

據說該劇乃應徵之高分貝獲獎作品。得非演出於舞臺者，不同於原作耶？若是得獎之原著，其史觀乃登牛山者也。

本文所寫，只局於所觀之舞臺演出劇本，所論也祇限於劇本。如有誤論，盼知者正之。

本文刊於《中華日報》副刊（一九九九年六月九日至十一日）

虛實相揉的喜劇
—我看復興劇校的改編《阿Q正傳》

意想不到，復興劇校排演的現代題材《阿Q正傳》，竟有如此出類拔萃的成績。可見有人喊出「京劇現代化」的這句口號，將會有其未來的光明遠景。在這齣《阿Q正傳》的編劇、配樂、舞臺，以及劇情演進的舞臺時空處理，都給了我這老一輩的戲迷，注入了全身心的喜悅。在我看來，不但吳興國把魯迅筆下的阿Q演活了，更可以說，編劇習志淦的劇本，更是緊緊地掌握了原著中的那麼多人物形象，無不一一鮮靈在這個戲劇的舞臺上。尤其是，魯迅原著中的時代嘲諷，涵蘊著的悲憫精神，也無不隱寓在全劇的意韻中。

至於，劇詞中有不少今日社會間的語言，譬如還雜入了閩南方言。從喜劇觀點上說，並不出格。

從此一齣《阿Q正傳》的劇作上看，顯然地，劇作者的改編目標，就是以喜劇處理的。通常，處理喜劇比悲劇難上加難。何以？喜劇處理不好，便成為滑稽。果如此，喜劇的潛在感傷，就會化入滑稽的爛泥中。再說，喜劇的劇作，往往有雙面的劇情傳給觀眾，一是意念的表現，一是寫實的表現。莎士比亞是這一類。戈果里則是意念的，莫里哀是寫實的。那麼，中國戲劇的喜劇，如「打

麵缸」、「雙搖會」、「駱駝子搶親」，都是具有意念與寫實雙方面的。若以此一喜劇論，來看復興的《阿

Q正傳》，可以說，編劇習志淦的改編魯迅原著——這篇不朽的小說，還是延續著中國傳統喜劇概念，

來著墨的。所以，我們若是認真觀賞這齣喜劇，似應有意念觀與寫實觀去看它。觀眾們，似乎應該

知道，中國傳統戲劇的舞臺藝術，在歌舞二事的表演本質上，就是虛實相揉的。虛處，觀者必須用

意念去領會；實處，觀者則又必須以生活上的事理去體會。在中國舞臺上，戲劇的藝術幾乎全是虛

實相揉的。無論歌也好，舞也好，無不如此。末場的審判，二位審者帶上面具，即虛實之揉合昭示

手法也。

那麼，我們如從此一戲劇藝術處理的原則，來看復興這齣《阿Q正傳》，方始易於獲得你對此一

劇作的演出之優劣點的所在。

當然，小說與戲劇，都是塑造人物的藝術。過去，（五十年以前）中國傳統戲劇的制度，是以演

員為主導的。這位主導的演員，就是某一劇社（團）的主腳，所謂的「頭牌」，所謂的「老闆」。劇

作家的劇本，悉以某頭牌的藝術資質，為創作新劇的設想。這種完成的劇本，便謂之某人的本戲，

成其一個派字。就是一齣人人都在長演的本子，這位頭牌若想在這劇上，有所發揮，有所立異，

他就得先在劇本上動手腳。歌與舞，方能有其異於他人的特色。今者，若以此一傳統劇藝運作制度

來說，吳興國的舞臺藝術水平，還到不了自行處理劇本，完成他一己的創造劇中人物的才能。所以，

在我這老戲迷看來，吳興國扮演的劇中阿Q這個人物，若以九十分為滿分的準則來說，他還欠缺著

五分火候。那就是，他的嗓子，由於高低不能運用裕如，音質欠寬厚，也不夠滋潤。有好幾處歌詞，

他都不能一如小河流水樣暢達。但在形象上，委實演得生動活潑。凡是認真讀了小說原著，準能讚

賞吳興國的此一演出，是成功的達成了劇本的要求。在我看來，吳興國比電影中的那個演阿Q的演

員（忘了名字）給我留下的形像，更具生動鮮靈。從此，在我心目中的阿Q形象，將換上了吳興國。

我不但讚賞劇本寫得好，原著中的要點，幾乎無一遺落。更其讚賞劇作創意了不少歌詞，若以

原著論之，可以訴責劇作者，未免節外枝生。但如以諷喻來生動劇藝來說，可真的是些好句子。（我

手中無本子，只憑觀賞一次，自然記不完整了。）說起來，這齣戲的歌唱，正工的皮黃聲腔不多，

雖然搖板、正板以及撥子、數板都有，卻又大多變奏。但有一點，在一支小調中，結尾煞音時，

忽然轉入皮黃的旋律上，聽起來，結尾又回到皮黃聲腔上去了。這種揉合的聲腔，我在某些「樣板

戲」的旋律中，曾經聽到過。（可能臺下的聽眾，能別出這種聲腔旋律的人，不會太多。）

中國傳統戲劇的藝術主幹，不外歌舞二事。說起來，阿Q的音樂是相當成功的設計。特別是幕

後合唱，每一旋律，都在指示這一喜劇幕後的感傷。如果不信，下次他們演出，我希望你們去欣賞

時，耳朵別忘了多體味到這些幫腔的歌唱。當然，這齣戲，除了陪襯阿Q的男女腳色已逾十人之多

（無不個個稱職）。結尾，還要上兩隊押阿Q上法場的槍兵。結尾這場戲，有老長一段路，須要作舞

臺的時空處理。不知道觀眾看到導演處理這場眾人交錯穿插，隊形變化之紊而不亂否？在手法上，

與傳統大場面的扯四門，大不同了，有了變化了。這就是創新的表現。

槍斃阿Q的場景，讓阿Q昂昂傲站在臺上，唱了一大段，還在後悔他畫供時，畫的圈兒不圓，

而致一生大憾！碰地一聲槍響，中彈後只是身子一震！圓睜著大眼望天。燈熄！劇終。

這喜劇的結尾，竟是如此的深長！象徵著阿Q不朽！斯原劇精神也。

附：《阿Q正傳》非鬧劇

讀到兄對復興劇校演出的《阿Q正傳》一劇，認為是一齣「鬧劇」。弟則不以為然。按「鬧劇」一詞，大多指的是章法錯亂，看了令人好氣又好笑，卻無任何內容可言。縱然題旨很好，也被鬧掉了。譬如立法院的委員們，不按正常議事規則運作，動輒打鬧，謂之鬧劇。此一名詞，據說在西方的戲劇文學中，有「鬧劇」一詞。咱們中國，似乎沒有這一名詞在劇藝中。也許我學淺識薄，讀的少，見的少。對「鬧劇」一詞，尚在無知階段。只能以我個己的淺見來胡說一氣了。

在我看來，認為復興演出的這齣《阿Q正傳》，如以舞臺藝術來說，從編劇到演出，可以說是非常、非常認真來處理的，無絲毫胡鬧之處。更可以說，編劇在改編時，看得也相當認真，極力在保存原著的精華，尤其是魯迅所創造的阿Q精神。雖然未能絲絲縷縷地編寫到戲劇中來，但原著中的重要情節，卻十八存在。想來，編劇者委實鄭重地下過一番工夫的。

我們應知道，原著是小說，原本就不是寫實的，屬於意念的。魯迅的筆法，是嘲諷的。編劇以喜劇手法來處理這篇小說，竊以為是正確的。既以喜劇來處理，在劇詞上，加添了一些方言以及外國語，只要不破壞劇情需要，也不傷大雅。

在國劇的腳色中，正工老生與淨角，在上口的劇詞中，偶以京白插入一句半句

調笑語，也所在多有，但卻大都變奏。夾入的流行歌曲，在尾韻上，也都一一歸入皮黃旋律收腔。參予的演員，雖不出色，我認為個個稱職。我最不同意的是，阿Q由城返鄉，不該洋禮服扮？半短長袍更有嘲諷味兒。舞臺處理，最富喜劇氣氛。刑場遊街，阿Q被槍斃，處理得最好。二三十人的大場面，絲毫不亂。一聽槍響，阿Q身體一震，便睜大眼睛望天，燈滅！此正是魯迅筆下的阿Q精神不死的表現！

總之，在我看來，阿Q正傳在京劇現代戲的行列中，是一齣成功的傑作，它已樹立了京劇現代戲的風標。這是我的看法。內心所感如此。

看了京劇《羅生門》

復興劇校改編的《羅生門》，不久前正式公演。這戲，是從黑澤明的電影移來。劇情是一件撲朔迷離的命案。據三位見證人與被害人的妻子所供，竟然人各一詞，無法統一。這故事，便引發了人性的「人生」哲思。這故事，源出芥川龍之介的小說，被改編成電影後，可以說《羅生門》的故事，幾已家喻戶曉，且「羅生門」三字，不時被世人引作案情不明各說各的「代名詞」。

可是前不久看過復興劇校改編成京劇的《羅生門》，竟然不是《羅生門》而是「野竹林」。從頭到演出於舞臺上的事事物物，連人物的唱唸作表，也未嘗出現《羅生門》三字。因而使我想到，這齣戲怎能稱之為《羅生門》呢？演的祇是《竹籔中》的故事。

戲劇一開始的序曲，展現在舞臺上的景物，就是《羅生門》，按芥川的《竹籔中》之姊妹篇名《羅生門》。正因為這命案的故事情節，乃是幾位見到命案現場的人物，在羅生門下各述所見。到了結尾，仍舊在羅生門作結。在結尾時，還有一個不知誰人所棄的嬰孩參與其間。給《羅生門》之「生」，平添了一份令人思之不能已的人之生生死死的謎之世界。但在復興的此一改本之演出，這些情節，全被野竹林擯之林外。

這一堂活生生的青青野竹林,算得是寫實的竹林,可是那一雙並身騎在馬背上的古裝男女上場,則是採用傳統戲劇的馬鞭,來揚鞭虛擬胯下馬的行進,以及上下馬等等身段。野竹林是寫實之象,胯下馬則是虛擬之意象。斯一舞臺上的戲劇形態,在老觀眾的眼裡,便感受到虛實扦格的碰眼。

鍾團長傳幸在電話上告訴我,本子已改了第十三次了。我以為改本子是由於處理舞臺上的空間有所調配。看過演出,方知劇詞也改了不少。可以說,在劇情上,動下的刀剪最多。演出的劇情,與電影原著已有著頗大的距離。

在我看來,人物的穿著打扮,是此次演出最為成功的一項。三個主要演員吳興國、曹復永、黃宇琳都極稱職,在演技上,最突出的一位是曹復永。在文武場方面,有不少鑼鼓點子竟無法與臺上的演員之唱唸作表,配合得有情有致。像吳興國的唱唸作表,已豁出了皮黃戲舞臺藝術的規範以外。在無須給他一聲大鑼,卻給了他一鑼,反而使老戲迷聽來,刺耳得很。特別是效果製作的響雷,更是文武場音樂以外的音響。任何一位在場的觀眾聽來,都會感受到這真實之如同聽到暴雨天的頭上突然響起的霹靂一樣。這效果業已真實得越出了皮黃戲舞臺藝術的規格。

這一創新,未免太出格矣!皮黃戲,終究有其宇宙間各種音響的藝術表達規範。說來,這都是小疵,改編自《羅生門》劇名又叫《羅生門》,演出時卻失去了《羅生門》,這纔是大缺點哩!

看完這齣戲,我便想到這一大錯誤,便誤在景上。

何以設計布景的人,竟然忘了這齣戲是《羅生門》?一言決之。他不懂得舞臺。說得更嚴重些,他不懂得戲劇是空間藝術。

我奇怪!導演何以會接受這個布景?又何以不名之為::《野竹林》?

在我看來，此劇的舞臺處理只要用兩堂吊起的布質景物即可。第一景，是羅生門（可做照電影製作），第二景是大幕式的竹木布景。這種景物，畫，可以以實象之，也可以意象之。這樣揚起馬鞭上場，也就不會感到虛實扞格。由羅生門轉到竹林，只不過燈之明暗剎那。而且，臺上演出空間也大。犯不著一大堆人，不倫不類的坐在臺前說唱。

這戲，最好由演員中選出一個報劇情的人，站在臺口報告劇情，報完後，燈暗。燈明時，他便是舞臺上的演員。這種說書人的體式，宋元時代的演出形式，業已有之矣！（西方戲劇家也早已採用。）

附：《羅生門》的門

日本小說家芥川龍之介的短篇小說《羅生門》，寫的是平安京時代的「羅生門」之荒蕪破落情況，感慨歷史事物的蛻變。一如我們今日在南京秦淮河畔，見到了東晉時代的烏衣巷一樣，已是百姓家了。當年的王謝府址，抵唐已是野草滿地。可是，芥川筆下的「羅生門」之破敗沒落，更有甚於唐時的「烏衣巷」。

按芥川所寫位在京都的「羅生門」，在平安時代就有了。原名「羅城門」，在元明女皇和銅三年（七一〇）遷都平城京（奈良），其正門就叫「羅城門」。八十年後，桓武天皇即位，改元延曆，於延曆十三年（七九四）相上了葛野郡宇太

邑這個地方，營造新的都城，課諸國造宮門。賴襄（山陽）的《日本政紀》卷五載：「冬十一月，車駕遷新京。詔曰：『此地形勝，山河襟帶，自然成城，宜改山背為山城國。』士民謳歌，稱曰：『平安』。遂從之。史稱『平安京』，即後來的『京都』。」芥川的這篇，寫的便是衰敗後的舊京都之「羅城門」。從西元七九四，到大正四年（一九一五）芥川寫這篇《羅生門》時，業已逝去歲月一千一百餘年，這座在當年與坐北的「朱雀門」南北相對的「羅城門」，自然破敗不堪。芥川一下筆，已寫到「京都因了地震、旋風、大火、饑饉等天災人禍接踵而來。使京中寥落得迥異尋常。」又說：「據舊誌上的記載：佛像或供具被敲碎了。那些油漆或貼金的木頭，堆積在路邊，被當作柴薪來出售。京中的情況如此，羅生門的修繕被擱在一邊，當然誰也懶得去管了。」看來，芥川的這篇《羅生門》描寫的現象，可能在述史，或者還未必是寫大正年間的事，可能還要上推到明治呢！這問題，似乎不是本文要寫的。在此引述這一筆就是。

按「羅城門」與「羅生門」的關係，金溟若的譯本曾加注釋：「羅生門」為「羅城門」之訛。日本語「生」與「城」同音，江戶時代以後，乃訛「城」為「生」，寫作「羅生門」了。門在平安京朱雀大道之南端，與朱雀門遙遙相對。現在京都東寺，有羅生門舊址。」但《大漢和辭典》卻列「羅生門」與「羅城門」為兩條。說「羅生門」為平城、平安兩京之正門。說「羅城門」為古京都內裏朱門之相對，南外郭之門。看來，好像是兩個不相同的門。當是《大漢和辭典》

編者諸橋的疏忽。蓋平安京的營建，悉依平城京街坊之中國長安城街坊樣式形式，羅城門即朱雀大道之南正門，與北朱雀門相對。江戶時代，即已寫為「羅生門」。當然，芥川筆下的「羅生門」，就是當年平安京的「羅城門」。

至於今日形成的成語「羅生門」，意指各說各話而莫衷一是，疑而難決的出處，並非源自芥川龍之介的小說《羅生門》，應是電影導演黑澤明把芥川之另一篇小說《竹籔中》的命案故事，與《羅生門》揉團成一體，拍攝了一部電影《羅生門》，揚名全球，不過三幾十年間的事，竟然家喻戶曉，實則，電影《羅生門》的故事，源自芥川的另一篇小說《竹籔中》。

想來，若不是黑澤明的電影藝術，傳揚了芥川的《羅生門》，小說《羅生門》今誰能知？

看了京劇《出埃及記》

《復興》劇校（今改爲《國立臺灣戲曲專科學校》居然把西方聖經之《舊約》「出埃及記」，編成一齣相當精彩的皮黃戲，演出於舞臺。

雖然，這齣戲的開頭，無論舞臺面的設計與出場人物的穿插，以及文武場的音樂搭配，看著，聽著，都沒有中國戲的戲味兒。特別是文武場上的音樂，簡直是另一套聲律。無論敲的、打的、拉的、彈的、吹的，全部改了調。可是，扮演摩西的李寶春一上場，戲的氣氛，便步入了皮黃的歌舞境界。

何以如此說呢？耳目的視聞，誠然若是也。

這時，舞臺上的演員，雖是鬆鬆散散的。看去，卻還存有一些戲劇作表的老樣兒，聽著，鐘鼓絲竹之鳴響，還有些個中國聲情的味兒。不是野人似的在碰碰跳跳，敲敲打打，吼吼叫叫，漸漸地，金石絲竹，匏土革木的八音聲響，彈奏出皮黃戲的味兒來了。

臺下的觀衆，也逐漸寂然下來。一直到煞尾，可以說，大有可觀、可聽之京劇技藝。

認真論起來，這齣戲，倒有三場可聽的佳韻，可看的表情。

一是金殿解放了一位作祭品的奴隸之母。

二是那姑媽數說奴隸之子摩西，被她撫養了卅年來的辛酸歲月。此處有那麼一段新設計的唱段，在朱傳敏歌來，卻鏗鏘有致。

三是那場尋母認母的三大主演者（李寶春、曲復敏、朱傳敏）之同場競技。

我個人認為這三場戲，應是該劇的三大「務頭」（註）。

雖說，摩西步入沙漠的這場戲，縱有那麼大段的二黃導板與慢板，且有牧羊女（夏褘）的穿插。看去，這場戲的氣氛，仍未顯得單調。沒有綻放出采頭來。

說到這裡，又惹起我一向反對中國戲之舞臺，既不適於使用布景，更不應該使用燈光等問題。

在我看來，這場戲處理得太暗了。暗得坐在十排前後的觀眾，都無法從兩個演員的眉目口鼻之間，欣賞到他們的表情。這兩人的本來相貌，都是討人喜的。一個是相貌堂堂的美男，一個是美麗而嬌妍的豔情美女，竟全被昏黃的燈光，給黯糊去了。看著，委實感於遺憾！

結尾，神之大力分紅海為二，讓大海曝露一條康莊大道，供應那一群出埃及的以色利人。走出了那奴役之邦，這一畫龍點睛似的一筆，可是不容易處理。

按情理來說，今之以電光擬水，似乎是較易的處理手段。我想！何不在電腦上去出主意呢！就是以布幔這老法子，也應調個過兒來處理那汪洋「紅海」。

我的意思，如果電腦的辦法，可以使用，那就在電腦上想法子。捨此，那麼仍用老式的笨法子，使用大紅絲綢來作紅海。似乎可以用兩節絲綢完成它。中間的部分，在接口上留下可以斷開的地方。

運用這一條長的紅河，由上場門斜向下場門的臺口，摹仿《打漁殺家》的那條河，由上場門流向下場門外臺口。在神力的中斷紅河，露出一條平坦大路時，由運用紅絲綢的中段演員，斷裂紅河露現

一條坦平大路，《出埃及記》的人們，本已佇候在紅河之前，突然見到紅河斷開，展現出一條坦平大道，怎能不歡呼號叫：「耶和華啊！我敬愛的主，祢給我們一條坦平的大道！」於是，「海就成了乾地，以色利人下海走乾地，水在他們的左右作了墻垣。」雖然，「埃及人追趕他們，法老一切的馬匹、車輛和馬兵，都跟著下到海中。」以下，「舊約」上還寫著：「埃及人追趕他們。法老一切的馬匹、車輛和馬兵，都跟著下到海中。」這時的埃及人，想跑也跑不掉了。

這時，應抄襲《出埃及記》的原情節：「耶和華對摩西說：『你向海伸仗，叫水仍合。』」於，埃及人以及他們的車輛、馬兵等等，全溺死在復合的江海中。

固然，這樣的結尾，在這齣《出埃及記》的結構中，似乎用不上紅河的分開又復合。但等人群，走在紅河頓然分開，成了身之左右的墻垣，那種神蹟的「出埃及」之興奮，又怎的不能入乎尾聲呢！

註：「務頭」一辭，乃崑曲中的名辭，或二字的辭組，到三、五字的辭組，譜歌者，勢須在歌唱的旋律上，使之演唱者能歌出討采的聲情出來。此種情境，曲家便稱之為「務頭」。務必出人頭地之意。按「務頭」一辭，早有論者，未能統一。今之使用於此，乃我個人的解說。

禮失求諸野

一、《艷歌行》有太常雅韻

得力於科技的昌明，在文化方面，誠可說是突飛猛進，日起有功。在劇藝方面，收獲尤其豐碩。

何以？不但音聲無微不至，色相也無幽不達。這是半世紀前，還辦不到的事。

曩昔，傳播工具，僅賴筆墨，視聽者不在其行，所託率從俗耳觸目，自我判斷。如皮黃戲之老者說，西皮源於西秦，二黃興於徽腔。又說西皮由胡胡來（桐板作筒面），二簧由雙笛名。今日之各地劇曲，凡伴奏歌唱之胡琴，其調腔，全是西皮、二黃。蓋胡琴兩弦，音調變化，只有西皮、二黃、反二黃，三種改調。基此，足徵「皮黃」腔調，源自胡琴。此一樂器來自胡地，非中原產物，「胡」字堪以明之矣！

今者，漢唐樂府與梨園樂舞兩家領導人陳美娥老師、吳素君老師，聯合起來編製一套舞曲，名曰《艷歌行》，在漢唐樂府的小劇場，演出數場。由於此一演出，以「梨園樂舞」號召，遂有人疑問：「是不是唐明皇時代的樂舞？」在史上，唐明皇的梨園弟子，家喻戶曉，千年以來，風誦未斷。後人每以戲劇界名之爲「梨園行」。實則，唐玄宗時代的「梨園子弟」（或稱「梨園弟子」），乃太常寺掌理的燕享、禮祭之用的樂舞，非「教坊」屬下的百戲。唐後流變於閩南濱海一帶之「梨園戲」，是

否還保有唐梨園樂舞的丰神？我則毫未涉入推演，未能言說。但就觀賞到的陳、吳二氏編製的《艷歌行》五曲，可以畔然認知，所演者乃樂舞，不是戲劇。自與泉州南管音樂的梨園戲有別。泉州的「梨園戲」，可搬演長篇故事，在臺上有說有唱，斯乃戲劇，不是樂舞。

序曲的〈西江月引〉，純綷是樂。由板、簫、琵琶、三弦、二弦（二胡），五聲合奏，以詩〈關雎〉篇之歌詞，作爲詩情表達。雖說我對詩三百，做過一些吟唱，但詩譜各有情意，訴諸樂器，各有其譜，我耳未能步入。聽來和諧高低清濁、悠揚悅人。其它四目可以說是標準的樂舞。從服裝、髮型來說，應該是模擬唐代婦女。再從伴奏樂器來說，十九是管弦，應是屬於唐梨園的坐部。但第五目的〈滿堂春〉，卻加上了響盞、叫鑼，似乎加入了立部。這是我的推想。從整體的演出來看，堪讚製作者，有心去復生唐梨園的樂舞情致，這一分雄心、智慧，以及辛勤，獲得的這一分可喜的成績，應能爲中國的樂舞，建立了一塊里程之碑。

從整體的演出情態來說，誠可以「典雅」二字贊之。大致上，採取的是舞者不歌，所以用「樂舞」二字名之。正因爲它極少以歌伴舞，幾乎是奏樂諧舞，不是以歌歌之之舞，或以舞釋歌之舞。而且，題材的選擇，雖以《艷歌行》爲名，實則是歌頌仕女之容止，全是幽雅的、賢淑的、典麗的、芬芳的、清揚的，個個都是傅玄筆下的「令儀希世出，無乃古王嬙」、「容華既已艷，志節擬秋霜」的窈窕淑女。雖說她的科步、科範，都採自泉管梨園戲，然梨園戲已是劇，有歌有舞，且有長編故事。今者，梨園樂舞編製之《艷歌行》，已捨劇藝之歌，僅取樂而舞之。看來，覺乎著她已復活了唐梨園的坐部樂舞。

這樣的演出，更能凝靜賞者的心神，去吟味幽雅的樂舞之精純。

固然，我不曾見過唐梨園的樂舞，但從新舊《唐書》的〈禮樂志〉所記之文辭上，觀之《梨園

樂舞》之此次製作的演出，不得不有此聯想。

我曾觀賞過各類劇藝之大小劇場的不少演出，每次觀後，總會感歎今之出身藝事學校之專業演員（尤其劇人，包括新劇），專業技能，多欠專精，看去個個都是尚未步入門道的票友。老實說，一些舞蹈科的舞者，倒有工深的腰腿技藝展示。參閱此次梨園樂舞的樂者、舞者，率多出身藝術學院之舞蹈學系，或音樂世家子，且投好於其中，精心鑽研不輟多年。遂有如是悅耳、悅目、悅心而令人難以忘情釋懷的演出。像〈滿堂春〉這一場，六位舞者的手中四塊木板，邊舞邊奏，六人的敲打舞姿，絲毫不亂，齊一上下，齊一左右，那串鈴似的板擊響聲，更是令人擊節贊歎。〈簪花記〉的簪花舞姿，真是嬌柔楚楚，如乳燕棲梁待儔。〈艷歌行〉之雕花合竹舞姿，誠然是「珠環約素腕，翠羽垂鮮光。」而媞媞盈盈步，嫣媚秋波漾。

唐代的樂舞，今能見及者，一般說是日本的歌舞伎，有其遺韻。（我認為「能」劇也有類似之處，所異者，「能」的藝術主題，已放置在面具上。）然已全部被日本的民族風神化為己有。業已不能還祖歸宗。當我見到梨園樂舞的演出，深切的感受到她是我們中華民族的樂舞，合乎中道的禮樂之樂舞。無一處不充滿了我們中華民族溫柔敦厚的賢淑幽靜之美。

如果把崑腔比作梅花，把弋陽腔系統的各類高腔（皮黃戲在內）比作牡丹、芍藥，那麼漢唐製作的這一梨園樂舞，應是一株空谷幽蘭。（以戲劇的音樂舞蹈作比，我們已失去了像唐時梨園的那種太常樂舞。至於春秋時代的弦歌樂舞，作為詩教的那些，早已失之無影無蹤。）班孟堅有言：「禮失求諸野」。希望文建會能大力扶持之。求諸野，斯其時也。

二、觀《漢唐樂府》樂舞感言

由南管樂的曲家陳美娥女士領導的《漢唐樂府》，於一九九六年間推出「艷歌行」樂舞，便風靡一時。感認斯一雅麗形態的樂舞，前未曾睹。客歲又推出「麗人行」，其舞之內涵，更有晉焉。已嘗試舞劇境界。於是今年之《荔鏡奇緣》的製作，已是從梨園戲之《荔鏡記》（陳三五娘）一劇，縷繹出來的故事。

有關《荔鏡記》（陳三五娘）一劇，在閩南語的天地中，應是一齣家喻戶曉的戲劇故事。《漢唐樂府》把它居敬而行簡的改成一齣有頭有尾的九十分鐘演完的樂舞，舞臺上的演員，祇有三人（兩女腳——五娘與丫嬛，一男腳——陳伯卿），伴奏樂人也只五位，分上下兩節，來演出這個「有情人終成眷屬」的艷美故事。

演出的形態，一仍它《漢唐樂府》的風格，南管樂、漢唐裝、梨園舞（坐部伎之樂，立部伎之舞）：舞者不歌，歌者不舞；絕不許步出太常之雅韻，流入教坊俳優之笑謔。

《漢唐樂府》之可貴者，此耳。

這麼長的一齣《荔鏡記》，編者陳美娥女士，祇使用了不到二十個曲牌，便編完了這一齣艷情舞劇。

《漢唐樂府》的樂舞風格，是我中華民族的古典範式，長袍寬袖的五色衣裝，團團纍起的雲髻，插上三幾支點翠玉瑱的頭飾，男也是衣帽齊整的。光是打從服飾看，也能感受到它之悉有別於披髮左衽者之露長腿、袒胸背之舞劇，此乃以彰我國具有五千年以上之文化所構成禮樂之邦的典雅風範。

為西風所攄之矣！

近百年來，我們的中國文化，已被西洋的文化「揚棄」了一半也不止。特別是音樂與戲劇，被西洋的洋文化破壞得最多。用中國文字寫成的歌，有些音樂家要採用西方的歌唱發聲法，來教學生學聲樂。想來，真是不解。今之戲劇家、編劇者個個捨棄了上下場的寫法，全是向西方學來的閉幕開幕。我國戲劇的上下場藝術，全部破壞無遺。

看到《漢唐樂府》梨園樂舞，真是喜樂不由的打從心坎間飛躍：「這纔是我們中國的古舞呢？」有人問我：「這是不是唐明皇時代的梨園子弟的樂舞呢？」這問題，我固無能回答，但總認為他們是從福建「梨園戲」的劇藝規範學來的。看來，《漢唐樂府》的梨園樂舞，絕不是屬於教坊的優笑。這一點，應是可以肯定的。

凡是到《漢唐樂府》觀賞過梨園樂舞這一節目的人士，無不異口同聲的說：「最心怡而神舒的是座位；全是雅座。」他們個個認為這樣的雅座設計，真比一般小劇場的長凳排排坐，要安適得多，也雅逸得多。更是坐在雅座之中，在心情上、氣度上，都不敢大聲言笑，更不敢放任，不由你不得不作紳士、作夫人小姐樣的端正起來。怕的是坐相不雅，惹人笑話。實則，這樣的劇場形式，乃我國之傳統家庭堂會座式。在廿年代，喜慶宴會的家庭間劇藝的所謂「堂會」演出，座位的擺設情況，就是這樣。不過，高貴的女賓，座次前還得加上一層紗簾，影遮之呢？不知怎的？這「堂會」式的雅座，居然在富貴人家的今日，不見之矣！

作者出版品專集目錄

金瓶梅研究論述

10・金瓶梅的幽隱探照　學生書局印行　民國七十七年十月（二二六頁）

11・金瓶梅研究資料彙編　天一出版社印行

＊上編：序跋・論評　插圖

＊下編：金瓶梅這五回之論述與比勘　民國七十七年一月（五三七頁）

12・金瓶梅散論　商務印書館印行　民國七十八年二月（二八〇頁）

13・明代金瓶梅史料詮釋　貫雅文化事業公司　民國七十九年九月（三六〇頁）

14・金瓶梅研究廿年　商務印書館印行　民國八十一年六月（九八頁）

15・金瓶梅作者是誰　商務印書館印行　民國八十二年十月（二九六頁）

民國八十七年七月（二六〇頁）

有關金瓶梅的小說創作

1・金蓮（金瓶梅的娘兒們）長篇　皇冠出版社印行　民國七十四年十月（四五二頁）

◎北京作家出版社初版四十五萬冊

2・吳月娘（金瓶梅的娘兒們）長篇　皇冠出版社印行　民國八十年十月（三五二頁）

◎廣州花城出版社已印行十萬冊　三年前又再版印數未知

3・李瓶兒（未寫完）

戲曲1（劇本）

1・甯親公主（平寇興唐） 明駝國劇隊演 民國六十七年十月（徐露主演）首獎

2・秦良玉 明駝國劇隊演 民國六十八年十月（徐露主演）首獎

3・保鄉衛國 大鵬國劇隊演 民國六十九年十月（張安平主演）二獎

4・大唐中興 大鵬國劇隊演 民國七十年十月（王鳳雲主演）首獎

5・雙嬌逃嫁（南迎王帥） 大鵬國劇隊演 民國七十一年十月（王鳳雲主演）首獎

6・席（法國荒謬劇椅子改編） 中國時報主辦 民國七十一年一月（哈元章主演）

7・新編荀灌娘 大鵬國劇隊演 民國七十二年十月（王海波・朱芳慧合演）首獎

8・碾玉觀音 復興劇校演 民國七十一年五月（程景祥主演）

9・捨命全交（忠義雙友） 中國電視台演 民國六十八年十一月（胡少安主演）

10・忠義臣（九江口） 海光國劇隊演 民國七十年十一月演 民國七十五年八月作（劉玉麟、何國棟合演）

11・忠孝全（大唐中興續編） 民國七十五年五月作

12・蝴蝶夢（莊子試妻）（公共電視台播出） 民國七十六年二月作（王鳳雲、高蕙蘭合演）

13・活捉三郎（新編）（未演出） 民國七十六年五月作

14・馬寡婦（新編）（未演出） 民國七十六年八月作

15・金玉奴（整理）（未演出） 民國七十四年十月作（爲徐露整理）

1・搬家（短篇）　遠東圖書公司印行　民國四十五年九月（一○二頁）

2・紫陽世第（長篇）　台灣省新聞處印行　民國六十年五月（二三八頁）

3・在這個時代裡（長篇）（榮獲民國八十六年中山文學獎）

＊　土娃　學生書局印行　民國八十三年八月（五八九頁）

＊　金土　學生書局印行　民國八十四年七月（五三○頁）

梅蘭　學生書局印行　民國八十五年九月（五三二頁）

4・星色的鴿哨（長篇）　文史哲出版　民國八十五年五月（二四六頁）

5・魏子雲短篇小說集（一個女人的悲劇）　皇冠出版社印行　民國八十四年一月（三八五頁）

已編集待印行者

1・行萬里路（遊蹤）　約十萬言

2・讀萬卷書（游於藝）　約十五萬言

3・文學・歷史・戲劇　約二十五萬言

4・教我如何不想他（悼唁篇）　約十萬言

5・鄉土組曲（念祖篇）　約十萬言

6・零什小品（隨想篇）　約十五萬言小說的寫作藝術——檢評墨人小說　約十二萬言　已脫稿

7・京劇表演藝術家　約十二萬言　（在印行中）

尚有以各樣筆名發表於報章雜誌的雜文，共百多篇，未加收集。

後　記

這本書中的三十來篇作文，全是老拙近十年來，論及戲劇的選集。雖然分作三輯，其內容率皆論及中國戲劇的舞臺問題。在我編選這本書時，可以說曾經投些心力，所以曾三易其稿。今編較之初編，出入相異有三之一。雖然中輯九篇，所論固是《牡丹亭》之「驚夢」一折，其最後三編乃論辭藻，未論舞臺。然只為奏成九篇之數，其他各文，無不涉及舞臺之時空演變問題。

我之一生，除了愛讀書之外，他則只有戲劇一藝迷我入彀。來臺之後，受子女之累，既無金銀、又無閒暇，未嘗開過口練嗓。然卻基於工作涉及劇藝一事，竟有十年之親近。又被「打鴨子上架」，編寫劇本十餘種，率已演出，參演之競賽六本，榮獲首獎五、二獎一，遂柵入戲劇圈中矣！

由於曾在《國立藝專》（今之國立臺灣藝術學院）執教編劇十餘年，我的教學法是認識中國戲劇的舞臺，如不知乎中國戲劇舞臺的規範，雖學富五車亦無能編之劇本而演之舞臺。可以說，這本書中的作品，十之八九都是教學時的講義。所論者，亦十九是中國戲劇之舞臺。近年來之大學科系，已准加列戲劇系。竊以為我的論劇之文，無不足以用作戲曲教學參考。八十歲的老戲迷，有口有耳有目者也。然而所論自亦不免有誤，敬希教授戲藝者正我，斯我所期者焉！

二〇〇〇年十月十六日

國家圖書館出版品預行編目資料

戲曲藝說 / 魏子雲著. -- 初版-- 臺北市：萬
卷樓, 民 91
　　　　面；　　　公分

ISBN 957－739－382－9 (平裝)

1.戲劇-中國-評論

982　　　　　　　　　　91002586

戲曲藝說

編　著　者：魏子雲
發　行　人：許錟輝
出　版　者：萬卷樓圖書有限公司
　　　　　　臺北市羅斯福路二段 41 號 6 樓之 3
　　　　　　電話(02)23216565．23952992
　　　　　　FAX(02)23944113
　　　　　　劃撥帳號 15624015
出版登記證：新聞局局版臺業字第 5655 號
網 站 網 址：http://www.wanjuan.com.tw
E-mail：wanjuan@tpts5.seed.net.tw
經 銷 代 理：紅螞蟻圖書有限公司
　　　　　　臺北市內湖區舊宗路二段 121 巷 28 號 4F
　　　　　　電話(02)27953656(代表號)　FAX(02)27954100
E-mail：red0511@ms51.hinet.net
承 印 廠 商：晟齊實業有限公司
定　　　價：300 元
出 版 日 期：民國 91 年 4 月初版

ISBN 957－739－382－9